Cover

커버 북디자이너의 표지 이야기
피터 멘델선드 지음 | 박찬원 옮김

아트북스

er

COVER by Peter Mendelsund

Originally published by powerHouse Books, New York.

Text © 2014 Peter Mendelsund
Photographs © 2014 George Baier IV
Introduction © 2014 Tom McCarthy

All other texts © their respective owners and used with permission

칼라에게

차례

표지 디자이너, 최초의 독자이자, 가장 중요한 독자

표지 디자이너가 첫 독자는 아닐지도 모른다(첫 독자의 역할은 공식적으로는 편집자에게, 비공식적으로는 작가의 파트너에게 돌아갈 것이므로). 그보다는 가장 철저한 독자라고 말하는 편이 낫겠다. 표지 디자이너의 역할은 거의 문자 그대로 독서라는 본질적 행동을 하는 일이다. 즉, 책의 껍질 속을 꿰뚫어보고 그 책의 토대를 정확히 찾아 보여주는 일이며, 다시 말해 그것은 T.S. 엘리엇의 시 「불멸의 속삭임」에 등장하는 웹스터처럼 피부 아래 해골을 포착하는 일이다. 표지 디자이너는 예언자들이 나뭇잎이나 내장을 읽어내는 식으로 책을 읽는다. 암호 해독가들이 비전문가에게는 아주 무고해 보이는 문서들을 읽어내는 식이다. 좀 더 격식을 갖추어 철학적인 어휘를 사용하자면, 그들은 현상학자들이다. 목소리를 이끌어내고 발현시키는 서정적이고도 철두철미한 활동에 참여한다.

그렇다면 그들이 발현시키는 것은 *무엇인가*? 오로지 나쁜 책들만이 '메시지'를 갖고 있다. 우리는 (감사하게도) 작가의 의도, 그리고 마찬가지로 텍스트에 겉으로는 드러나지 않는 기저에 깔린 '의미'가 있다는 생각에 대한 우리의 믿음을 폐기했다. 그럼에도 훌륭한 표지 디자이너는 *뭔가*를 이끌어내고 발현시킨다. 이 뭔가는 진실의 핵심도, 어떤 다른 종류의 데우스 엑스 마키나deus-ex-machina(고대 그리스 로마 극에서 가망 없는 줄거리를 해결하기 위해 투입되는 신_옮긴이)도 아니라고 나는 말하고 싶다. 그보다는 책의 가독성의 행렬, 그리드, 개요일 것이다. 혹은 읽기 자체가 시작될 수 있도록 해주는 규범이라고 해도 좋을 것이다. 책을 '설명하고' 의미론적으로 풀고 밝히는 규범이 아니라, 의미를 생산하는 총체적, 복합적 메커니즘을 출발시키는 규범, 혹은 문학적 경험의 한가운데 존재하는 대모험을 출발시키는 의미들, 즉 확대되고, 상충되고, 불안정한 의미들이라고 말할 수 있다.

훌륭한 디자이너가 작업하고 있는 것(그리고 작업 중인 피터 멘델선드를 보는 일. 그의 세대에서 아마도 최고일 이 사람을 지켜볼 수 있어 영광이다)을 지켜보는 일은 환상적이다. 그들은 기본적인 방식으로 읽는 데서 그치지 않고 내가 괴짜라고밖에는 표현할 수 없는 그런 방식으로 책을 읽는다. 그들은 결을 거슬러서, 직관에 반反하게 읽는다. 즉, 책을 읽는 방법을 지시하는 도로 표지판에 주의력이 쏠리는 일을 피하고 싶은 것이다. 그 도로 표지판들은 실제로는 (예전 TV 시리즈 「배트맨」에 나왔던, 다른 운전자들이 배트맨 동굴 입구를 피해 가도록 수풀 옆에 설치했던 도로 폐쇄

장벽처럼) 텍스트의 진짜 구성을 보여줄 연결고리, 지름길, 전달 장치 등을 은폐하는 것이기 때문이다. 내가 아는 한 영국인 표지 디자이너는 소설을 거꾸로 읽으며 줄거리라는 위장에서 소설의 이미지가 자유로워지도록 한다. 좋은 아이디어다. 멘델선드는 거꾸로 읽고, 똑바로도 읽고, 삐딱하게도 읽고, 무엇보다 *전체적으로* 그리고 *철저하게* 읽는다. 그는 놀라울 정도로 독서를 많이 하는 사람이다. 갈수록 글을 제대로 읽지 않는 문화에서, 그리고 (슬프게도 꼭 짚고 넘어가야겠다) 갈수록 글을 제대로 읽지 않는 출판계에서, 그는 자신 앞에 놓인 텍스트 하나를 보면 땅속으로 꿈틀대며 그 텍스트의 몸체를 뚫고 다가오는 다른 모든 텍스트의 메아리와 어조를 즉각적으로 들을 줄 아는 사람이다. 그가 피아노의 거장인 것도 우연의 일치는 아닌 것 같다. 그에게는 정교한 귀가 있어 크로스오버 주파수를 듣고 소음 속 멜로디도, 아니 멜로디 내의 불협화음도 포착한다. 그는 그의 셰익스피어, 오비디우스, 조이스, 카프카를 알고, 프로이트와 라캉과 마르크스, 푸코 등도 안다. 아주 간단하게 말하자면, 그는 *이해한다.* 즉, 글쓰기가 무엇인지, 그 안에서 무슨 일이 일어나고 있는지, 무엇이 중요한지 이해하고 있다.

그러나 이건 단순히 이해하는 일의 문제가 아니다. 일련의 참고사항들과 좌표들을 지도로 그리고 색인화하고 혹은 '일러스트레이션'으로 표현하는 일도 아니다. 멘델선드가 그의 표지 이미지를 위해 책의 무의식을 측정할 때 다른 무언가가 작동한다. 이 다른 무언가에 대해 내가 이해를 시작할 수 있는 유일한 길은 다시 한 번 신비주의자에게, 그 찻잎과 내장에 의지하는 것뿐이다. 멘델선드의 표지들은 *거기 있는 것*을, 심지어는 숨겨진 거기 있는 것을 보여주는 것도 아니다. 오히려 거기 있*지 않은 것*을, 그것도 아주 뚜렷하게 보여준다. 이 같은 거기 있지 않은 것은 마치 살인무기처럼 어둠 속에 감춰져 있던 낯익은 것으로서, 당신은 그것이 당신 앞에 제시되는 순간 즉시 알아보게 될 것이다. 따라서 카프카의 『변신』은 곤충이 아닌 눈이 되고, 조이스의 『율리시스』는 그 제목의 글자들에서 가장 중요한 단어가 추출되어(그러고 나서 다시 제자리에 놓아진 채로), 이 책의 (그리고 문학의) 자기 긍정이 된다. 소리 내어 말해지지 않았기에 가장 큰 목소리의 단어, 바로 *Yes*다.

쇼팽의 장례식과
미래의 삶

11년의 작업. 바로 이 책이 의미하는 것이다. 책 표지 디자이너로 일해온 11년이라는 세월. 내가 이 일을 그렇게 오랫동안 해왔다는 것이 터무니없이 느껴진다. 내가 처음 이 독특한 직업에 발을 들였을 때 나는 10여 년은 고사하고 한 달도 못 버틸 것이라 생각했다. 다른 한편, 책 디자이너로서 보낸 11년은 내가 완전히 다른 훈련을 하며 보냈던 30여 년의 세월에 비하면 눈 깜박할 사이인 것 같기도 하다. 우연히 책 표지를 만드는 일을 하기 전에 나는 매일 피아노를 쳤다. 나는 클래식 피아니스트였다.

피아노를 치던 그 시절, 나는 책 표지 디자인이, 흔히 말하듯, '핫하다'는 것을 전혀 인식하지 못하고 있었다. 그 시절 책을 많이 읽곤 했지만 책의 표지가 인간 주체에 의해 의식적으로 구성되고 만들어졌다는 생각은 사실 하지 못했다. 그렇다고 내가 책 표지가 기계나 어떤 위원회에 의해 만들어진다고 단정했던 것은 물론 아니고(알고 보니 그렇게도 만들어질 수 있었다), 그저 책 표지에 대해 진지하게 생각해본 적이 없었다는 뜻이다.

내가 책 앞면을, 아니 표지를 보았을 때 나는 무엇을 보았던 걸까? 제목과 작가 이름. 그 말은, 내가 표지는 그냥 지나치고 책을 보았다는 뜻이다.

물론 나는 이제 디자인과 관련된 모든 것에 너무나 몰두하고 있기 때문에 그 순진한 상태가 어떤 것이었는지 기꺼이 떠올리는 일은 거의 불가능하다. 하지만 그 사실은, 즉 이 세상에는 책 표지가 전혀 보이지 않는 사람들이 있다는, 책 표지를 완전히 무시하고, 책 표지 창작에 관련된 그 기이한 요소들과 불확실성을 절대 생각하지 않는 사람들이 있다는 뜻이다. 그리고 나 역시 그런 사람들 중 하나였다.[1] 나는 책 표지가 *디자인 될* 필요가 있다는 생각이 떠올랐던 바로 그 순간을 기억하고 있다. 그것은 내가 바로 이 작업을 위해 크노프에 채용되기 서너 달 전이었다. 나는 음악을 대신할 직업으로 (이 이야기는 잠시 후 하겠다) 그래픽디자인에 대해 조사하고 있었고, 대단한 우연으로 크노프에서 그곳 디자이너(칩 키드)와 인터뷰를 하게 되었다. 아무것도 모른 채 인터뷰에 가고 싶지 않았기에, 그리고 내가 이미 알고 지내던 디자이너들이 권했기에, 나는 동네 서점에 가서 다들 이야기하고 있는 이 최신 '북 재킷'이란 것들을 살펴보았고, 곧 매력적인 본보기 두 가지를 발견했다. 첫 번째는 앤 카슨의 『레드의 자서전Autobiogrphy of Red』을

1 나는 덧붙여 이렇게 말하고 싶다. 어쩌면 이 집단의 사람들(책 표지에 무심한 이들)이 우리 중 대다수를 차지하지 않을까라고. 통계적으로 이렇다 해도 어쩌겠는가? 그리고 사실, 책 제목과 작가 이름이 독자가 그 책을 읽기 전에 꼭 알아야 할 유일한, 정말 중요한 요소가 아닐까? 실질적인 것을 고려하면, 우리가 꼭 책 표지를 보아야 할 필요가 있는 것일까? 제목과 작가라는 이 두 가지 핵심적인 요소를 보여주는 역할, 그 이상이 존재해야 하는 것일까?

위한 캐럴 카슨의 아름다운 재킷으로, 절제와 우아함의 귀감이었다. 두 번째 것은 소설 『발자크와 바느질하는 중국 소녀Balzac and the Little Chinese Seamstress』를 위한 가브리엘 윌슨의 재킷이었다. '와우.' 나는 생각했다. '이 재킷들은 아름다워. 다른 평범한 것들 가운데서 눈에 띄고 특별한 느낌을 불러일으키는군. 작가의 작품 특유의 뭔가를 전달하고 이 책들을 갖고 싶다는, 좀 더 알고 싶다는 욕망을 일깨워.'

앞서 언급했던 것처럼 나는 예전에 피아노를 쳤었다.

어릴 때부터 나는 인생의 상당히 많은 시간을 피아노 앞에서 보냈고, 그 모든 연습이 쌓이고 쌓여 내가 피아니스트가 될 거라고 늘 단정 짓고 있었다. 그리고 간단히 말하면 피아니스트가 되었다. 피아니스트라는 것의 기준이 사람들이 참석하는 콘서트에서 연주를 하고, 또 어느 정도 합당한 숙달된 솜씨로 연주를 하고, 그 연주를 피아노로 하는 것을 의미한다면 그렇다. 불행하게도 또 다른 기준은, 어쩌면 피아니스트의 진정한 기준은, 연주를 하면서 괜찮은 생활을 영위할 수 있어야 한다는 것이다. 그래서 결국, 고통스럽게도, 나는 내가 그 수준에 이르지 못한다는 생각을 하게 되었다. 내가 가는 음악의 길에는 분명 장애물들이 있었고, 어쩌면 일찍이 나는 내게, 예를 들면 글렌 굴드(나의 영웅이었고 늘 영웅인)가 되지 못할 것이란 사실을 귀띔해주었는지도 모른다. 사진을 찍은 듯 정확한 기억력이 없다는 것은 늘 내 커다란 핸디캡이었다. 클래식 피아노 콘서트는 프란츠 리스트가 솔로 리사이틀을 포함한 관습을 만든 이후 악보 없이 연주되고 있다. 그리고 피아노 연주곡목은 방대하고 다양하다. 기억력이란 것이 피아니스트의 덕목 가운데 가장 적게 언급되는 것이긴 하지만, 거의 모든 유명 클래식 피아니스트들은 완벽한, 혹은 완벽에 가까운 기억력을 가지고 있다. 쉽게 우울해지는 경향도 도움이 되지 못했다. 피아니스트는 하루 대부분의 시간을 실내에서 자신만의 생각에 잠겨 지내는데, 나처럼 생각이 따분한 경향이 있고, 비판적으로 얘기하자면 내성적인 사람은 친구들 없이 너무 오래 혼자 있어서는 안 되는 법이다. 그리고 마지막으로, 연주를 하고 싶다는 내 열망이 강렬하긴 했지만 그럼에도 내 동료 클래식 피아니스트들이 가진 것처럼 보이는 거의 정신병적인 편집광의 수준에는 이르지 못했다. 전문적인 관점에서 보면 나는 그럭저럭 하는 정도였다. 어려운 편인 작품들을 연주할 테크닉이 있었고 특정 작품이 소통하고자 하는 바에 대해 상당히 좋은 감각도 갖고 있었다. 그러나 나는 작곡가의 생각을 완벽 무결한 결실로 옮기는 데 필수적인 침착함을 때때로 잃곤 했다. 다른 말로 하면, 음악가로서 내게 부족한 것은 일관성과 마음의 평정이었다. 이 모든 이야기는 음악가로서의 경력에 종말이 다가오는 것을 내가 더 일찍 알아차렸어야 했다는 것을 말하기 위해서다.

내가 음악원에서 대학원 과정을 마치던 해, 내 첫 딸이 태어났고, 그 애가 한 살이 되었을 때 내 계획이 무너지기 시작했다. 나는 맨해튼에서 연주를 하며 다른 한편으로는 반주자로, 강사(작곡, 관현악 편곡법, 이론)로 푼돈을 벌려고 애쓰고 있었다. 아기와 아내, 그리고 나는 좁은 뉴욕 아파트에서 평화롭게 공존하는 일에 실패하고 있었다. 아기가 잠이 들면 나는 연습을 할 수 없었고, 연습을 하면 아기가 깼다. 아기는 잠에서 깨면 엄청난 관심과 돌봄을

요구했다(물론 나는 기쁜 마음으로 그렇게 했다). 그러나 음악이 힘들어지고 있었다. 나는 이 분야에서 살아남기 위해 필요한 연주 수준을 따라갈 수 없었다. (게다가, 우리는 의료보험도 없었다.) 나는 막 국내 주요 음악 페스티벌의 오디션을 보았고, 3등을 했고(이는 다른 말로 대체 연주자라는 것으로, 내가 그 페스티벌에 나갈 수 없게 됐다는 뜻이다), 그 좌절이 다른 작은 실패들과 합쳐지면서 내가 그토록 고집스럽게 지켜온 길에 대해 회의를 품지 않을 수 없게 되었다. 의문에 의문이 쌓이고 상당히 급하게 위기로 이어졌다. 그다음 일어난 일들은 다음과 같다. 점차 심해진 우울증(위에서 언급했듯이 그것은 나의 성향이었다)은 놀랍게도 우울함이나 비탄보다는 무기력과 늘 똑같은 잿빛 상태로 느껴졌다. 즉, 끝이 보이지 않는, 기쁨이 제거된 무력함이었다. 나는 피아노를 치며 그 상태를 지나가려 했지만 그러지 못했다. 왜 음악을 떠나 디자이너가 되었느냐는 질문을 받을 때면 나는 늘 우리 가족이 경제적으로 위급한 상태였다고 말하긴 하지만 궁극적으로는 우울증 때문이었다. 그 끊임없이 지속되던 숨 막히는 분위기, 어떤 경제적 곤란보다도 바로 그것이 순조롭지 못하던 음악가로서의 길을 마침내 끝내도록 하는 데 결정적인 역할을 했다. 사람들은 내 이야기의 좀 더 기분 좋고 좀 더 요약된 버전을 듣는 것을 좋아하는 듯하다. 카스파 하우저(19세기 초 독일 거리에서 발견된 미스터리한 소년. 뛰어난 기억력을 가졌으나 의사소통을 할 줄 모르던 무지한 소년이 교육을 받고 사회에 편입되어 살아간다_옮긴이) 식의 신비한 이야기를. 그러니까 이런 식의 이야기를 말이다. *나는 피아니스트였다. 그러다 터무니없이 엄청나게 짧은 시간 동안 밑바닥에서부터 독학으로 공부를 했다. 그러자 크노프에서 칩 키드가 나를 채용했다.*

만세!

나는 이 과정, 음악에서 디자인으로의 전환에 대한 질문을 많이 받는다. 위에 내가 이탤릭체로 표시한 이야기를 많이 하면 할수록 그것은 정말 우화처럼 느껴지기 시작한다.

<div align="center">***</div>

한 사람이 어떤 특정한 활동이나 직업과 불가분하게 연결되어 있다가 어쩔 수 없이 새로이 자기 확인을 해야 했다고 생각하면 30년이란 세월은 참으로 긴 시간이다. 피아노를 떠난 후 나는 내 첫 일자리가 임시직이 될 거라고 생각했었고, 지금 되돌아보면, 그때 아마도 *남은 평생을* 결국 사무실 임시직으로 살게 될 거라고 상상했던 일이 떠오른다. 나는 음악 외에는 이렇다 할 만한 기술이 없었고, 그것이 더 큰 세계에는 쓸모가 없을 거라고 확신하고 있었다. 나는 내가 좋은 임시직도 될 수 없을 거라고(아마 될 수 없었을 것이다), 그러니 지극히 쓸모없는 삶을 받아들일 수밖에 없을 거라고 믿었다.[2] 나를 기분 좋게 했던 것은 어쩌면 이 직업 전환이라는 것이 일시적인 것이고, 궁극적으로는 다시 베토벤이며 바흐, 그들에게로 돌아가게 될 거라는 생각이었다. 하지만 이 세상 다른 사람들 모두가 순조롭게, 최소한의 내적 고민만으로 하루를 보내게 해주는 것처럼 보이는 (너무나도 기이하게 나를 거부했던) 충분한 돈을 모으고 기술을 익힌 후에야 가능한 일이었다. 직장은 내게 그러한 기술을 가르쳐줄 것이다. 이제 샤워를 하며

우는 일도 더 이상 없을 것이다. 그러나 우선 나는 일자리가 필요했다.

그래서 아내와 나는 우리 거실 바닥에 앉아 궁리하기 시작했다. 아내의 표현을 빌리면, "피터 멘델선드가 음악 외에 하고 싶어하는 일들이 무엇인지를."

<center>***</center>

나: "나는 축구를 좋아하잖아?"

아내: "응, 하지만 내가 아는 한 동네 축구에서 뛰는 것으로는 돈은 못 벌지."

나: "책은 어떨까, 나 정말 책 읽는 거 좋아하는데⋯⋯"

아내: "혹시 책을 쓰고 싶은 거야?"

나: "음— 아니."

아내: "다행이네. 왜냐면, 글을 쓴다는 건, 알잖아, 그 고독함이며 낮은 수입이며. 다시 원래 자리로 돌아가게 될 테니까. 그렇지 않을까?"

나: "사실이야. 흠, 나 항상 그림이 그리고 싶었는데⋯⋯ 그림 그리는 걸로 먹고살 수 있을까?"

아내: "만화가 같은 거?"

나: "글쎄, 아니, 난 재미있는 사람이 아니니까⋯⋯"

아내: "그림을 그려? 그⋯⋯ 센트럴파크에서 초상화 그리는 사람들처럼?"

2 다시 한 번 말하지만, 나는 활동 중인(그리고 감히 말하자면 꽤 '성공적인') 책 디자이너라는 것 때문에 내가 올해의 시민이 될 자격이 있는지 모르겠다. 책 재킷이 공공의 복지에 기여하지는 않는다. 그렇지 않은가? 하지만 책 재킷은 세상에서 최악의 것도 아니다. 책 재킷은 문화적으로 그리고 미학적으로, 말하자면, 파워포인트나 엑셀 스프레드시트보다는 더 선호되는 것이다.

나: "아냐, 에이, *더 넓은 의미*에서 말하는 거야, 시각적인 그런 일들 있잖아, 예를 들면, 글쎄, 어쩌면 집 페인트칠하기?"

아내; "*뭐*?"

나: "당신이 옳아, 그냥 웨이터를 하는 게……"

아내: "나도 웨이트리스를 해봤으니 하는 말인데, 무시하는 건 아니고, 당신은 그쪽 일하고 맞지 않을 것 같아."

나: "비서직 같은 거?"

아내: (눈을 감고, 두 손으로 관자놀이를 누르며) "디자인은 어때?"

<p style="text-align:center">***</p>

나는 우리 결혼식 청첩장을 디자인했었다. 대단한 건 아니었지만, 나는 청첩장 디자인을 위해 쿼크익스프레스 소프트웨어를 독학했고 그 과정이 매력적임을 발견했다. 또한 (그리고 어쩌면 더 결정적인 것은) 나는 피아노를 치던 시절 나를 위한 그래픽디자인을 여러 점—내 음악 CD 커버, 콘서트 포스터, 프로그램 등등—했었고, 그랬을 때 총책임 디자이너에게 내가 도움이 될 수 있음을 분명히 느꼈다. 나는 혼자 디자인할 줄은 몰랐지만 그럼에도 나는 마음에 드는 것과 마음에 들지 않는 것을 확실하게, 의심의 여지없이 알았던 것이다. 나는 그 과도기 시절, 디자인에 대한 내 열망을 자극하고 내가 디자인을 할 수 *있다*는 인식을 견고히 해준 것은 그냥 느낌, 본능적으로 무엇이 좋은 디자인 작품이고 무엇이 아닌지를 아는 감각[3] 말고는 아무것도 없었다고 말해왔다.

그럼 디자인은 내가 배우기에 얼마나 어려운 것일까?

클래식 음악만큼 어렵다고 말하기엔 발끝에도 못 미친다. 일단 내가 디자인을 시험 삼아 시작하자—아내가 우리 거실 바닥에서 처음으로 '디자인'이란 단어를 말한 거의 직후 나는 본격적으로 시작했다—나는 이쪽 산업이 음악 쪽보다 훨씬 더 단순하다는 것을 알게 되었다. 학습 곡선이 (몇 자릿수 차이로) 덜 가팔랐다. 그래서 나는 약간의 비교 대조를

3 비판적이라는 것은, 내게는, 늘 창의적이라는 것의 시녀였다. 누군가의 나쁜 아이디어에 매혹되는 것은 잘 알려져 있다시피 쉬운 일이며, 누군가의 과정에 집착하는 것만큼 쉬운 일이기도 하다. 그러나 종국에는, 우리가 우리의 작품을 (가능한 편견 없는 시선에 가깝게) 적절하게 판단하는 능력이 우리가 만드는 것의 질을 결정하게 된다.

할 수 있었다.

1. 소나타나 댄스, 혹은 영화(혹은 문장)를 작곡하거나 공연, 연주할 때, 그 작업의 전체를 생각 속에 품어야만 그 특정한 아이디어, 음표, 스텝, 문장이 성공적으로 통합될 수 있다. 내가 음악을 연주하거나 곡을 쓸 때, 더 깊이 그 곡에 천착하고 더 많이 그 작품을 연주하거나 상상해야만 나의 변화 혹은 추가된 것들을 맥락화 할 수 있다. 하지만 그래픽디자인 작품에 대해서는 *한눈에* 그것이 제대로 되었는지 아닌지 알 수 있다!

2. 디자인의 경우에는 입문을 막는 실질적인 장벽이 없는 것 같다. 예를 들면 디자이너는 터무니없이 어린 나이부터 공부할 필요도 없고, 직관적인 기억력과 호랑이 같은 엄마를 가진, 한 국가(종종 개발도상국) 문화 전체의 무게를 짊어진, 그런 비밀한 능력의 자폐 성향 그래픽디자인 신동들과 경쟁할 필요도 없는 것으로 보인다.[4] 디자이너는 엄청난 '테크닉'도 필요로 하지 않는다. 실제로 손재간이나 몸동작들 간의 조정력이 수반되어야 하는 것은 아니다. 더블 트릴을 연주하는 것은 베지에 곡선Bézier curve 만드는 법을 익히기보다 아주 많이 어렵다. 내게만 그런 것이 아니다. 원래 *그렇다.*

3. 창작이라는 관점에서 보면, 디자이너는 작곡가와는 달리 '백지'와 맞닥뜨릴 필요가 없다. 디자이너는 늘 성취해내야 할 상당히 구체적인 과제를 가지고 있고, 디자이너의 작업은, 이상적으로, 그 과제 성취 능력을 근거로 판단된다.

4. 디자인에서는, 내가 예전에 씨름하던 감상적인 '심오함'을 다룰 일이 없다. *영리함과 아름다움*이 좋은 디자인의 기준으로 보인다. *스마트함*도 권장되지만 반드시 필요한 것은 아니다. (이 책의 제목 '커버'의 의미가 모호한 것은 의도적이지만, '바깥 층위'와 '표면'도 가능한 여러 의미 중 하나다. 디자인은, 최소한 대부분의 디자인은, 그런 외부, 표면적인 관심에 머물고 또 그것에 대해 깊이 생각하는 것 같다.)

5. 디자인 일이 넘쳐나는 것은 아니지만 전 세계 클래식 피아니스트들에게 존재하는 20여 가지 정도의 좋은 일자리보다는 훨씬 일이 많다. 내가 오만한 사람이어서 내 분야에서 최고의 경지에 이르고 싶어도, 아마 유명한 피아니스트가 될 확률보다는 차라리 노벨 평화상을 받을 확률이 클 것이다. 그러나 이 디자인 분야는 전부 '유명한 디자이너들'로 채워진 것 같다. 나는 거의 매달 새로운 유명 디자이너를 만난다.

6. 디자인은 공연하는 것이 아니다. 그보다는, 끊임없이 리허설을 하는 것이다. 디자인을 하는 것은 연습을 하는 것과 같다. 반복하고, 수정하고, 새로운 길을 가본다……. 연습이란 것은 실수가 허락된, 심지어 실수가 예상되는

4 음악원이란 데는 심각하게 엉망진창이 된 곳이다.

과제를 하는 일이다. 연습은 판단에서 자유롭다. 콘서트홀에서는 실수가 허락되지 않는다.

7. 더 주관적인 관점에서 말하자면, 나는, 그리고 내 가족과 나의 근원인 중부유럽 유대인 문화는 디자인에 대해 어떤 정신적, 감정적 짐도 짊어지고 있지 않다. 멘델선드 가문의 다른 가족들(현 세대이든 지난 과거 세대이든)은 아마도 분명 디자인에 대한 추구를 *가벼운* 것으로 간주할 것이다. 즐길 수 있는, 하지만 진짜 몰두할 수 있는 무엇은 아닌, 그냥 크로켓이나 휘파람 불기 같은 것으로. 만일 디자인이, 예를 들어 (한때 음악이나 과학이 그러했듯이) 유대인촌을 벗어날 수 있는 유일한 용인된 길이었다면, 혹은 우리 아버지나 어머니가 디자이너였고 따라서 아주 조금이나마 그 영향의 열망을 물려주었더라면, 아마 나는 내가 지금 하는 일에서 그다지 재미를 느끼지 못했을 것이고, 그 결과 훨씬 형편없는 작품을 만들었을 것이다.

어떤 경우이든, '디자인은 쉽다'(그리고 책 재킷은 사소하며 필수적인 것도 아니다)라는 말은, 독자들이 이미 눈치 챘을지도 모르겠지만, 내게는 일종의 주문 같은 것이다. 어느 정도까지는 사실이기도 하고, 또 그렇게 믿는 것이 내게 유용하기 때문이기도 하다.
디자인의 단순성을 믿음으로써 나는 과도하게 신경증적이지도 않고 불필요하게 복잡하지도 않은 디자인 작업을 유지할 수 있는 것이다.

믿음으로써 그렇게 된다. 나는 피아노 앞에서는 그런 마음 상태를 결코 유지할 수 없었다. 원하는 것을 원하는 대로 하는 것.

그러니까, 내가 '피터 멘델선드, 디자이너가 되다—간단명료 버전'에서 언급했던 것처럼 혼자 '디자인을 독학'했던 짧은 기간이 있었다.

그리고 그것은 교묘하게 부정직한 표현이다.

문제의 그 기간은 잘 기억나지 않지만 8개월, 혹은 10개월 정도였던 것 같다. 어쨌든 1년은 안 되는 기간이었는데, 더 중요한 사실은 내가 '디자인을 독학'한 것이 절대 아니었다는 점이다. 나는 그저 디자인 일자리를 잡을 수 있을 정도, 그냥 딱 그 정도로만 디자인을 공부했다. 그 말은 아주 조금이었다는 뜻이다. 나는 지금도 여전히 디자인을 배우고 있고, 이 말은 모호하거나 시적인 의미가 아니다. 나는 여전히 매일, 나보다 스무 살은 어린, 디자인을 공부하는 학생들 대부분이 이미 샅샅이 알고 있는 지식의 세부 사항들을 새롭게 발견해가고 있다. 그것은 창피할 정도로 아주 기본적인 사항들이다. 나는 몰랐다가 발견하게 되는 기초적 사실들 때문에 주기적으로 창피해하고 있다. 예를 들면 이런 것이다.

내가 자간字間 조절에 대해 알게 된 것은 4년밖에 되지 않았다. (디자이너 커뮤니티 사람들 모두가 놀라 헉, 하는 소리가 들린다.) 나는 아직도 그리드, 커닝kerning(글자 사이의 간격을 보기 좋게 조정하는 것. 전체적으로 적용되는 '자간 조절'과는 달리 개별적인 글자들 사이 간의 조정을 뜻한다_옮긴이), 색채 등에 대해 새로운 사실들을 더듬거리며 알아가고 있다. (이것은 독학자의 저주다. 즉, *내가 무엇을 모르는지* 모른다는 것이다.)

피아노를 떠난 그 시절 내가 혼자 배운 것은 어떤 발판이 되어 줄 만한 것이 전혀 아니었다. 쿼크의 기초보다 조금 나은 정도, 제작 과정에 관한 약간의 지식 정도였다. 나는 그저 중요도가 낮은, 공익 봉사적인 일을 할 수 있을 정도를 배웠을 뿐이다. 그리고 그 작업이 나의 첫 번째이자 유일한 포트폴리오가 되었다.[5] 그 일들은 어떤 식으로든 특별히 흥미롭거나 시선을 끄는 것은 아니었지만 그 하나하나가 특정 디자인 과제를 배우기 위한 계기가 되었다. 돈을 받지 않고 했던 일 한 가지는 내게 '그림 상자 입문'이 되었고, 다른 일은 '타이포그래피 기초 강좌'가 되었다. 그런 일을 하겠노라 동의함으로써 나는 공부를 하지 않을 수 없었고, 그렇게 해서 나는 약간이나마 디자인뿐 아니라 제작, 일러스트레이션, 사진 등 연관 지식들도 익힐 수 있었던 것이다.

첫 번째 포트폴리오는(지금 먼지를 털고 다시 보니) 충격적이어서 움찔하게 된다. 작품은 하나같이 상당히 끔찍하다. (볼 수 없나요, 라고 묻는다면, 안 됩니다. 아니 됩니다.) 내 첫 일자리 때 나를 면접했던 크노프와 빈티지의 아트 디렉터들은 분명 술에 취했거나 정신적으로 잠시 문제가 있었던 것이 분명하다. 그렇지 않으면 어떻게 내게 일을 주고 디자이너로서의 내 미래에 오케이 사인을 줄 수 있었겠는가? 내 작품에 뭔가 긍정적인 것이, 취향이나 재능의 싹 같은 것—나는 정말 보이지가 않는다—이 분명 있었던 것이라 생각해야겠지만, 지금 이 작품들, 30대에 만들었던 이 젊은 시절 작품들을 다시 보며 나는 몸서리를 친다.

그럼에도 불구하고 뭔가가 있었는지 나는 채용이 되었고, 나는 그것이 내가 바로크 대위법을 알았기 때문은 아니었다고 확신한다.

이렇게 직업 전환이 이루어지던 시절 어느 날 저녁, 나는 우리 어머니와 저녁식사를 했다. 우리는 디자인 분야로 진출하려는 최근의 내 바보 같은 시도에 대한 이야기를 나누고 있었고, 어머니는 이런 말을 했었다. "음, 내 친구가 있는데, 걔한테 스크래블 게임을 같이 하는 친구가 하나 있어. 그런데 그 사람의 파트너가 북 디자이너래. 이름이

5 나의 첫 번째이자 유일한 디자인 포트폴리오는 다음과 같다.
 1. 두 명의 다른 친구들을 위한 로고 두 개—한 친구는 결국 시작은 못했지만 잡지를 계획하고 있었고, 다른 친구는 작은 프로덕션 회사를 준비하고 있었다(지금은 건설 일을 하고 있다). 2. 내가 피아니스트였을 때 녹음했던 스튜디오에서 앨범을 녹음한 작은 공연 그룹의 CD 패키지 다섯 개. (그 스튜디오는 매우 회의적인 태도로 시험 삼아 나를 고용했다.) 3. 도미니카 스래시메탈 밴드의 포스터와 광고 전단. 4. 우리 어머니를 위한 편지지 레터헤드. 5. 티셔츠 한 장. 6. 내 사촌의 친구가 시작한 아마추어 의류 브랜드 아이덴티티.
화려하다!

칩이야. 난 그 사람에 대해 잘 모르지만 내 친구 말로는 배트맨의 굉장한 팬이라더구나."

(그 사람 아주 *근사하게* 들리네요, 엄마.)

나는 이 '칩'이라는 사람의 전화번호를 받았고, ㄱ) 책 표지 디자인처럼 우스꽝스러운 직업은 없다는, 그리고 ㄴ) 그 사람을 만나봤자 아무 소용이 없을 거라는 생각에도 불구하고 한 시간 정도 쓰는 일 외에 내가 특별히 잃을 것도 없다는 결론에 이르렀다. 그래서 나는 전화를 걸었다. 어떻게 일이 돌아가고 있는지 채 깨닫기도 전에 나는 (후에 안 일이지만) 디자인계의 거물을 알현하게 되었다. 물론 그 당시에는 내가 잡은 약속이 북 디자인계 교황의 반지에 입맞춤하는 일임을 알지 못했다. 나는 그저 칩을 낯선 이름을 가진, 낯선 작업을 하는 사람 정도로 인식하고 있었다(그는 내게 그의 낯선 작업에 대해 들려줄 거고, 나는 공손하게 귀를 기울이면 되는, 그것으로 족함). 물론, 나는 완전히 잘못 알았던 것이다.

그러니 나는 잠시 공손하게 뒤로 물러나 칩이 직접 이야기를 하도록 하겠다…….

<p style="text-align:center">***</p>

오케이, 일은 이렇게 된 거다. 2003년 언젠가 나의 친애하는 친구가 사무실로 전화를 걸어왔다.

"여보세요?"

"칩, 시간 있어?"

자, 나는 누군가 대화를 '시간 있어?'라고 시작하면 그것이 어떤 식으로든 내게 혜택이 될 만한 일은 아니라는 것을 안다. 이런 대화에서 이런 이야기는 절대 들을 수 없다.

시간 있어? 자네 로또 당첨됐어!

혹은,

시간 있어요? 나, 지하철에서 당신이 추파를 던졌던 그 사람이에요. 저녁 같이합시다!

혹은

시간 있습니까? 모든 테스트가 다 괜찮다고 나왔습니다.

그래서 나는 마음의 준비를 했다. "물론이지."

"저기, 주디 멘델선드의 아들, 피터 기억해?" 주디는 그녀의 친구였고, 아름답고 친절하고 *인내심이 많은* 여자였다.

"피터 말이야." 그녀가 되풀이했다. "피아니스트 한다는?"

어, 아니. "물론이지."

"있잖아, 피터가 더 이상 피아노를 안 하려고 한다네. 그래픽디자인을 하고 싶어한대."

오, 안 돼. "정말?"

"응, 그래서, 있잖아…… 내가 주디에게 물어봐주겠다고 약속을 했어. 피터가 당신을 만나러 와서, 조언을 좀 들을 수

있는지."

윽. 나는 적당히 재주껏 안 된다고 말할 수가 없었다. 다음 장면:

2003년 어느 오후, 수염 그루터기 있는 젊은 주디(이건 칭찬이다, 믿어 달라)처럼 보이는 30대 초반의 청년이 포트폴리오를 들고 내 사무실에 앉았다.

나는 생각한다. *시간은 30분을 주겠어. 어떻게든 격려가 되는 조언을 할 수 있겠지. 그러고 나면 내 친구는 나에게 정말로, 정말로, 큰 빚을 지게 되는 거야.*

그래서 나는 그의 포트폴리오를 열었고, 그때껏 단 한 번도 일어나지 않았던 일이 일어났다.

그것은 청하지도 않는데 받아야 했던 산더미처럼 쌓인 원고들 가운데서 위대한 소설 한 편을 발견한 것에 비견되는 그래픽디자인이었다. 그의 친구 밴드들의 CD 디자인 대여섯 외에는 구체적으로 그 작품들이 어떤 것이었는지 기억하지 못한다. 하지만 그것들은 아름다웠다. 사실, '아름답다'라는 말로는 그 작품들을 충분히 평가할 수 없다. 하지만 중요한 것은 그가 '제대로 했다'는 것이었다. 그것도 공식적인 교육도 없이. 정규교육을 받지 않았다는 것은 명백하게 알 수 있었다.

그것만은 아니었고, 사실 우리(크노프 미술부)는 당시 신입 직원 자리가 비어 있었다. 그래서 나는 그를 캐럴 드바인 카슨(내 상사이자 부대표, 아트 디렉터)에게 소개했고, 그녀 역시 완전히 감탄했다. 그리고 그녀는 그를 빈티지(크노프와 마찬가지로 랜덤하우스의 계열사_옮긴이) 아트 디렉터인 존 골에게 소개했고, 나머지는 알려진 대로다…….

'그래서 지금은 피터 멘델선드의 순간이다' 식으로 주제에 맞춰 결론을 내릴 수도 있을 것이다. 하지만 그것은 정확한 표현이 아니다. 그냥 한 순간이 아니기 때문이다. 10년이 넘는 세월 동안 그는 영감을 주고 또 영감을 받는 경력을 활짝 꽃피워왔고, 다음 단계로 나아가고 있다. 이 글을 쓰고 있는 지금도 하루빨리 이 책을 보고 싶은 마음이다. 크노프의 우리들로서는—아, 내 친구가 전화를 했을 때, 우리는 실제로 로또에 *당첨됐다.*

—칩 키드

그렇게 독자들이여, 나는 채용이 되었다. 칩이 말한 것처럼, 내가 처음 크노프 사무실을 방문했을 때, 그러고 나서는 파크 애비뉴 299번지에서, 칩은 너그럽게도 나를 캐럴(『레드의 자서전』 재킷의 그녀이자 미술부 전체의 크리에이티브 디렉터)에게, 후에는 빈티지 북스의 아트 디렉터 존에게 소개해주었다. 이 세 사람—친절하고 문학적이고 통렬하게 재미있고 엄청난 재능이 있는 사람들—을 만난 후 나는 이 세상에서 내가 일할 곳은 이곳 외에는 달리 없음을 알았다. 나는 존에게서 빈티지의 주니어 디자이너로 일하라는 제안을 기다리느라 일주일을 노심초사하며 보냈고, 마침내 전화가 왔을 때 열광했다. 이러한 인정은, 상상이 가겠지만, 내가 그간 익숙해진 끊임없는 자기혐오보다 훨씬 좋은 것이었다. 누군가 나를 채용하고자 한다! 내게 *돈을 준다*…… 책을 읽고 책을 디자인하라고 말이다!

정말 믿을 수가 없었다.

처음 몇 주 동안 나는 내 새 큐비클(나를 사회의 생산적 일원으로 증명하는 랜덤하우스 ID와, 고무나무 화분 하나, 새로 산 색상표 스와치북들과 함께)에 있었지만 도움 없이는 내게 주어진 업무를 해낼 수 없었다. 나는 끊임없이 다른 디자이너들을 성가시게 했다. "팬톤 칩이 뭐죠? '미케니컬'이 뭐죠? 스톡 에이전시가 뭐죠? CMYK가 무슨 뜻인가요?" 모두 인내심을 보여주었다. 그래서 나는 믿을 수 없을 정도로 행복했다. 연봉 4만 달러를 받으며 일자리에서 그렇게—그 전이나 그 후로나—신이 났던 적이 없었다. 처음에는 다른 디자이너들의 표지를 위한 부수적인 작업, 그러니까 뒤표지 광고와 책등, 따붙이기 작업paste-up mechanical 등을 했다. 그러다 2주가 지나자 마침내 존이 나 혼자 디자인할 타이틀을 맡겼다. 에드워드 O. 윌슨의 『생명의 미래The Future of Life』 페이퍼백이었다. 그런데 한 가지 문제가 있었는데(늘 문제는 있기 마련이다), 저자가 그의 글을 적절하게 표현하고 있다고 느낀 그림 한 점을 사용해달라고 요청했다는 것이다. 여기 그 그림이 있다. "이걸 사용하게." 내가 들은 말이다.

괜찮은 편이다, 그렇지 않은가?

음, 하지만 표지 디자이너가 볼 때 이 아름다운 그림은, 그 자체로서 강렬하긴 하지만 작업용으로는 완전한 악몽이다. 어디에 시선을 두어야 할지 모호하고, 카피가, 그것도 상당한 분량의 카피가 들어가야 할 적당한 자리가 없으며, 추가적인 설명이 없으면 이 온갖 생물과 식물 들이 불협화음 속에서 서로 어떤 관계를 맺고 있는지 불분명하다. 온갖 색깔들이 어지러이 널려 있고, 총체적으로 엄청난 혼돈이다……. 그럼, 어떡해야 하나?

내가 빈티지사의 이 특정한 표지 소동 이야기를 하는 이유는, 이 문제, 나의 첫 번째 디자인 문제에 대한 해답이 내게 하나의 방법론이 되었기 때문이다. 내 해결책이 결국 원형적인 것으로 드러났다. 이 그림을 써서 그런대로 괜찮은 표지를 만든 것이 내가 지금도 자주 사용하고 있는 방법을 처음으로 접한 계기였다.

그 과정은 다음과 같다.

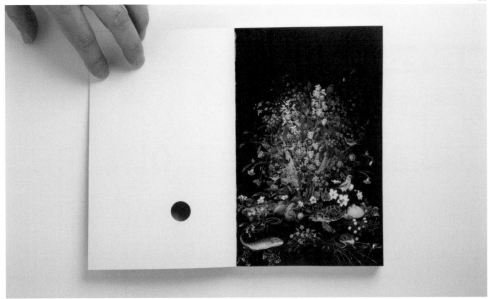

1. 뭔가 크고, 복잡하고, 다루기 불편한 것에서 작은 부분 하나를 고른다.

2. 그 작은 부분이 전체의 상징이 되도록 한다. 보통 '크고, 복잡하고, 다루기 불편한 것'은 내가 표지 작업 책임을 맡은 작가의 작품 전체, 그 내러티브 자체다. 그리고 '작은 부분'은 보통 그 이야기에 등장하는 인물, 장소, 풍경, 또는 물건 하나다. 책 재킷의 주제로 삼을, 본문 텍스트의 그 독특한 부분을 찾아내면, 책 전체의 은유적 무게를 지탱할 수 있게 되고, 이제 그것은 내 작업의 핵심이 된다. 이제 원고를 읽을 때는 이 일상적이지 않은 과제를 염두에 두게 된다. 옆에서 볼 수 있듯이, 나는 다이컷 표지를 제안했다. 즉, 그림 전체에서 작은 오렌지색 개구리 외에는 모두 검게 가리고 저 작은 양서류가 윌슨의 제목에서 암시하는 위험을 상기시킬 수 있도록 했다. 뒤돌아보면 다이컷을 적용할 예산 여유가 있었던 것이 놀랍다. 그러나 나는 너무 무식하여 용감하게도 묻지 않았던 것이다(나의 또 다른 *방법*이기도 하다). 이것이 승인을 받았고 인쇄가 되었다.

자, 이것이 내 첫 번째 표지다.

두 달이 지나지 않아 나는 캐럴에게서 하드커버 디자인을 부탁받는다. 나의 첫 번째 하드커버 재킷인 것이다.

그것은 (너무나도 적절하게도) 『쇼팽의 장례식』이라는 제목의 책이었다. (흑흑)

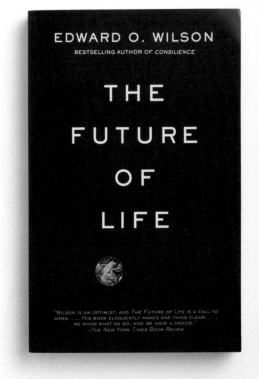

그리고 11년의
세월이 흘렀다.
그리고 여기에 왔다. 이제.

그런데, 왜 디자인 작품집인가? 왜 당신이 지금 읽고 있는 이 책인가?

두어 해 전, 디자인 관련 직업은 어떤 불가피한 길을 따라가기 마련이라는, 이 길에는 따를 수밖에 없는 기준점들이 있다는 생각이 문득 들었다. 다시 말해, 이름을 알릴 만큼 그런대로 괜찮은 디자인들을 만들고 나면, 그리고 필수적인 인터뷰에 참여하고, 의무적으로 해야 할 이야기들을 들려주고, 필요한 단체들의 위원회에 참석하고, 그러고 나면, 디자이너가 자신의 작품에 관한 책을 출간하는 것이 필수적인 일이 된다.

작품집. *디자인* 작품집.

디자인 작품집은 좀 남다른 종류의 책이다. 이런 유의 책 대부분은 특정 디자이너에 '의해' 쓰였다고 주장할 것이다, 이러한 표현이 오도하는 것임에도 불구하고 말이다. 디자인 작품집에서 볼 수 있는 작품은 그 디자이너에 '의한' (바라건대 그만의) 작품일 것이나, 그렇다고 해서 그 책이 그 디자이너가 '쓴' 책임을 의미하는 것은 아니다. 적어도 소설이 어느 소설가가 '쓴' 작품이란 것과 같은 뜻에서 그런 것은 아니란 얘기다. 예외들도 물론 있지만 이런 종류의 디자인 책들 대부분은 사실은 그냥 모음집, 컬렉션, 쇼케이스다. 책의 형태로 나온 디자인 포트폴리오가 무언가 본질적으로 잘못됐다는 의미가 아니라, 그저 누구누구가 '쓰다'라는 등식의 표현을 적용하는 것이 내게는 늘 좀 어긋난 것으로 느껴졌다는 말이다.

(책이란 것은, 내 생각에는, 다소 자부심을 내세우며, 책이어야 한다. 즉, 책은 글로 쓰인 것이어야 한다는 얘기고, 더 나아가 *그 책의 저자가* 쓴 것이어야 한다는 말이다. 이것은 인정하건대 개인적인 편견이기도 하다.)

이런 이유로, 그리고 대부분 나로서는 이해하기 힘든 다른 이유들로 해서, 디자인 책을 만든다는 아이디어 전체가 좀 불쾌하게 느껴졌었다. 그래서 예전엔 분명 내 디자인 책을 출간하는 일에 흥미가 없었다.

이 책, 『커버』를 만드는 것은 사실 내 아이디어가 아니었다(마치 이렇게 말하면 양해가 될 것처럼). 파워하우스

북스에서 내게 연락을 취해왔다. 그들은 내가 내 작품들을 컬렉션으로 엮어야 한다고, 그것이 예견된 일이라고 생각하고 있었다. 나도 동의했다. 그러면 나는 새로운 포트폴리오를 가질 수 있게 되고, 그것이 그 옛날 만들었지만 지금은 도저히 봐줄 수가 없는 내 첫 번째 포트폴리오, 내 '견습' 포트폴리오를 대체하고 대신할 수 있을 테니까.[6] 또한, 아주 선명히, 지금에서야, 이 책을 출간하기로 마음먹은 다음에야 떠오른 사실은 애초에 내가 디자이너가 될 수 있도록 도움을 주었던 것도 바로 이런 종류의 디자인 책이었다는 것이다. 어떤 정규교육도 받지 못했고, 그런 훈련을 받을 시간도 돈도 없었던 나는 당시 새롭게 부활하고 있던 반스앤드노블 서점들 이곳저곳에서 서가를 뒤지는 일밖에 할 수 없었다. 이 서점들에는 완전히 디자인 책들만 모아놓은 코너가 있었다. (아직도 있을까?) 거기, 반스앤드노블에서 나는 '입문용 실용서'들을 샀다. 내가 사용법을 알아야 할 다양한 소프트웨어 매뉴얼들뿐 아니라 『베스트 비즈니스 카드 2003!』, 또는 『스텔라 아이덴티티!』, 또는 다른 이런저런 특정 디자이너의 작품 선집 등 다른 사람들의 디자인 작품집들도 있었다. 나는 디자이너 대부분이 그러하듯 보는 것을 통해 배웠다.

자, 사람들이 많은 흥미로운 디자인 작품들이 만들어지는 방법을 경험하는 것은 이런 식이다—책의 형태로 말이다. 물론, 놓친다는 것이 불가능한, 어디에서나 보게 마련인 '대규모 광고물들'도 있지만, 좀 더 심오한 디자인 유형을 경험하기 위해서는 이런 책들이 유일한 것들이었다. 인터넷이, 당연히, 그 이후로, 어느 정도까지는, 그런 책들에 대한 필요성을 없애버리긴 했다. (그렇다고 해서 책을 소유하는 것이 재미없다거나 유용하지 않다는 뜻은 아니다. 시간이 지나면 지날수록, 나는 지배적인 의견과 반하여 실물로 존재하는 책의 지속적인 가치를 믿게 된다.)

어떤 경우든, 디자인 작품집이 퇴물이 될 것 같다는 추정 때문에 내가 이 장르에 그런 불쾌감을 가졌던 것은 아니다. 내가 왜 그렇게 작품집 만드는 일을 내켜하지 않느냐고? 왜, 그리고 언제, 디자인 책을 만든다는 아이디어가 내 섬세한 감수성에 혐오스러운 것이 되었느냐고?

글쎄, 제 자랑을 하고 있는 것으로 보이고 싶은 사람은 없는 법이다. 한 사람의 작품을 모은 책이란 것은 자랑질처럼, 우쭐대는 것처럼 보인다. 그것은 나쁜 태도이고 저급한 취향이다. '작품집 대접'을 마땅히 받을 자격이 있는 디자이너들이 나보다 훨씬 더 많다는 것은 두말할 필요도 없다.

그러나 내 디자인 책을 만드는 일을 꺼리는 다른, 더 깊은 곳에 존재하는 이유가 있다. 뒤돌아보면 나는 그 오랜 세월이 흘렀음에도 나 자신을 '디자이너'라고 부르는 일을 망설였던 것 같고, 지금도 여전히 망설이고 있다는 판단을 내렸다.

나는 직업으로서 디자인이란 아이디어에 완전히 익숙해진 것 같지가 않다. 나는 한 번도 온전히 나 스스로

6 어쩌면 드디어 그것을 버릴 수도 있지 않을까?

디자이너라는 정체성을 갖지 못했던 것이다. (여기서 이 일에 대한 뒤틀린 심리를 파헤치거나 하지는 않겠다. 하지만 내 옛 직업, 음악을 떠나야 했던 일과 관련이 있음은 분명하다.) 어떤 식으로든, 내가 디자인을 하며 보낸 그 모든 시간에도 불구하고, 내가 디자인을 피아니스트와 어떤 영광스러운 세 번째 일 사이의 임시방편으로 생각해오고 있었던 것이라고만 말해두자. 그리고 내 책의 제목이 암시하는 또 다른 것도 말할 수 있겠다. '커버'는 하나의 *가명*이기도 하다. 그 뒤에 진짜 (혹은 더 진짜) 자신이 숨어 있는 하나의 임시 정체성.

피터 멘델선드, 뮤지션, *일명* '북 디자이너.'

하지만 어쩌면 이 책의 출간이 어느 정도 인정하는 일일 수도 있다. 즉, 명백함에 대한 항복, 의향서, 어쩌면 내 명함에 내가 누구라고 쓴 그것이 바로 나임을 나 자신에게 분명하게 전하는 메시지.

(우리는 모두, 사실, 우리가 무엇이길 *바라는* 그것이기보다 우리가 *실제로 하고 있는* 무엇인 것이다.)

자, 지금까지는 명확하지 않았다면 분명히 말해야겠다. 나는 디자이너다. 바라건대 이 책은 (독자들을 신경 쓰기보다는 사실……) *나*에게, 이 책의 저자에게 이 주장을 확신시키는 데 도움이 될 것이다. 즉, 나는 디자이너다, 라는.

나는 디자이너다.

내 이름은 피터 멘델선드고 나는 디자이너다.

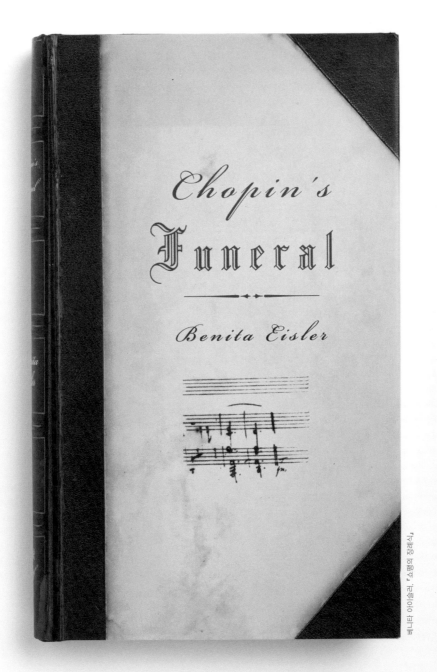

나의 첫 번째 하드커버 재킷이자 크노프에서 내 경력의 시작.

이 책을 읽기 전
마지막 두 가지
주석

1. *커버한다*라는 말에는 얼마만큼의 거리를 여행하고, 지불을 하고, 위장하고, 묘사하고, 언급한다는 뜻도 있지만, 또한 포괄적으로 아우른다는 뜻도 있다. 이 책은 포괄적이지는 않다. 이 책에 내 작품 전체를 싣지는 않았다. 이 책에 실린 것은 내가 작업한 책 재킷과 표지의 아주 작은 부분일 뿐이다. 또 이 책에서 볼 수 없는 것들로는, 내 디자인에서 큰 카테고리들인 사설 일러스트레이션, 잡지 표지, 브랜딩, 광고, 그리고 (이 책에 싣지 않아 가장 가슴 아픈 것으로) 음악 패키징 등이 있다. 나는 그 모든 것, 이것저것 모두인 책을 만들 생각을 했었지만, 독자 여러분이 혼란스러워 할지도 모른다고 판단했고, 그래서 그러지 않기로 했다.
이 책은 따라서 *책 작업*에 대한 책이다. 책 작업 *전부*에 대한 책은 아니지만, 그래도 책 작업에 대한.

2. 죽은, 그러니까 인쇄가 되는 결실을 맺지 못한, 그것이 고객의 변덕 (또는 좋은 감각) 때문이든, 내 손으로 직접 도태시킨 것이든, 그렇게 죽은 표지를 실을 때는 빨간색 X 표시를 해두었다.

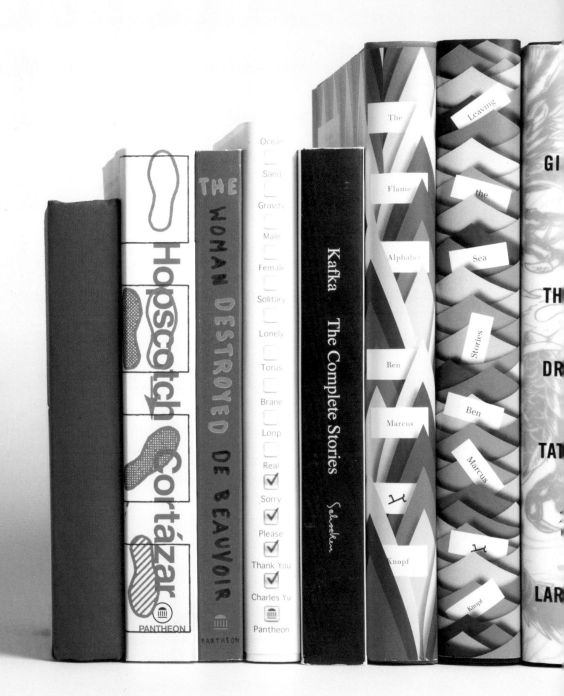

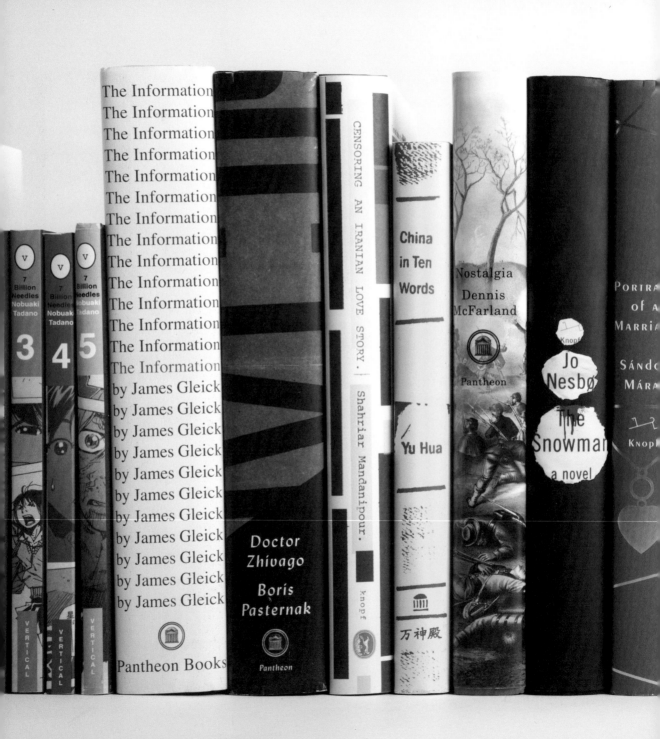

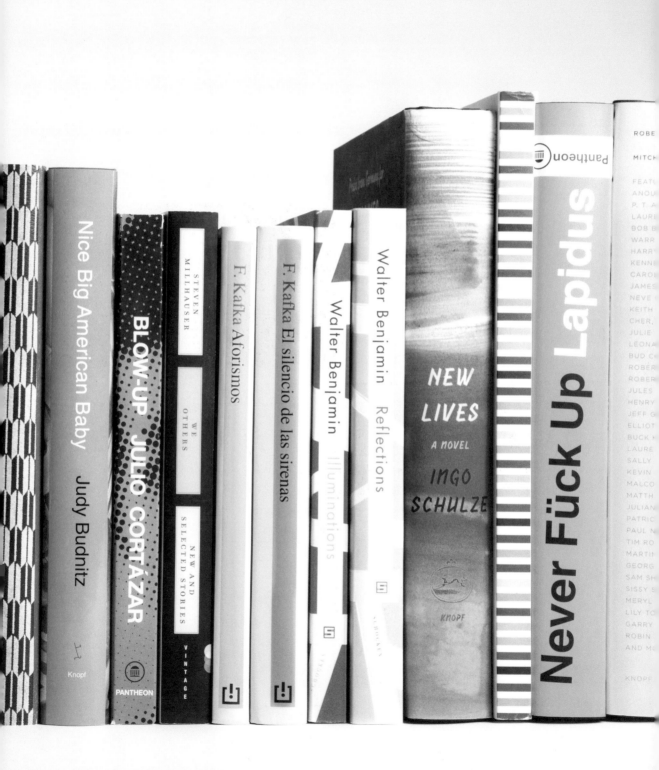

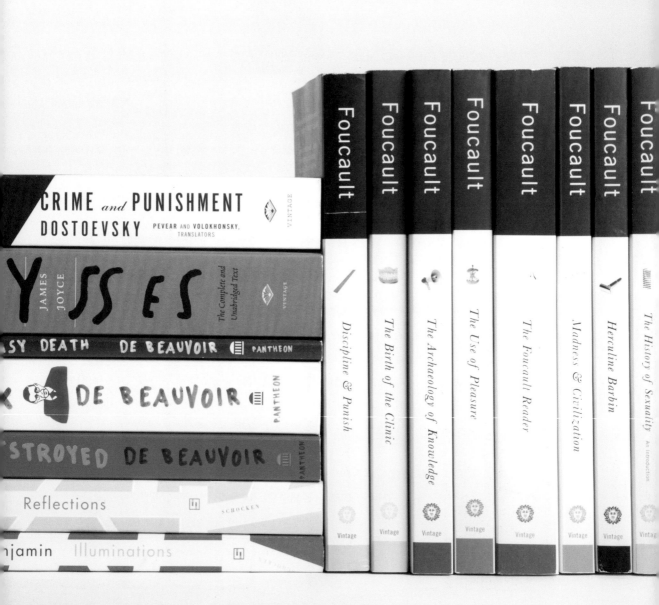

CRIME and PUNISHMENT
DOSTOEVSKY PEVEAR and VOLOKHONSKY, TRANSLATORS VINTAGE

JAMES JOYCE YSSES The Complete and Unabridged Text VINTAGE

SY DEATH DE BEAUVOIR PANTHEON

DE BEAUVOIR PANTHEON

STROYED DE BEAUVOIR PANTHEON

Reflections SCHOCKEN

njamin Illuminations

Foucault — Discipline & Punish Vintage

Foucault — The Birth of the Clinic Vintage

Foucault — The Archaeology of Knowledge Vintage

Foucault — The Use of Pleasure Vintage

Foucault — The Foucault Reader Vintage

Foucault — Madness & Civilization Vintage

Foucault — Herculine Barbin Vintage

Foucault — The History of Sexuality An Introduction Vintage

Classics

클래식

『일루미네이션』과 『리플렉션』을 다시 디자인하기 위해 내가 처음 스케치한 것으로, 발터 베냐민의 플라뇌르(flâneur,
거리를 설렁대며 다니는 한량_옮긴이)가 느긋이 걸어 다닐 양식화된 거리들이 표현되어 있다. 거리 하나하나마다 그의 에세이 제목들을 이름으로 붙였다.

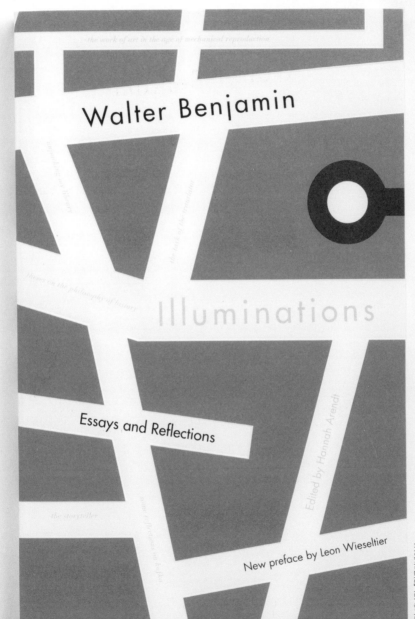

Walter Benjamin

Illuminations

Essays and Reflections

Edited by Hannah Arendt

New preface by Leon Wieseltier

『일루미네이션』, 발터 벤야민

Walter Benjamin

Reflections

hashish in marseilles

karl kraus

New preface by Leon Wieseltier

theologico-political fragment

Edited by Peter Demetz

Essays, Aphorisms, Autobiographical Writings

the author as producer

a berlin chronicle

surrealism

face and character

on language as such...

critique of violence

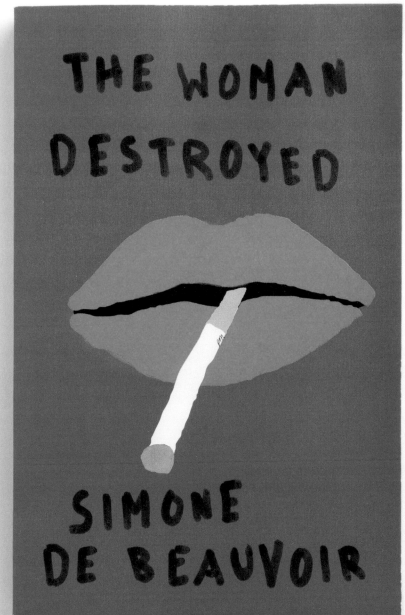

'위기의 여자'는 확실히 되어서는 안 될 나쁜 것이다.

시몬 드 보부아르, 『위기의 여자』(손장순 옮김, 문예출판사, 1998)

"충격적인 성공은 아마도 눈길을 끄는 표지 때문일지도." -『뉴욕타임스』, 2013. 12. 15

시몬 드 보부아르의
책 중 사르트르가
먼저 읽고,
편집하고, (사람들이
추측하기에)
승인하거나 하지 않은
유일한 책.

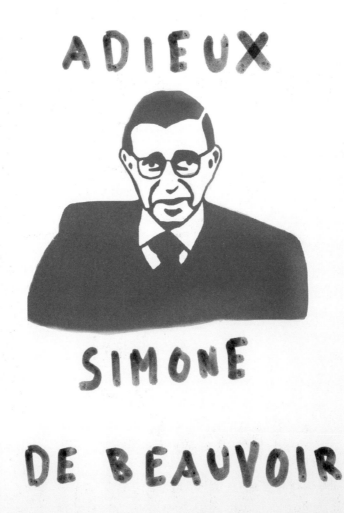

시몬 드 보부아르의
위대한 책들을 위한
이 표지 디자인들은
파리 1968년 혁명의
벽보들과 담벼락
스텐실에서 영감을
받은 것이다. 나는 어떤
단순명쾌함을 보여줄 수
있는 스타일을 원했고,
또 이 혁명의 시각적
언어를 끌어들인다는
아이디어가 좋았다.
(철학적으로,
정치적으로) 혁명적이지
않으면 아무것도
아니었던 한 작가를 위한
것이므로.

나는 또한 과도하게
성적(性的)인 것에
함몰되지 않은 표지를
원했다. (성적인 것이
없는 표지가 아니라,
남성/여성이라는 축에
고정되지 않은 표지를
말한다.) 나는 '여성
작가들'에게 일반적으로
주어지는 비유들 중 어느
것도 분명 사용하고
싶지 않았다. 특히 이
작가를 위한 표지에는.
내가 원하는 표지는 눈에
띄는 것이지 '예쁜' 것이
아니다. (『위기의 여자』
표지는 내가 지금껏 만든
것 중 '예쁘지는 않지만
매력적인 여자'에 가장
근접한 것이고, 그래서
나는 그 표지가 마음에
든다. 물론 못생긴
표지들을 만든 적도 있다.
그리고 예쁜 것들도
있었기 바란다. 이 두
가지 특성의 쉽지 않은
균형, 바로 그것이 내가
이 시리즈에서 즐기고
있는 것이다.)

『안녕, 시몬 드 보부아르』

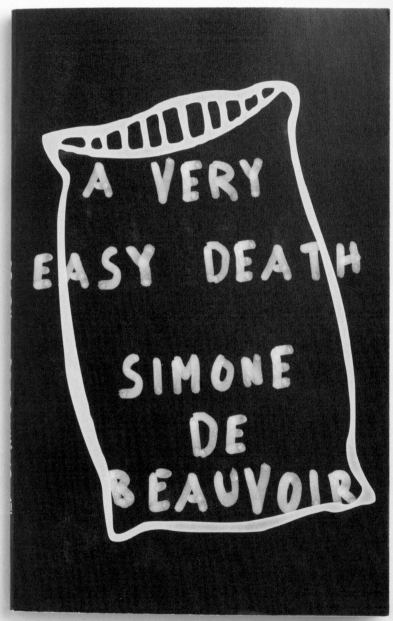

시몬 드 보부아르, 『편안한 죽음』(함유선 옮김, 아침나라, 2001)

"우리는 태어난 것으로, 살아낸 것으로, 늙은 나이로 죽는 것이 아니다. 우리가 죽는 것은 뭔가…… 암, 혈전증, 폐렴 같은 것 때문이다. 그것은 하늘 한복판에서 엔진이 멈추는 것만큼이나 끔찍하고 예측하지 못한 일이다……"
—S. 드 보부아르

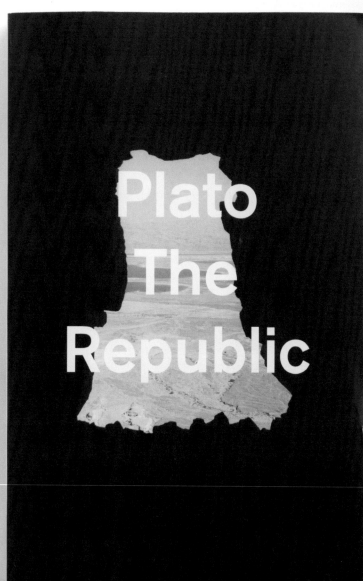

플라톤 『국가』

1971년 치메예프 & 가이스마의 펜 앤 월드 포스터처럼 디자인한 플라톤의 『국가』, "깜빡이는 그림자를 보기 오라—이데아—이론을 위해 머물라."

"누구든 상식이 있는 이는 눈의 미혹이
두 종류라는 것을, 두 가지 원인에서
비롯된다는 것을 기억할 것이다.
그것은 빛에서 나오는 것이거나 빛으로
들어가는 것이다." —플라톤

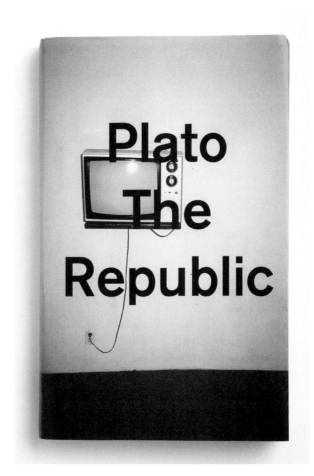

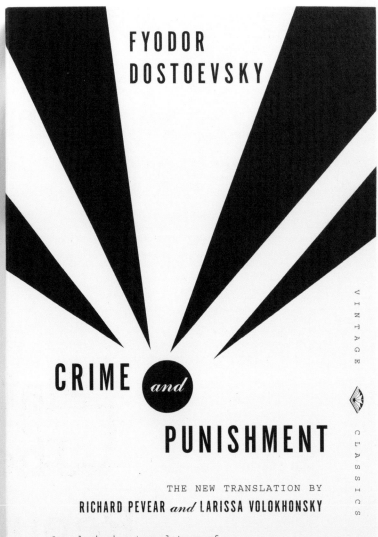

표도르 도스토옙스키, 『죄와 벌』

나는 늘 추상적인 재킷이 좋았다(특히 알빈 러스티그, 조지 솔터, 존 콘스터블의 작업들). 내가 처음 이 분야의 일을 시작했을 즈음엔 추상적인 표지는
더 이상 거의 만들어지지 않고 있었고, 특히 고전 작품들을 위한 추상 표지는 없었다. 대부분의 책 재킷은 모사를 하거나 사진을 이용한 것이었고,
나는 우리가 문자 그대로의 해석과 과도한 구체성 방향으로 너무 많이 경도된 것 같다고 느꼈다.
나는 옛날 방식으로 돌아가기 아주 좋은 때라는 생각을 했던 것을 뚜렷이 기억한다. 그래서 이런 도스토옙스키 표지들을 만들었다.

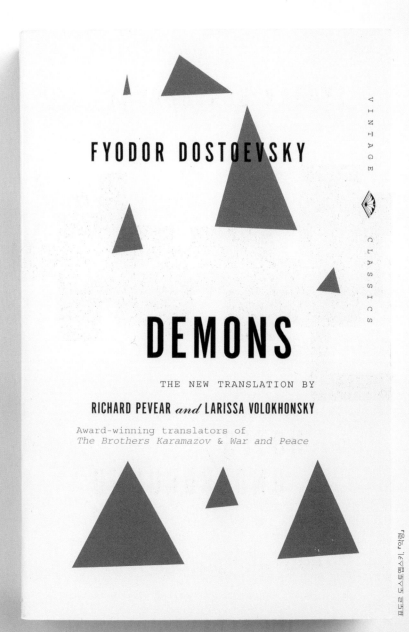

표도르 도스토옙스키, 『악령』

이 표지들로 해서 수문이 열려 이와 같은 표지들이 많이 만들어진다. 내가 처음으로 이 시리즈를 만든 이후,
시리즈 디자인을 이렇게 추상 일러스트레이션으로 접근하는 일은 상당히 일반적인 것이 되었다. ('모방=칭찬'이라고 나는 생각한다.)
이제 어디서나 이런 스타일의 디자인을 볼 수 있게 되니 심술궂게도 나는 다시 사진과 모사로 되돌아가고 싶다고 느낀다.

FYODOR DOSTOEVSKY

NOTES *from* UNDERGROUND

THE NEW TRANSLATION BY

RICHARD PEVEAR *and* LARISSA VOLOKHONSKY

Award-winning translators of
The Brothers Karamazov & War and Peace

VINTAGE CLASSICS

표도르 도스토옙스키, 「지하생활자의 수기」

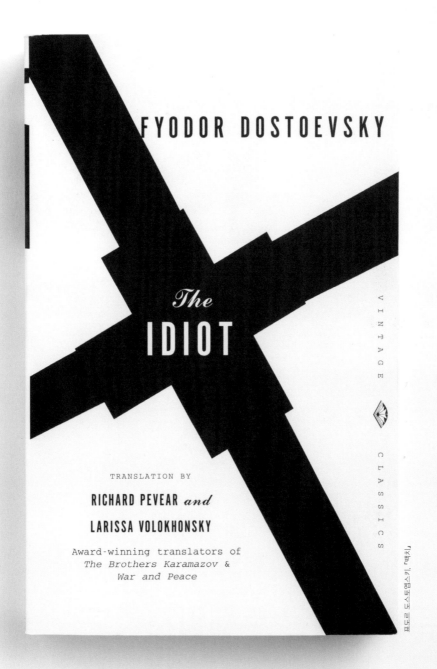

이 표지가 도스토옙스키 시리즈 중 첫 번째다. 『백치』를 디자인한 후 나는 빈티지 북스에 다른 표지들도 다시 패키지하자고 사실상 애걸하다시피 했다. 결국 그들도 동의했다. 십자가(또는 X)는 기독교의 십자가처럼, 그리스도적 인물의 상징일 뿐 아니라 그 인물의 파멸 혹은 거부의 상징이 되기도 한다. (여기서 그리스도적 인물은 파멸을 맞은 간질병 환자 미쉬킨 공작이 될 것이다.)

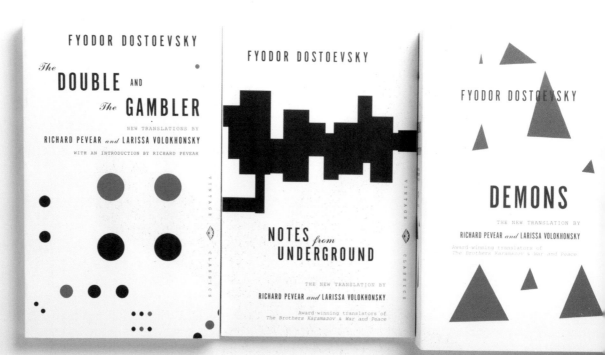

표도르 도스토옙스키, 『분신』 그리고 『도박사』

"아무리 오래된 주제일지라도……

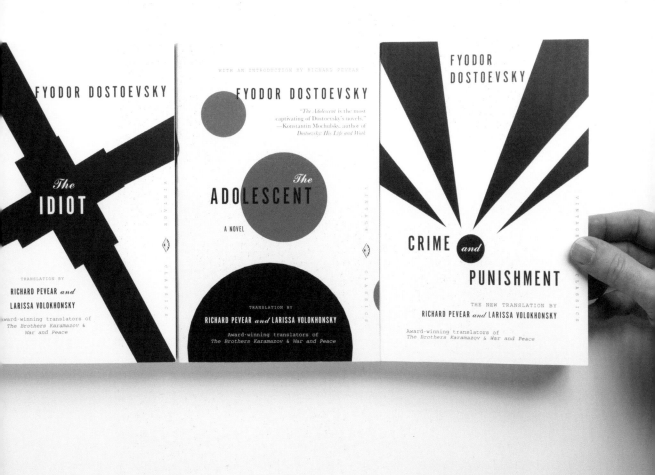

뭔가 새롭게 말할 거리가 없는 주제는
없는 법이다." —F. 도스토옙스키

BLOW-UP

STORIES

CORTÁZAR

홀리오 코르타사르, 『화약편』(단편)

"홀리오 코르타사르를 읽지 않은 사람은 망한 것이다. 그를 읽지 않는 것은 보이지 않는 심각한 중병에 걸린 것이어서
머지않아 끔찍한 결과를 초래할 수 있다. 한 번도 복숭아를 맛보지 못한 사람과 비슷한 무엇이다. 그런 사람은 조용히 점점 슬퍼지고, 눈에 띄게 창백해지고,
그러다 아마도 조금씩 머리숱이 줄 것이다. 나는 이런 일들이 내게 일어나길 바라지 않는다. 그래서 나는 탐욕스럽게 위대한
홀리오 코르타사르의 모든 가공물들, 신화, 모순, 죽음의 게임들을 걸신들린 듯 먹어치운다." ─파블로 네루다

(이 표지의 탄생에 대해 더 알고 싶다면 269쪽 「표지의 해부」로 건너뛰면 된다.)

훌리오 코르타사르, 「사방치기」

TOLSTOY
The Death of Ivan Ilyich & Other Stories

A NEW TRANSLATION BY

PEVEAR & VOLOKHONSKY

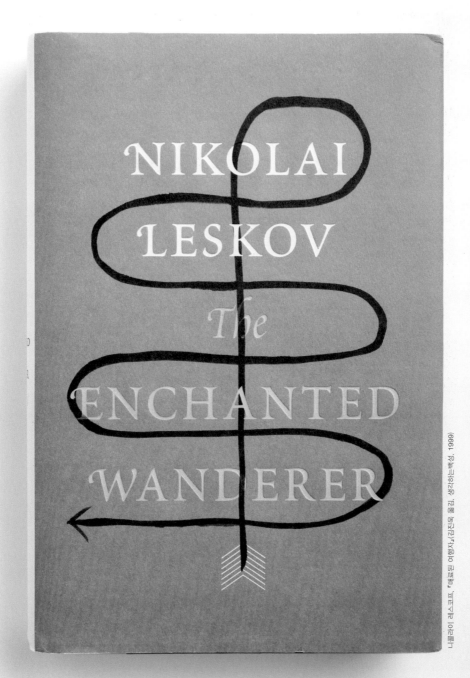

내러톨로지(서사학)를 표현한 재킷. 내러티브의 사실들 자체보다는 이야기를 하는 태도를 표현했다.
니콜라이 레스코프, 그는 샛길로 이야기가 새는, 이리로 저리로 거니는, 그런 '이야기꾼'이다.

52

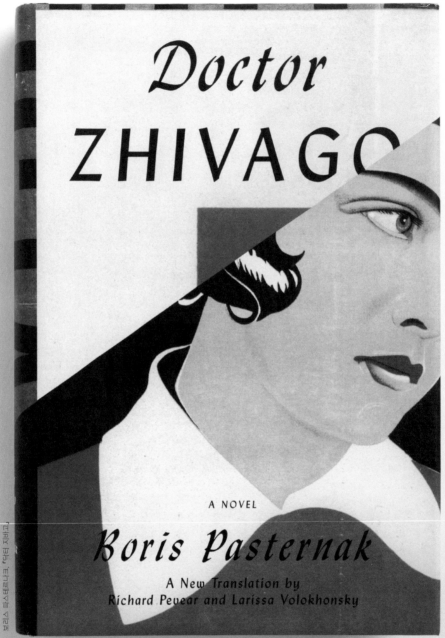

보리스 파스테르나크, 『닥터 지바고』

좋든 싫든, 미국 사람들은 이 헤게시 데이비드 린의 영화를 더 구체적으로는 줄리 크리스티와 오마 샤리프를 떠올리곤 한다. 냉소적으로 말해, 이 책을 팔 수 있는 가장 편한 방법은 표지를 은근하게, 그러나까 순전히 할리우드 스타일로 처리하는 일 없이, 영화의 그 인기 남녀 배우를 떠올리게 하면 될 것이다. 다른 압로 하면, 늘 보던 그 눈 속의 러시아 부동이 아닌, 귀 보여야 하고 인물 중심의 제깃이 되어야 했다는 뜻이다. 중심 일러스트레이션은 5개년 계획 시행 과정에서 배포된 소비에트 선동 포스타에서 가져온 것이고, 특이하게도 아주 영화적이다. 나는 영화를 파는 이번 식으로는 기념비적이며 절국은 파국적인 농지개혁을 파는 일과 참다고 생각한다. 실제로, 소비에트 사회주의적 사실주의 프로파간다와 할리우드 홍보 사이의 유사성이 여디선가 어디선가 누군가의 박사 논문의 주제가 된다.

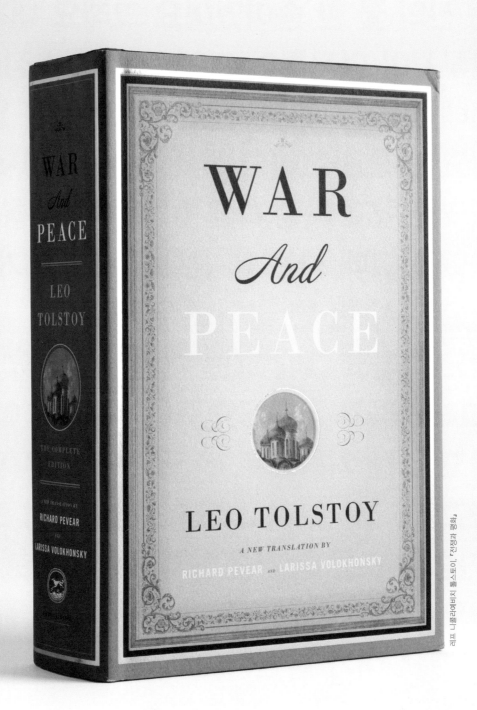

P&V에서 나온 『전쟁과 평화』는 톨스토이를 다시 베스트셀러 리스트에 올려놓았다. 오프라가 소개해줄 필요도 없었다.

"나는 산의 꽃 한 송이었어요 그래요 내가
안달루시아 여자들이 그랬던 것처럼 장미를
머리에 꽂았을 때 아니면 내가 빨강을 입어야
할까요 그래요 그리고 무어 성벽 아래서 그가
내게 키스했고 나는 다른 이들처럼 훌륭하다고
생각했고 그때 나는 내 눈빛으로 그에게 부탁
했어요 다시 한 번 물어봐 달라고
그래요 그리고 그때 그는 내게 물었어요 내가
네 그래요라고 답할 것인지 나의 산꽃이여
그리고 나는 처음으로 두 팔로 그를 감싸
안았고 그래요 그리고 그를 꼭 안으며 그가
내 가슴을 모든 향기를 느낄 수 있게 했지요
그래요 그리고 그의 심장은 미친 듯이 뛰었고
네 그래요 내가 말했어요 나는 말할 거예요
네 그래요라고." ―J. 조이스

제임스 조이스, 『율리시스』

색깔
선택하기

"에린, 은빛 바다의 초록 보석." 파넬(1846~91. 아일랜드의 정치 지도자−옮긴이)은 초록색. 『젊은 예술가의 초상』은 붉은색. 붉은색은 젊은 피의 솟구침. (마이클 대비트(1846~1906. 아일랜드의 민족주의자로 파넬의 동지−옮긴이)를 위해서는 고동색.) 하지만 『율리시스』는 그리스 국기의 색깔이어야 한다(작가가 결정한 것이다). 조이스는 직물 샘플을 인쇄공에게 가져 와 정확하게 색상을 맞춰달라고 한다. 나중에 한 파티에서 그는 친구들에게 자랑한다. *완벽한* 색조라고.) 하지만 다시 한 번, 초록색이다. "손수건 너머로 응시하며, 라고 그가 말했다. '그 시인의 손수건. 우리 아일랜드 시인들의 새로운 예술적 색깔, 즉 콧물초록이다.'" '콧물초록 바다'(어두운 와인 빛 바다가 아니라)가 블룸의 오디세이, 긴 여정의 배경이다. "둥근 만과 하늘과 닮은 선이 칙칙한 초록색의 액체 덩어리를 품고 있다." "구름 하나가 서서히 해를 가리기 시작하더니 완전히 가리며 그늘을 드리워 만은 더욱 짙은 초록이 된다." 심지어 초록 *책*들도 등장한다. "기억해 타원형 초록 잎들 위에 쓰인 당신의 현현을, 깊고도 깊게, 당신이 죽으면 그것들은 모든 훌륭한 도서관들에 보내질 거야……" 그러고 나서 '초록빛' 반짝이는 눈도 있다. (그것도 한 번도 아니고 두 번이나. 초록 요정의 송곳니도 한 번 나오고.) 샌디마운트 그린…… "고여 있는 초록 담즙……" 나는 희귀본 컬렉션에 가서 실비아 비치가 만든 초판을 만져본다. 그런데 실은 푸른색이 아니다. 페르시아 그린과 민트 사이 어디쯤 있는 색깔이다. 세월이 흘러서? 외기에 노출되어서? 확실히 판단하기는 어렵다. 하지만 결론을 짓는다. 『율리시스』는 초록색. 『젊은 예술가의 초상』은 녹슨 붉은색, 고동색. 여자 가정교사의 브러시 색깔인 벨벳 고동색. 『피네간의 경야』는 괴물 같은, 병적

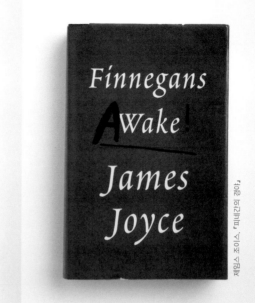

제임스 조이스, 『피네간의 경야』

다변증적인, 불협화음 같은 악몽처럼 검은색이다. 밤의 검은색. 애도의 검은색. 용 같은 괴물 티폰의 검은색("계속 검은색, 계속 검은색!") 너무나 당연히, 검은색. 『한 푼짜리 시들』은 "장밋빛 연약함과 흰빛." 어쩌면 "정오의 잿빛 황금빛 그물?" 잿빛 황금빛이 뭐지? 맛있는 황금빛 사과pomme. 『더블린 사람들』은? 에블린이 바라보고 있는 동안 거리를 침범해오는 저녁의 색깔, 그녀 콧속으로 들어오는 "먼지 쌓인 커튼"의 냄새. 애러비(『더블린 사람들』에 수록된 단편 제목으로 1894년 5월 더블린에서 개최된 국제 바자회 이름이기도 하다_옮긴이)의 하루가 늦어지는 것의 피곤함의 색깔. *너무 늦어짐……* 후회의 색깔은 무엇일까? 추위의 색깔, 추운 밤하늘, 눈이 약하게 내리고 아침은 다가오고. "그 전날 밤이 지나고 맞는 아침의 푸른 시간"이라고 한다. "그들이, 처음에는 주인이, 그리고 나서는 손님이, 조용히 어둠 속에서 그 짙은 어둠에서 나왔을 때, 그들과 마주한 광경은…… 눅눅한 밤빛푸르른nightblue 열매와 함께 매달린 별들의 하늘나무였다." 밤빛푸름.

"콧물초록, 푸른 은빛, 녹슨 색: 색깔별 표시."

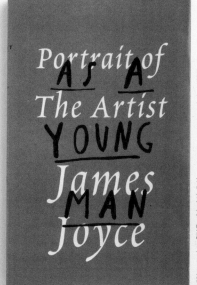

Portrait of
AS A
The Artist
YOUNG
James
MAN
Joyce

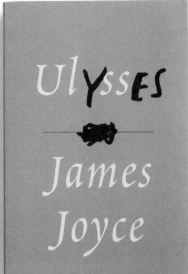

Ulysses

James
Joyce

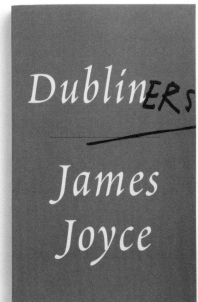

Dubliners

James
Joyce

Po×mes
PENYEACH

James
Joyce

제임스 조이스, 『젊은 예술가의 초상』

제임스 조이스, 『율리시스』

제임스 조이스, 『한 푼짜리 시들』

제임스 조이스, 『더블린 사람들』

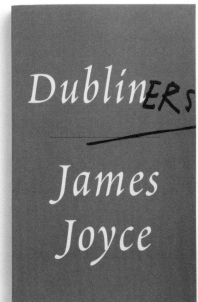

벌을 주기 위한 잣대와, 그것을 실행에 옮길 수 있는 도구를 제공.

fig. 12

미셸 푸코, 『감시와 처벌: 감옥의 탄생』 나남, 2003

fig. 13

미셸 푸코, 『지식의 고고학』(이정우 옮김, 민음사, 2000)

언표, 또는 에농세(énoncé).

"내게 놀라운 것은 우리 사회에서 예술이 개인이나 삶이 아닌, 오직 사물에만 관련된 무엇이 되어버렸다는 것이다."
—M. 푸코

성 정체성의 정치학에 대하여.

삐용, 삐용.

fig. 1

미셸 푸코, 『성의 역사—제1권 지식의 의지』(이규현 옮김, 나남출판, 2010)

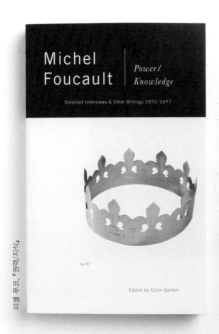

미셸 푸코, 『권력/지식』

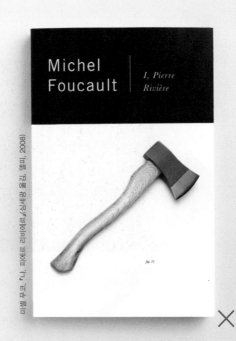

미셸 푸코, 『나, 피에르 리비에르』(동문선 앨피, 2008)

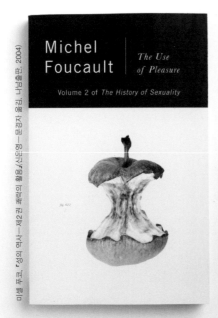

미셸 푸코, 『성의 역사—제2권 쾌락의 활용』(신은영·문경자 옮김, 나남출판, 2004)

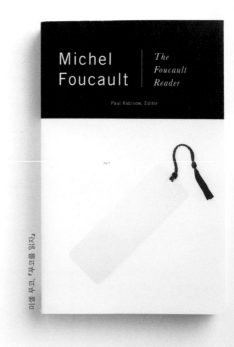

미셸 푸코, 『푸코를 읽자』

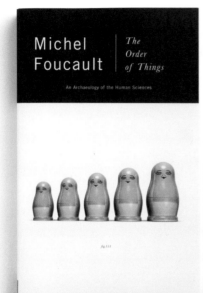

미셸 푸코, 『말과 사물』(이규현 옮김, 민음사, 2012)

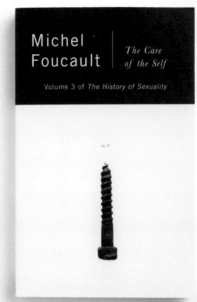

미셸 푸코, 『성의 역사—제3권 자기에의 배려』(이영목 옮김, 나남출판, 2004)

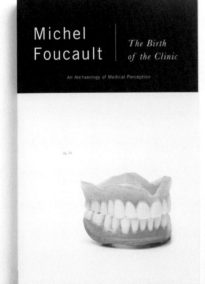

미셸 푸코, 『임상의학의 탄생』

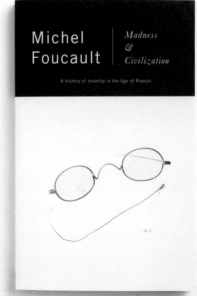

미셸 푸코, 『광기의 역사』(이규현 옮김, 나남출판, 2003)

카프카 보기

"에두아르트 라반은 복도를 따라오며 열린 입구를 향해 걷다가 비가 오고 있는 것을 보았다. 비가 많이 오고 있는 것은
아니었다."

이 두 문장은 카프카의 미완성 단편 「시골에서의 결혼식 준비」에 나온다. 이 문장들은 또한 존 애슈버리의
놀라운 시 「젖은 창가Wet Casements」의 서두가 되기도 한다. 이 시는 무엇보다도, 인식, 비전, 의식, 그리고
시각적·심리적·감정적 행동으로서의 읽고 쓰기에 관한 것이다. 애슈버리의 시는 카프카의 이 지극히 평범해 보이는
문장들에 대한 확장된 해석이며, 그 구절이 그렇게 단순한 문장이 아니었음을 밝히는 것이다.

이 문장들을 자세히 보라. 첫 번째 문장에서 우리는 에두아르트 라반에 대한 시각적인 묘사를 본다. 그는 복도를
따라오며 열린 입구를 향해 걷고 있다. 그러고 나서는 그의 시각적 경험에 대한 보고가 있다. 그는 비가 오고 있는
것을 본 것이다. 두 번째 문장에서 카프카는 우리에게 "비가 많이 오고 있는 것은 아니었다"라고 말한다. 이 판단은
누가 하는 것인가? 카프카인가 아니면 에두아르트 라반인가? 우리는 이 문장들을 읽으며 에두아르트 라반이 얼마나
비가 오고 있는지 판단한 것으로 느낀다. 카프카의 솜씨와 시각적인 것에서 언어적인 것으로의, 그리고 외부에서
외부를 대신한 내부로의 이동을 통해, 우리는 수월하게 에두아르트 라반의 머릿속으로 들어간다.

애슈버리는 그의 시 시작 부분에 이 문장들을 언급한다. "인식은 흥미로운 것이다. 마치 빗물이 흐르는 유리창에 비쳐
있기라도 한 것처럼, 타인들의 모습을 그들의 눈을 통해 보는 것이기에." 그는 다른 무엇보다도 카프카가 라반의 인지
속으로 들어가 우리에게 에두아르트 라반이 보는 것을 보여주는 방식, 그리고 카프카가 시각적인 것으로 이 과정을
시작하고 있음을 이야기하고 있다. 애슈버리가 개념concept이 아닌 인식conception이란 단어를 사용한 것에 유념하라.
그는 인식, 시작, 카프카가 라반의 머릿속으로 들어가 그가 보고 있는 것뿐 아니라, "타인들의 모습을 그들의 눈을
통해" 보게 한 것을 우리에게 알려주고 있다. 보이는 것. 비친 것. 유리창. 보는 것. 눈. 이것은 믿을 수 없을 정도로
복잡한 문장이며, 이 문장 자체가 쓰기와 읽기, 의식의 시각적 본질을 반영하고 있다.

이 시는 또한, 카프카가 해낸 일이 글쓰기를 통해서가 아니라면 불가능함을 말하고 있다. 우리는 사실 "타인의 모습을
그들의 눈을 통해" 볼 수는 없다. 오직 픽션의 시각적 마법과 심오한 공감을 통해서만 그러한 경험을 창조할 수 있는
것이다. 시인은 우리가 타인에 대해서, 특히 타인이 자신 혹은 다른 사람들을 진짜로 어떻게 생각하는지에 대해서
이런 수준의 완벽한 지식을 얻을 수 있다는 생각을 좋아하면서도 동시에 비웃는다. "나는 그 정보를/ 오늘 아주 많이

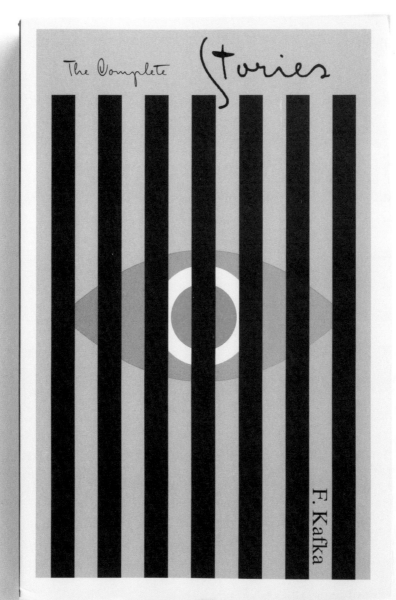

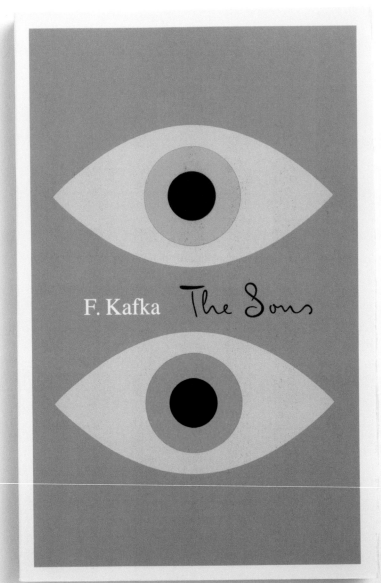

프란츠 카프카, 『아들들』

원한다./ 그 정보를 가질 수 없고, 그래서 화가 난다." 그는 그 시 후반부에서 그렇게 말한다.

하지만 이 불가능성—카프카와 애슈버리 두 사람 다 인정한 것이지만—때문에 우리가 소통하고 연결하는 일을, 혹은 그런 시도를 중단할 필요는 없다. 카프카가 말했다. "우리가 어떤 것들의 사진을 찍는 것은 그것들을 우리 생각 밖으로 내보내기 위해서다. 내 이야기들은 내 눈을 감는 한 방식이다." 그의 눈을 감고 우리의 눈을 뜨게 하기. 유사하게, 애슈버리는 그의 분노를 다음과 같이 해결한다. "나는 내 분노를 이용해 다리를 지으리라/ 아비뇽의 다리 같은, 그 위에서 사람들은/ 춤을 추어도 좋으리라/ 다리 위에서 춤을 추고 싶다고 느낀다면. 나는 마침내/ 나의 온전한 얼굴을 보리니/ 물에 비친 얼굴이 아닌/ 나의 다리의 그 닳은 돌바닥 안에서."

작가와 독자는 그 글을 통해, 그리고 읽기와 읽히기라는 지적일 뿐 아니라 실체적이고 감각적인 행위를 통해 연결된다. 그리고 이런 방식으로 사람은 자신을 볼 수 있다.

자, 내가 말하고자 했던 요점을 분명히 한 것 같다. 즉, 카프카와 애슈버리가 깊이 있는 시각적 방식으로 읽기, 쓰기, 공감, 그리고 의식을 이해한다는 것이다. 피터 멘델선드도 그렇다. 그의 카프카 표지들은 이러한 이해를 너무나도 완벽하게 보여주고 있어 나는 그 표지들을 「젖은 창가」의 표지로 써도 좋다고 생각한다. 젖은 창가는 눈이고, 눈이 젖은 창가이며, 영혼과 열린 외부 둘 다로 향하는 창문이다. 존 키츠의 "마법의 창가, 열면 포말이/ 위태로운 바다의……"에서처럼.

멘델선드가 카프카 표지에 눈을 모티프로 사용한 것은 그 유명한 카프카식 편집증을 표현한 것으로 읽힐 수도 있지만, 나는 그것을 너무나도 명백한 표피적 효과일 뿐이라고 생각한다.

카프카 표지에서 눈의 사용은 카프카의 심오한 시각적 감수성 그리고 우리가 세상과 글 읽기를 종종 시각적 경험으로 소화한다는, 그것이야말로 신이 나는, 지루한, 비극적인, 희극적인, 간단히 말해 진실한 일이라는 카프카의 인식을 포착한 것이다. 최근의 신경과학도 이러한 생각을 지지하고 있다. 에릭 캔델은 그의 저서 『통찰의 시대 Age of Insight』에서 뇌 과학 분야의 최근 발견들을 묘사한다. 우리는 우리가 어떤 것을 보고 나서야 그것을 보았음을 안다고 한다. 무언가를 보고 그것을 알게 되는 일 사이의 시차 동안에 기억, 연상, 개인적인 믿음 등을 여과하는 일이 일어나며, 그 여과 과정의 도움으로 우리가 보는 대상을 인식한다는 것이다. 어떤 것도 진짜가 아니라는 이야기를 하려는 것이 아니라, 개개인의 현실이 약간 (어쩌면 약간보다 좀 더 많이) 다르다는 이야기를 하려는 것이다.

글쓰기의 시각적 측면을 심리적이자 감정적으로, 공감적이자 개인적으로, 시적이자 과학적으로 만드는 것은, 우리가 시각적 정보를 의식으로 돌리는 과정, 달리 말하면, 우리가 아직 가지고 있다는 것을 알지 못하는 정보로 우리가 하는 일을 글쓰기와 읽기가 우리에게 밝힐 수 있다는 것이다. 우리가 무언가를 본 다음, 우리의 두뇌가 그것을 해석하기까지

그 사이에 빈 시간이 있다. 이 시간 동안 무슨 일이 일어나는가 하는 문제는 시각적인 것과 언어적인 것을 넘어서는 구체적이고 보편적인 것이며, 예술이 늘 닿으려 노력하는 바로 그 자리다.

피터가 만든 카프카의 『변신』은 이런 생각 모두를 실현한 것이다. 눈과 원형의 곤충 껍질, 밖과 안을 동시에 보는 두 개의 창가, 이 이미지들은 전문가다운 압축, 지성, 색깔, 시각적 기쁨과 함께 카프카의 『변신』이 인식, 정체성, 비전에 대한 걸작임을 보여준다. 그레고르 잠자가 겪었던 그 심오한 경험은 무엇인가? 그는 다르게 보인다. 카프카는 우리가 다르게 보게 만든다. 그리고 피터 멘델선드는 그것을 이해하고 시처럼 깊고 풍부한 시각적 이미지로 포착해낸다.

내가 유머를 언급했던가? 카프카는 아주 재미있는 작가다. 어둡고, 불길한 예감을 갖게 하는, 전체주의적이거나 편집증적이거나, 초현실적이거나 악몽 같거나 하는 그 이상으로 카프카는 재미있다. 그가 친구들에게 그의 단편을 소리 내어 읽을 때면 그는 읽는 내내 웃음을 터뜨리곤 했다고 한다. 인간 조건의 부조리에 대한 그의 깊은 통찰력은 그저 비극적이기만 한 것이 아니라 희극적이기도 하며 다채롭다. 멘델선드의 다채로운, 장난스러운 카프카 표지는 바로 그것을 포착한 것이다. 그 표지들은 유머를 탄생시키는 맹렬한 지성을 드러낸다. 프로이트는 말했다. "유머는 의미 있는 것을 의미 없게 만들고, 의미 없는 것을 의미 있게 만든다." 카프카에게서 무슨 일이 일어나고 있는지 묘사할 때 유용한 표현이다.

에두아르트 라반에 대한 절묘하게 간단한 문장들은 살짝 재미있도록 쓰인 것이다. "비가 많이 오고 있는 것은 아니었다." 멘델선드의 카프카 표지에서 눈과 본다는 일이라는 주제의 다양한 변형들은 섬세한 차이와 반복, 라벤더와 오렌지, 빨강과 초록의 색조 대비를 이루며 상당히 세련된 위트와 함께 전달되고 있고, 또한 살짝, 혹은 살짝 이상으로 재미있도록 만들어진 것이다. 재미있고, 스마트하고, 그리고 아름답도록.

피터 멘델선드의 표지들은 모두 재미있고, 스마트하고, 아름답다. 그 표지들 모두 읽기, 쓰기, 인식의 시각적 본질에 대해 무언가를 말한다.

그 하나하나가 시詩다. 그 표지들을 면밀히 보라.

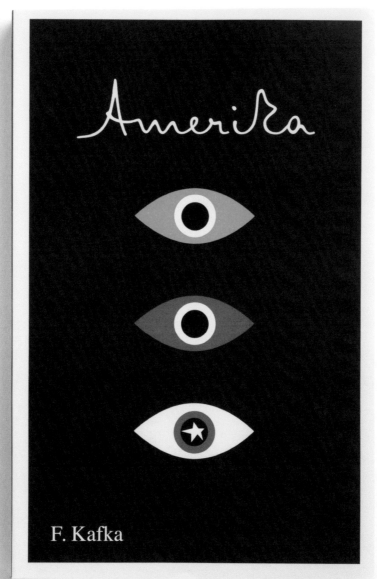

프란츠 카프카, 「아메리카」

프란츠 카프카, 『성』

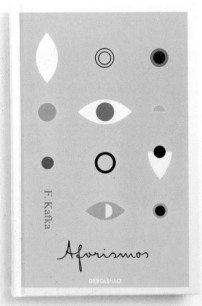

프란츠 카프카, 『아포리즘』

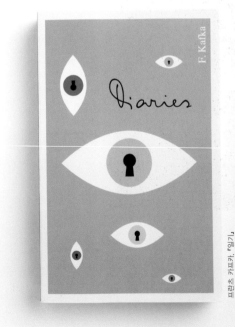

프란츠 카프카, 『일기』

"카프카의 미스터리는 포착하기가 너무 어렵다. 그는 너무나도 꼼꼼하고/까다롭고 너무나도 어려워 적확하게 짚어낼 수가 없다. 나는 그 응시하는 시선을 독자에게 돌리는 것이, 독자들도 불안을 초래하는 그 철저함에, 카프카의 많은 인물들을 끈질기게 괴롭히는 그 지독함에 시달리게 하는 것이 좋다."
— 수전 버노프스키

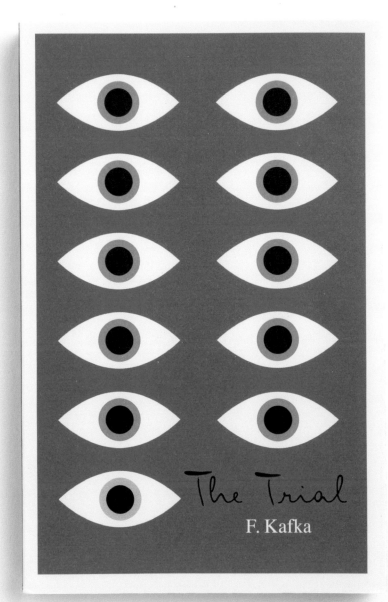

프란츠 카프카, 『소송』

이 표지의 아이디어는 『소송』에 나오는 어느 한 줄을 읽으며 얻은 것이다. "'당신은 아름다운 검은 눈을 가졌군요.' 그들이 앉은 다음
그녀가 K의 얼굴을 바라보며 말했다⋯⋯." 나는 이 문장을 읽으며 로베르토 칼라소가 냈던 아이디어가 기억났다.
그는 『성』과 『소송』에서 카프카의 프로젝트는 선택과 인정의 개념에 기초한다고 말했다. 토지조사관인 K는
절실하게 성의 인정을 원하지만(그는 선택되기를 갈망한다), 반면 요제프 K는, 그의 입장에서는 슬프게도, (처벌 받을 사람으로) 선택된다고 그는 지적했다.
거기에 대한 나의 추론은, 이런 형태의 인정은 둘 다, 어떤 결정적인 방식에서, 다름에 달려 있다는 것이다.

프란츠 카프카, 「변신」

"[예술가가] 곤충 그 자체를 그리고 싶어 할지도 모른다는…… 생각이 떠올랐습니다. 제발, 그건 아니었으면, 다른 건 몰라도 그것만은 아니었으면! 곤충 그 자체는 그려질 수 없는 것입니다. 멀리서는 보이지도 않는 것입니다." ―F. 카프카가 출판사에게

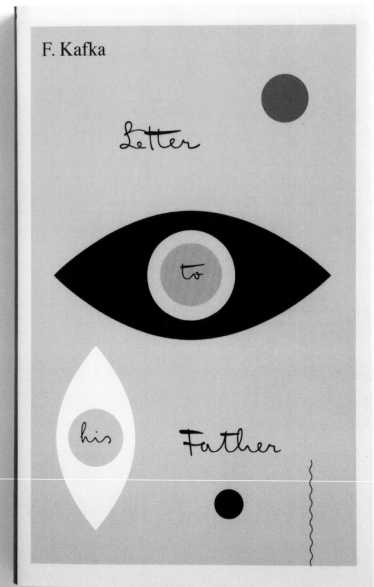

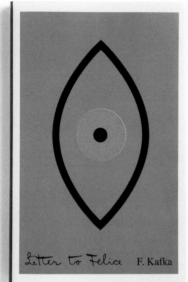

프란츠 카프카, 『펠리체에게 보내는 편지』.

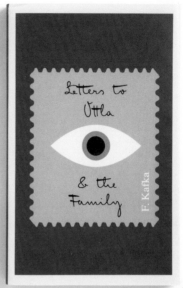

프란츠 카프카, 『오틀라와 가족에게 보내는 편지』.

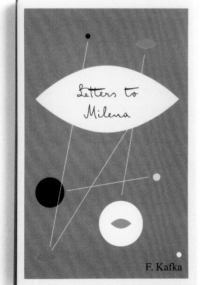

프란츠 카프카, 『밀레나에게 보내는 편지』.

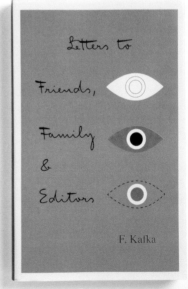

프란츠 카프카, 『친구, 가족, 편집자에게 보내는 편지』.

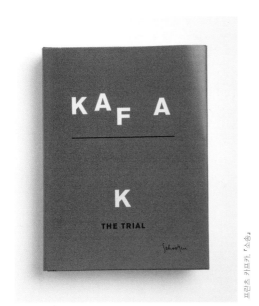

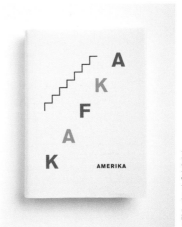

프란츠 카프카, 「아메리카」

프란츠 카프카, 「소송」

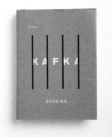

프란츠 카프카, 「단편 전집」

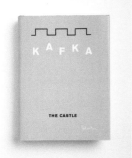

프란츠 카프카, 「성」

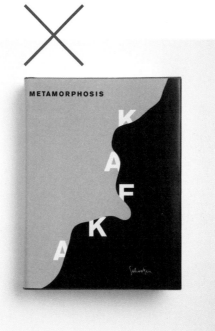

프란츠 카프카, 「변신」

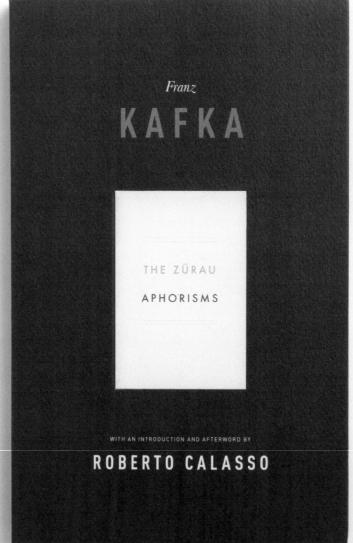

표지에 심어놓은 표지. 앞면의 작은 '책'에는 선을 따라 살짝 절취선을 그어놓아,
시간이 지나면 표지가 열리면서 덮개의 위치에 따라 경구 또는 카프카의 초상화가 보이게 된다.

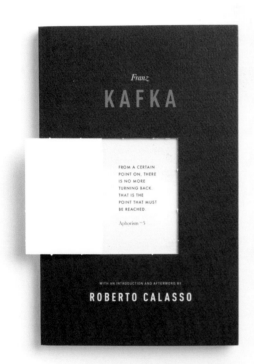

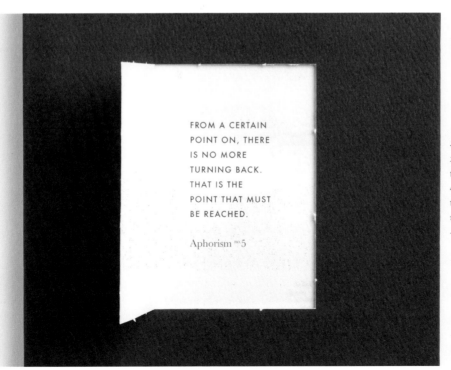

특정한
지점부터는,
더 이상 되돌아갈
수 없다. 거기가
바로 도달해야만
하는 지점이다.
−아포리즘 no.5

산도르 마라이, 『유언』(김인순 옮김, 솔출판사, 2001)

마라이 타이틀들에는 모두 박을 사용했다.

시어도어 블레이크 윌리엄스, 「초상화, 결혼의」, 알프레드 A. 크노프, 2005.

"그건 페뇨 걸 서체야. 그 정도는 알아야지……." 나는 나중에야 여기서 내가 선택한 서체가 「메리 타일러 무어 쇼」의 오프닝 크레디트를 장식했던 서체와 같다는 것을 알고 심란했었다. (나는 타이포그래피 교육을 받지 못했다.) 하지만, 좀 더 조사를 한 후, 나는 이 서체, 페뇨가 실은 1937년 A. M. 카상드르에 의해 만들어진 것임을 알게 되었다. 휴!

Marguerite Duras

The Lover

A Novel

"내 인생은 아주 일찍이……

첫사랑이 황폐인가? 나는 오른쪽 표지를 세밀해했다. 경우 나는 이 왼쪽 표지가 지나치게 의식적 외형으로 다가와 깊이라 느낀다.

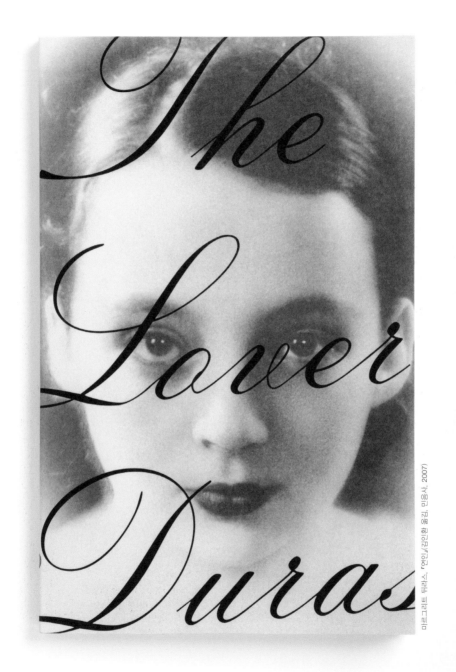

마르그리트 뒤라스, 『연인』(김인환 옮김, 민음사, 2007)

너무 늦어버렸다." –M. 뒤라스

표본상자 안의 종이 공예. 그것을 찍은 사진이 나보코프 책의 표지가 되었고, 존 골이 디자인한 나보코프 시리즈에 포함되었다.

ANNABEL LEE

It was many and many a year ago,
In a kingdom by the sea,
That a maiden there lived whom you may know
By the name of ANNABEL LEE;
And this maiden she lived with no other thought
Than to love and be loved by me.

I was a child and she was a child,
In this kingdom by the sea;
But we loved with a love that was more than love-
I and my ANNABEL LEE;
With a love that the winged seraphs of heaven
Coveted her and me.

And this was the reason that, long ago,
In this kingdom by the sea,
A wind blew out of a cloud, chilling
My beautiful Annabel Lee;
So that her highborn kinsman came
And bore her away from me,
To shut her up in a sepulchre
In this kingdom by the sea.

The angels, not half so happy in heaven,
Went envying her and me-
Yes!- that was the reason (as all men know,
In this kingdom by the sea)
That the wind came out of the cloud by night,
Chilling and killing my Annabel Lee.

But our love it was stronger by far than the love
Of those who were older than we-
Of many far wiser than we-
And neither the angels in heaven above,
Nor the demons down under the sea,
Can ever dissever my soul from the soul
Of the beautiful Annabel Lee.

For the moon never beams without bringing me dreams
Of the beautiful Annabel Lee;
And the stars never rise but I feel the bright eyes
Of the beautiful Annabel Lee;
And so, all the night-tide, I lie down by the side
Of my darling- my darling- my life and my bride,
In the sepulchre there by the sea,
In her tomb by the sounding sea.

(순수하게 가상적으로) 만들어 본 나의 많은 『롤리타』 표지들 중 하나이자 내가 가장 좋아하는 것.

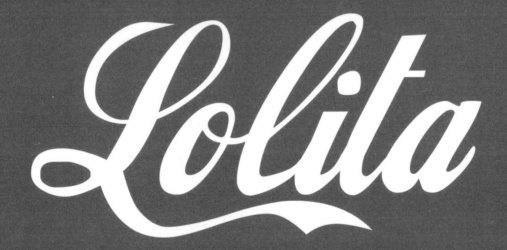

"우리는 그 동네에서 아침을 먹었다, 동네 이름은 소다, 팝. 1001."

『롤리타』 표지 만들기

신문들은 『롤리타』를 가능한 모든 관점에서 논의했다. 거기서 제외된 단 하나의 관점, 그것은 아름다움과 페이소스였다."
―베라 나보코프

"언어들 간의 적극적인 중개상인이 되라. 한 언어의 귀금속을 다른 언어로 전하라." ―블라디미르 나보코프

나는 최근 책 표지 대회에서 심사를 해달라는 부탁을 받았다. 지난 몇 년 동안 여러 곳에서 심사를 했지만 이 대회는 독특했다. 이미 상업적으로 판매된 타이틀들이 아닌, 출간되지 못한 표지들에 대해 심사위원의 의견을 구하는 것이었다. 출품된 모든 표지들을 보며 나는 유독 한 출품자의 책 표지에 자꾸 눈이 갔고, 사로잡힌 채 바라보게 되었다. 그 표지는 나보코프의 『롤리타』 표지로 제안되었던 것이다.[1] 그것은 아주 단순했다. 표지의 대부분은 여백이었고, 제목과 작가의 이름이 (예술적으로) 꾸밈없이 그린 입술 둘레에 투박한 손글씨로 쓰여 있었다.[2] 그 구성 전체는 로맨스에 대한, 채 발전시키지 못한 신화화된 이해를 강하게 암시하고 있었다. 그것은 욕망도, 음흉한 시선도 아니었고, 위트를 과도하게 으스대고 있지도 않았다.[3] 그것은 나보코프의 고풍스러운 내레이터의 점잖은 응시를 피하고 순진하며 가식 없는 시선을 향한 것처럼 보였다. 다시 말해 그것은, 상상컨대, 어린 돌로레스 헤이즈가 만들었을 법한 예술작품처럼 보였다.[4]

나는 그 효과가 의도하지 않은 것이라 생각한다. 그럼에도 표지가 암시하고 있는 그 순진함은 내게 험버트 험버트의 시선이 향하는 불공평한 대상이 어린아이라는 사실을 상기시켰다. 그리고 이러한 생각의 연장선에서, 『롤리타』는 (어휘적인 곡예, 선정성, 간헐적인 유머에도 불구하고) 충격적이고 슬픈 책(돌로레스 혹은 비애)이며, 계속 그런 책으로 다루어져야 한다는 생각이 들었다. 이것은 섹시한 책이 아니다. 에로틱한 책도 아니다.

그걸 잊어버리기가 쉽다. 특히 오랜 세월 보아온 『롤리타』의 덜 노골적 표현물들(책 표지들, 영화들)이 있어 더욱 그렇다. 나보코프의 책은 변태의 이야기, 불평등한 관계, 타락한 청소년, 합의 없음에 관한 이야기다. 『롤리타』는 물론 희비극이며, 거기에는 좋은 언변, 관능, 그리고 순전히 슬랩스틱적인 요소들도 있긴 하다. 하지만 요즘 우리는 이 이야기에서 이런 측면들과 그것의 효과들만 과도하게 강조하는 경향이 있다. 게다가 우리는 책이 출간되었을 때 나타났던 각양각색의 거부와 금지, 전반적인 충격적 반응 등을 기억해내며 앞선 세대의 내숭 떨기를 정신적으로 벌주고 있다. 그리고 우리는 관능성에서 자기만족적이거나, 혹은 진지함이 부족한 책 재킷을 만들며 다른 묘사들을 하고 있다. 그러나 『롤리타』에 대한 이런 표현들이 진실로 이 책을 드러내는 것인가, 아니면 세기 중반의 관습을 향한 현대적 태도 같은 것인가? 그 생각을 하면 할수록 나는 이런 종류의 재킷을 만드는 방안은 거짓이며 유해한 것이라 느낀다. 잘 봐줘야 그릇된 표현이고, 최악의 경우엔 잘못을 덮어버리는 일종의 눈가림으로, 텍스트가 표현하려는 것을 제대로 드러내지 못하게 되는 것이다.[5]

1 이 대회를 심사한 직후 나는 존 버트램의 책 『롤리타―커버 걸의 이야기』(2013)에 나의 『롤리타』 표지(들)와 이 에세이를 기고해달라는 요청을 받았다.
2 그 표지를 만든 사람은 디자이너 엠마누엘 폴란코였다.
3 요즈음, 책 재킷들이 종종 지나치게 위트를 통해 개념적 기만, 유별난 영리함, 또는 우스꽝스러운 병렬을 드러낸다. 전문적인 커뮤니티로서 우리가 시각적으로 기지 넘치는 어휘를 모든 다른 덕목보다 더 고양시켜왔던 것 같다. 위트 그 자체가 가치 없다거나 디자인에서 적절한 지위를 차지하지 못한다는 뜻이 아니라, 위트가 통찰력과 같은 것이 아니라는 뜻이다.
4 롤리타는 V.N.의 소설에서 분명 가식 없음으로 다가오지는 않는다. 물론, 그녀는 그렇게 다가오지 않을 것이다. 우리는 오직 H.H.의 왜곡된 렌즈를 통해서만 그녀를 보고 있으므로.

*내 근육질 엄지가 그녀 사타구니의 그 뜨거운 깊은 곳에
다가가지 못하도록 막을 것은 아무것도 없는 것 같았다, 그냥
깔깔 웃는 어린아이를 간지럼 태우고 어루만지듯 그렇게.*

웩. 역겹다. 하지만 근사하게 운을 맞춘 글이다. 그럼에도 여전히
웩. 분명 여기서 얘기하고 있는 것은 어린아이가 아닌가. 너무나
명백하게도.

이 변증법이 부분적으로 요점이다. 한 섹스 장면, 그 악명 높은
무릎 장면을 자세히 살펴보면, 우리는 전체를 다 알게 되며,
가장 핵심적인 것은 이 커플 중 오직 한 사람만이 섹스 행위가
일어나고 있음을 온전히 인식하고 있다는 사실이다. 롤리타는
그녀의 (가까운 미래의) 의붓아버지 무릎에서 꼼지락거리며
움직여대고, 그는 "남자 혹은 괴물이 지금껏 알았던 가장 긴
절정의 마지막 솟구침"에 이른다.

(정말 웩이다.)

이 접촉의 나이뿐 아니라 인식이란 면에서도 한쪽으로 치우친
불일치는 (무릎은 어린아이가 안전하게 느끼는 자리, 신뢰가
암시된 곳인 동시에 성행위가 교차하는 곳이라는 이중의 울림과
연결되어) 여전히 혐오스러운 것이긴 하지만 이 장면을 풍부하게
해주는 것이기도 하다. 이러한 모순에 독자들은 이 장면을 읽은
것으로 해서 공모자인 듯, 이제 H.H.처럼 괴물인 듯 느끼게
된다. 이렇게 죄를 짓는다고 느끼게 만드는 것, 나는 그것이
중요한 점이라고 받아들인다. 우리는, 우리 독자들은 나보코프의
『롤리타』의 공모자들이다. 우리는 범죄를 목격한 증인이고,
게다가 그 범죄에, 그것이 놓은 덫에, 그 문장들의 어조에,
나보코프의 천재성에 유혹당한 증인이며 우리는 그냥 물리칠

수가 없는 것이다.

책 표지에 (부분적이든 전체적이든) 부드럽게 빛을 받고 있는
롤리타를 예쁘게 묘사하는 것은 정반대의 기능을 하는 것으로
보인다. 즉, 우리의 격분과 우리의 공모를 격하시킨다 (그리고
그렇게 함으로써 이 책의 중심 메타포의 효과도 반감시킨다).
그런 표지 디자인은 여학생 교복을 입은 포르노 스타나
마찬가지다. 그런 표지 디자인에서는 더 이상 명백한 불협화음이
존재하지 않는데 그것은 그런 표지들이 옛날 어린아이들을
성적 대상으로 삼았던 문화의 판타지 실현이기 때문이다.
우리에겐 그런 주름 스커트가 보이지 않고 비정상적인 병치에
따른 전율이 느껴진다. 우리는 고작 모호한 섹스의 약속만을
본다. 이 경우 교복은 원래의 직접성을 잃은 또 다른 상징에
불과하다. 그리고 반복적인 사용을 통해 그것은 의미 없는 것이
되어버렸다. 그것은 더 이상 순수함을 대변하지 않는다. 따라서
*추락한 순수함*도 대변할 수 없는 것이다.

그렇다면 디자이너가 할 일은 무엇인가?[6] 디자이너가 (정말로)
충격적인 표지를 시도하면 나보코프의 내러티브가 연상시키는
윤리적 불안을 적절하게 잘 표현하게 되는 것인가?

*그녀는 머리에서 발끝까지 (열 때문에) 떨고 있었고 그녀는
몸이 굳어지며 아프다고 호소했다…… 나는 어느 미국 부모라도
그렇듯 소아마비를 생각했다. 성교에 대한 모든 희망을
포기하면서……*

끙.

기존의 판본들을 살펴보지만 그러한 도전에 부응한 것은 많지

5 크리스토퍼 히친스는 그가 (그리고 내가) 이 내러티브와 맺은 변형된 상호 관계를 묘사한다. "내가 처음으로 이 소설을 읽었을 때 나는 열두 살짜리 딸을 가져본 적이 없었고……
감히 말하거니와 나는 처음 이 부분을 읽었을 때 일종의 분노를 표현하는 방식으로 껄껄 웃었다. '그녀에게 커피를 가져다 주고 그녀가 그녀의 아침 할 일을 다 마칠 때까지 그 커피를
주지 않는 것은 얼마나 달콤한 일인가.' 하지만 최근에 이 책을 다시 읽고 나는 충격으로 내 자신이 굳는 것을 느꼈다." 히친스는 또한 신중하게 우리에게 다음을 상기시킨다. "그
다음의 강간 수백 번 매번, 언제나, 즉시 소녀의 울음이 이어졌다." 이 문장을 다시 읽어보라. 그리고 이제 다시 한 번 이 책에게 주어졌던 다양한 시각적 대접들을 찬찬히 살펴보라.

않다. 어쩌면 초판만이 제대로 해냈는지도 모르겠다. '너무나도 올곧기에 뭔가 위험한 것을 담고 있을 것만 같아' 식의 접근, 즉 '갈색 종이 포장지 전략'이 그것이다(그런데 『롤리타』 초판은 녹색이었다). 그러나 가장 중심이 되는 어린 소녀와 나이 든 남자의 성적 관계 표현이 반드시 있어야 한다고 믿는다면, 그렇다면 이 책에 합당한 재킷을 주는 것은 어쩌면 그냥 불가능한 일인지도 모른다.

그러나 이 책은 실제로는 성적 매력이 있는 소녀를 욕망하는 미치광이 변태에 관한[7] 것이 아니다.

그러니까, 이 책은 그런 것에 관한 것이지만 단순히 그 이상의 함의가 훨씬 많다는 뜻이다. 『롤리타』의 중심이 되는 논지는 젊음과 늙음이지만 그것은 오래된 *세계*와 새로운 *세계*다. 대부분의 독자들이 알고 있다시피, 『롤리타』는 '미국'이라는 아이디어와 씨름한다. 젊음, 활달함, 발목을 접어 신는 하얀 양말, 촉촉하게 젖은 눈, 그리고 사과처럼 붉은 볼의 미국, "달콤한 핫재즈, 스퀘어댄스, 부드럽고 쫄깃한 퍼지 선데 아이스크림, 뮤지컬, 영화 잡지 등의 미국"을 그린다. 그것은 미국 자동차 번호판, 모텔 방 열쇠, 코카콜라 병, 껌—젊고, 신선하고, 버릇없고, 무지한 미국이다.

『롤리타』는 한 신사 방문객에 대한 이야기다. 문학에서도 언어학에서도 소진되었듯 그렇게 소진된 대륙에서 온 그는 H.H.가 그의 피보호자를 입양하듯이 새로운 언어를 입양하여 함께 살고 집착하고 폭압한다.[8] 나보코프의 책은 미국과 미국의 언어에 관한 책이다. 그렇지 않은가?

..

모든 책(혹은 모든 좋은 책)은 그 내러티브의 단순한 사실들보다 훨씬 더 큰 것과 씨름한다. 책이 단순히 드라마를 전달하는 시스템이라면 우리가 문학 수업에서 얘기할 것은 아무것도 없고 스티븐 킹이 노벨문학상을 받을 것이다.[9] 내러티브의 사실들 때문에 우리가 계속 페이지를 넘기지만 그 책이 우리의 관심을 받을 가치가 있도록 만드는 것이 말하자면, 그 책의 더 큰 목적인 것이다. 우리는 글의 표피를 보고 찾아와 글의 문학적 심층을 보며 그 책에 머문다.

여기까지는 명백한 이야기다. 하지만 이 이야기는 책 재킷 디자이너들에게 중요한 질문 하나를 던진다. 우리 책 재킷 디자이너들은 하나의 텍스트를 표현하는 책임을 위임받은 사람들이다. 그러니까 우리가 스스로를 텍스트의 변변찮은 장식가로 보지 않는다면 말이다. 잠시 우리가 그냥 텍스트를 장식하는 것이 아닌 텍스트를 표현하는 임무를 받아들였다고 치고, 그렇다면 우리 디자이너들은 어느 책을 위해 재킷을 디자인하기 전에 그 책이 무엇에 *관한* 것인지 결정해야 하는 걸까? 원고를 읽을 때면 나는 내가 비유적으로 전체를 대리할 만한 쓸 만한 이미지, 인물, 아이디어를 끊임없이 찾고 있는 것을

6 책 디자이너들은 그들이 만드는 표지에 대해 일정 부분에만 책임이 있다는 것을 언급해야겠다. 디자이너의 작업은 마케팅 부서는 물론 편집부(작가, 작가의 배우자, 에이전트 등은 말할 것도 없다. 그들 모두의 요구에 부응해야 한다)도 통과해야 하기 때문이다. 책을 판매하려면 디자이너들은 늘은 아니지만 때로는 대중—내가 막 질책했던 그 대중—에 영합해야만 한다. 대중은 문학적으로 숨어 있는 의미를 분석하는 해석적 섬세함이 부족할 때가 있다. 만일 전체적인 독자 대중이 『롤리타』 재킷에서 여학생이나 여학생 교복을 기대하고 있다면 책 구매자들과 책 판매자들 역시 책 재킷에서 여학생이나 여학생 교복을 기대하고 있을 것이다. 그러면 순리적으로 출판사의 마케팅 부서 역시 그런 것을 원할 것이다. 결국, 강물을 거슬러 올라 그 원천까지 가보면, 심지어 편집자들조차 대체적으로 그릇된 정보를 갖고 있는 독자들을 따라가기 시작한다. 언젠가 나의 좋은 친구이자 여러 편의 베스트셀러가 있는 작가에게 편집자가 그의 최신작이 기대에 미치지 못한다고 말하면서, 그 작품이 그가 쓰는 '그런 종류의 것으로 부족해보이기' 때문이라고 한다. 다른 말로 하면, 때로는, 심지어 작가들도 그들에 대한 마케팅 기대치의 물결을 이겨낼 수 없다는 것이다. (고인이 된 작가들은 이런 과정에서 말이 없고, 이것이 우리 디자이너들이 그들을 사랑하는 한 이유다.) 어떤 경우든, 이런 기대를 잘 처리하는 것도, 슬프지만, 재킷 디자이너로서 우리 일의 일부다.

7 나는 '관한'이 까다로운 단어임을 안다. 이에 대해서도 곧 이야기하겠다.

8 "심지어 『롤리타』, 특히 『롤리타』는 폭압의 연구다." —마틴 에이미스, 「공포의 코바」

9 나는 그의 열성적인 팬임을 밝혀둔다. 나는 제임스 조이스의 팬이기도 한데 그 이유가 같지 않을 뿐이다.

발견한다. 하지만 질문 하나가 지속적으로 머리에 떠오른다. *이 전체라는 것이 내러티브 그 자체, 문자 그대로 세세히 표현된 그것인가, 아니면 그 내러티브가 가리키고 있는 것, 즉 숨어 있는 더 커다란 의미인가?*[10] 그 말은, 즉 『롤리타』의 경우, 우리가 할 일이 '가장 중심이 되는 어린 소녀와 나이든 남자의 성적 관계'를 표현하는 것인가? 아니면, 우리는 더 깊이 천착할 것을 요구받고 있는가? 나는 후자라고 생각한다.[11] 어쨌든, 우리가, 하나의 원칙으로, 더 깊이 파고들지 않는다면 책 디자인이라는 우리 일이 얼마나 빈곤한 것이겠는가? 우리가 해석하지 않는다면? 우리가 책에서 가장 본질적인 것을 시각적으로 번역하지 않는다면?

그렇다면 우리 일은 정말이지 슬픈 일일 것이다. 그리고 우리의 재킷 역시 슬픈 것이 될 것이다.

『롤리타』, 그리고 우리가 표지를 한 텍스트 모두 쓸모없는 것이 될 것이다.

PM

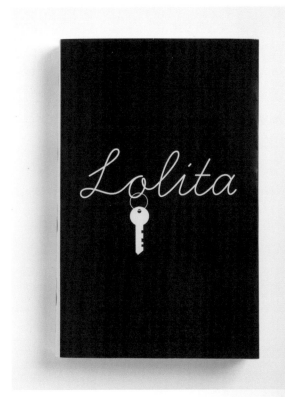

10 '관한(about)'에 관해서:
어떤 책이 이것 혹은 저것에 '관한' 것이라 얘기할 때 그것이 무엇을 의미하는지 설명하는 일은 대단히 복잡하다. ('관한'이란 단어가 정의하기 힘들기 때문에 어려운 일이고, 대부분의 좋은 책들은 하나 이상의 중심 논지들을 내밀기 때문에 어려운 일이며, '작가의 죽음'을 뒤쫓아 가야 할 경우 특히 더 어려운 일이다. 바르트, 소쉬르, 데리다 등의 의미의 다중성, 상호텍스트성 등이 그런 예다.) 톰 맥카시가 바로 이 책 서문에서 말한 것이 그것이다. "우리는 (감사하게도) 작가 의도에 대한 우리의 믿음을, 텍스트가 숨어 있는, 바닥에 깔린 '의미'를 갖고 있다는 개념도 버렸다." 그럼에도…… 내가 '표지 디자인 테스트'라고 부르는 것이 비교문학 토론에서 유용할 것이다. 즉, 어떤 의미 이론(마르크스주의, 후기구조주의, 페미니즘, 프로이트주의, 후기식민주의)이 상업적으로 실행 가능한 책 표지로 옮겨질 수 있다면, 그것은 그 텍스트를 적절하게 표현하는 데는 실패한다. 이런 이야기들을 하는 것은 책이 무엇에 '관한' 것인지에 대해 생각보다 많은 합의가 이루어져 있다고 내가 믿고 있음을 말하려는 것이다. 우리 디자이너들은 우리의 재킷에서 정확하게 어떤 합의에 의한 의미는 아닐지라도, 독자들 대부분이 믿기 어려운 왜곡이라고는 하지 않을, 충분히 진실하고 충분히 유연한 그런 의미를 포착하려 한다. 그것은 곧, 우리가 이해를 극대화하려 노력한다는 뜻이다. 그런 의미에서 재킷 디자인은 일종의 해석적 공리주의.
11 궁극적으로 이 질문은 우리 디자이너들이 독자, 작가, 그리고 출판을 위한 노력 전체……라는 입장에서 무엇을 해야 하는가의 문제이며 그것은 여기에서 풀어놓기엔 너무 복잡한 이야기다.

lo.
lee.
ta.

Vladimir Nabokov

디지털 시대의 독서, 혹은 미래의 책을 위한 경구

* 누가 통제를 말하는가? 누가 불변을 말하는가? 누가 묶인 것을, 고정된 것을 말하는가? 한계가 정해진 것을?

* 미래의 책은 피처 블로트(대부분의 사용자에게는 불필요한 요소가 상품에 붙는 경향—옮긴이)를 갖게 될까?

* 독서의 친밀한(사적인) 측면은 하나의 특성이다. 이러한 측면은 개선을 필요로 하지 않는다.

* 책을 사랑할 이유 1: 책은 네트워크의 일부가 아니다.

* 책을 사랑할 이유 2: 책은 닫힌 시스템이다.

* 사람들이 늘 매개체를 좋아하는 것은 아니다.

* 수많은 다양한 미디어에서 이미 내러티브 소비자를 위한 매개체를 제공하고 있다.

* 공유한다는 것은 생각을 수행적으로 만든다.

* 때로, 한 권의 책이 여러 다양한 플랫폼으로 나온다는 사실을 우리로 하여금 원치 않아도 플랫폼이란 것을 인식하게 만든다.

* 독서용 매체는 물읽시켜야 한다. 내 말은 투명해야 한다는 뜻이다. 이 목표는 지루함에 의해 가장 잘 성취된다.

* 디지털이 독서를 변형시킬 거라는 확신, 더 나은 것이라는 암시는 고수하기 쉬운 믿음이다.

* 기독교 전파가 부분적으로도, 파피루스 문서의 출현 때문에 성공적이었다면, 종교개혁의 영향이 소책자의 대두로 증대되었다면, 르네상스 인문주의와 위대한 작품들이 이동식 활자와 책에 의해 지지되었다면, 그렇다면 디지털 혁명의 가장 큰 이점을 이용하려는 혹성은 무엇인가? 테크노 交叉로? 널리 말하면, 새로운 전달 수단으로 인한 지배력과 주도권에 대비하는 혹성은 새로운 전달 수단의 지배력과 주도권에 대한 흔들리지 않는 믿음이자 열망이라는 것인가? 인쇄되어, 대량으로 만들어지고 널리 배포되는 종이책이 세상을 바꿀 거라는 믿음, 그것만으로는, 지적 혁명을 이루지 못하는 것인가?

* 하나의 기기는 다른 기기를 대체하지 않는다. (폐기)

* 읽기 포맷의 가장 핵심적인 특징들은 어디서, 그리고 어떻게 읽기 포맷이 팔리는가에 의해 결정된다.

* 포맷에 관한 논의는 대립되는 두 물신숭배자 어디서에 의해 독점되고 있다.

* 내가 책을 사며 돈을 지불할 때 나는 내가 그 텍스트를 어떤 형태든 내가 좋아하는 방식으로 읽을 권리를 사는 것처럼 느낀다.

* 책엔 얼굴이 필요하다.

* 디지털 책은 어떤 지속적인 면으로도 내 것이 될 수 없다. 그리고 디지털 책은 선물처럼 느껴지지도 않을 것이다.

* 그 플랫폼 또는 기기는 (읽기 외에) 어떤 활동을 하느냐가 그 읽기 경험의 색깔을 결정한다. (스크린으로 이루어지는 것으로 또 무엇이 있는가?)

* 종이책의 저장 공간 한계라는 것은 마땅한 감사를 받지 못했지만 독자들에게는 아주 요긴한 장점이다. 지식과 경험을 눈에 보이게, 아주 가까이 보관하므로. (너무 많은 자료라는 것이 존재하긴 한다.)

* 얼마나 많은 (문화적) 대화가 너무 많은 (물리적) 대화인가?

* 종이책 판매의 패러다임은 한정된 목록, 즉 큐레이션이다. 디지털 책 판매의 패러다임은 넘쳐나는 풍부함이다. 이들 패러다임은 양립할 수 없다.

* 포맷을 고려할 때 책을 고려하라. (모든 책이 다 종합예술gesamtkunstwerk이 되고 싶은 것은 아니다.)

* 오래된 책이 냄새는 흙냄새이/ 냄새다.

* 사진까지 걸어가는 것은 도움이 되었다.

* 아주 세련되고 지적인 형태의 촉각적 피드백은 이미 종이책에서 제공되었다.

* 편의성, 휴대성, 속도에 대한 우리의 흔들리지 않는 믿음과 헌신을 한쪽에 제쳐 두고 싶은 아이들이 조종한다는 점에서 새로운 패러다임을 상상하라.

* 우리의 테크놀로지가 새로이 정책을 만드는다면? 테크놀로지가 짜증거리를 다한다면, 그래서 우리를 다디게 만드게 조정한다면?

* 미래의 책에 대해 이렇게 말할 수도 있었다. 즉, 미래의 책은 우리가 상상하는 것보다 훨씬 더 다수의 우리의 의식적 개입 없이 만들어지게 될 것이다. 한마디 구텐베르크에 의해 촉안되고 만들어지는 그런 것이 아니라, 우연한 힘, 즉 경제적 기상도, 테크놀로지의 발달, 문화적 유행, 기업과 개인 모두의 중복되고 상충하는 다양한 욕망들의 융합에 의해 이루어질 것이다. 어쩌면 이것이 미래의 책에 대해 말할 수 있는 최선일 수 있는 것이지 않을까? 즉, 그것은 디자인(되)지 않으리라는 것.

DANTE
THE DIVINE COMEDY

『단테, 알리기에리』 데 바를

공유 저작물 목록에 대한 한 가지 제안. 종이책과 디지털 이북 모두 전집 형태로 판매될 것이다.

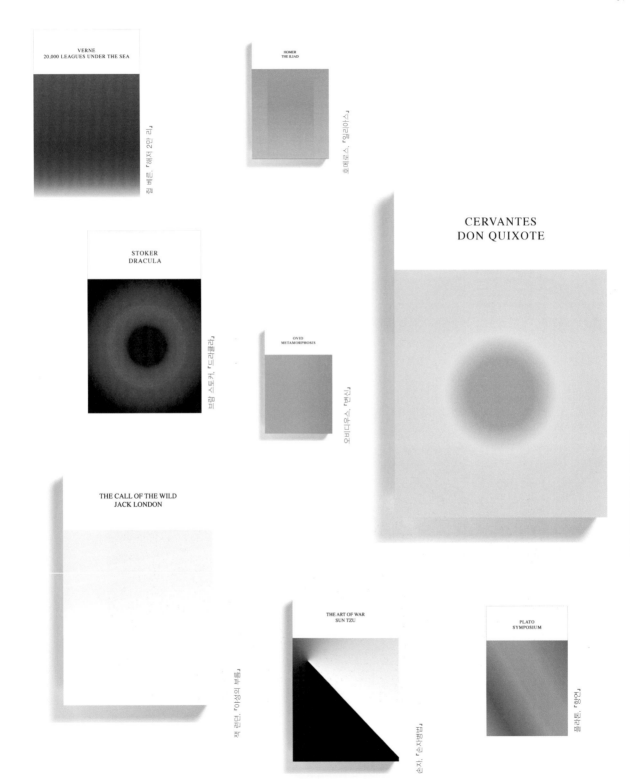

MACHIAVELLI

THE PRINCE

마키아벨리, 『군주론』

WELLS
THE TIME MACHINE

허버트 조지 웰스, 『타임머신』

THOREAU
WALDEN

헨리 데이비드 소로, 『월든』

MELVILLE
MOBY DICK

허먼 멜빌, 『모비딕』

BEOWULF

『베오울프』

DICKENS
A TALE OF TWO CITIES

찰스 디킨스, 『두 도시 이야기』

WILDE
THE PICTURE OF DORIAN GREY

오스카 와일드, 『도리언 그레이의 초상』

CONRAD
HEART OF DARKNESS

조지프 콘래드, 『암흑의 핵심』

THE WIZARD OF OZ
L. FRANK BAUM

라이먼 프랭크 바움, 『오즈의 마법사』

NIETZSCHE
BEYOND GOOD AND EVIL

프리드리히 니체, 『선악의 저편』

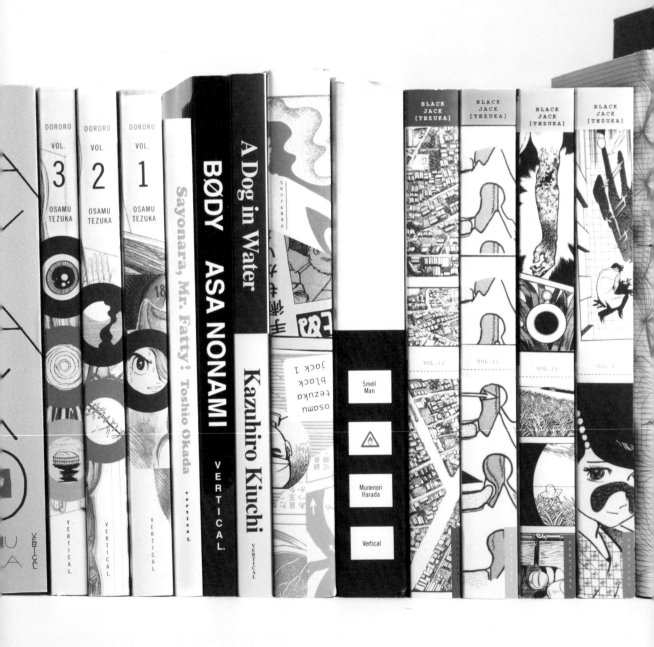

Vertical

버티컬

"만화는 정서다. 만화는
저항이다. 만화는 기이하다.
만화는 페이소스다. 만화는
파괴다. 만화는 오만함이다.
만화는 사랑이다.
만화는 키치다."
―O. 데즈카

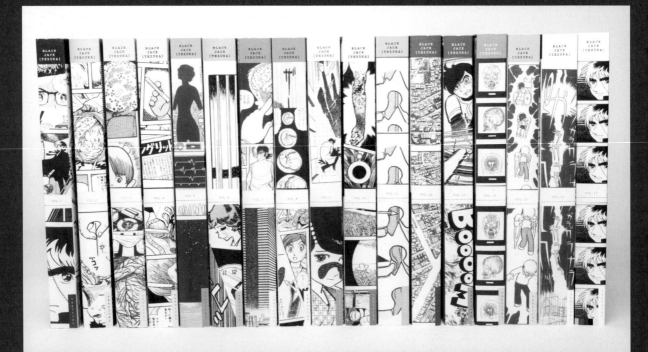

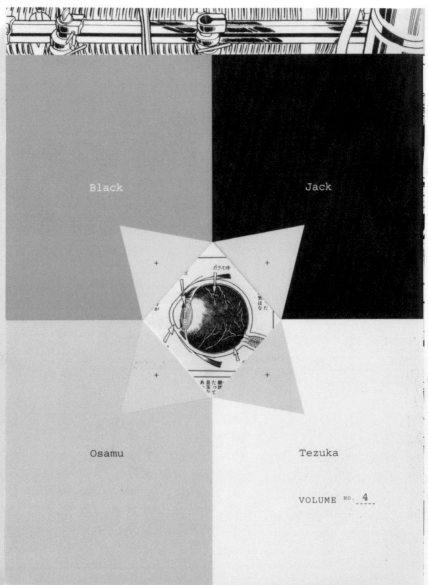

Black

Jack

Osamu

Tezuka

VOLUME ^{NO.} 4

데즈카 오사무, 『블랙 잭』 제4권, 김윤수 역(버티컬, 2008)

버티컬 출판사는 일본 책을 내는 독립 출판사로, 나는 이곳을 위해 프리랜서로 일했다.

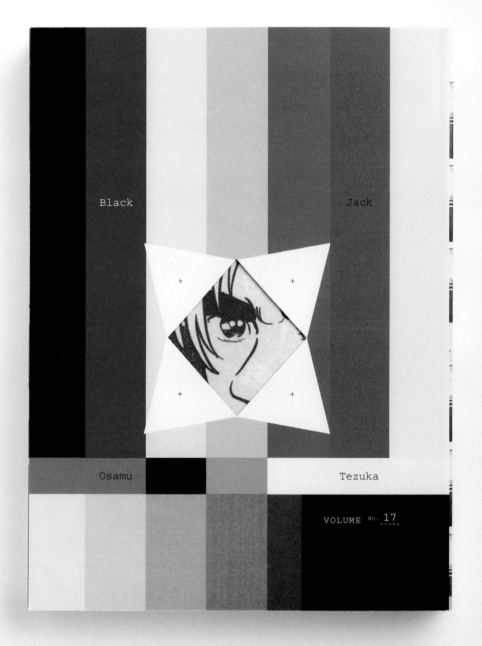

이 시리즈는 내가 작업했던 것 중 한 명의 작가를 위한 것으로는 가장 규모가 컸다. 『블랙 잭』은 모두 합해서 열일곱 권이다.
이 시리즈는, 내게 있어서는, 다른 무엇보다도, 색깔에 대한 명상이었다.

마디 인쇄된 케이스 위에 모조 괴지 제갓을 씌운 것. 서가에 진열되길 아직 기다리고 있는 작품......

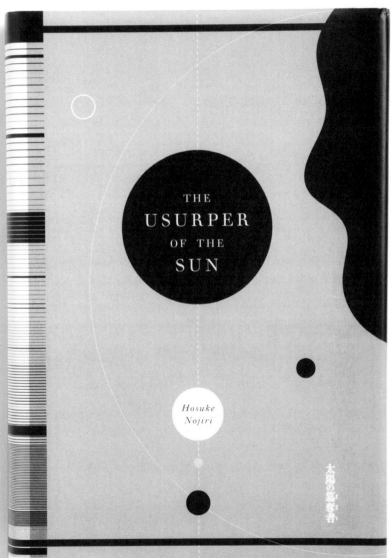

노지리 호스케, 「태양의 찬탈자」

7 Billion Needles

Nobuaki Tadano

Volume 2

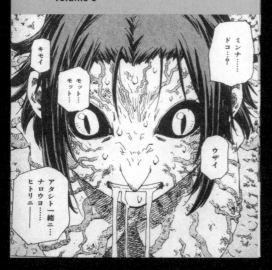

이 만화 시리즈의 표지들은 예전
펭귄 포맷을 느슨하게 베이스로
삼아 작업한 것이다. 예전의
'상단 박스 안에 활자' 방식.

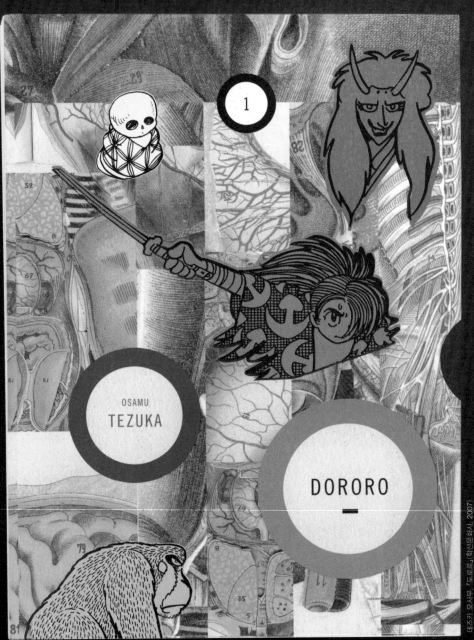

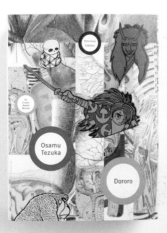

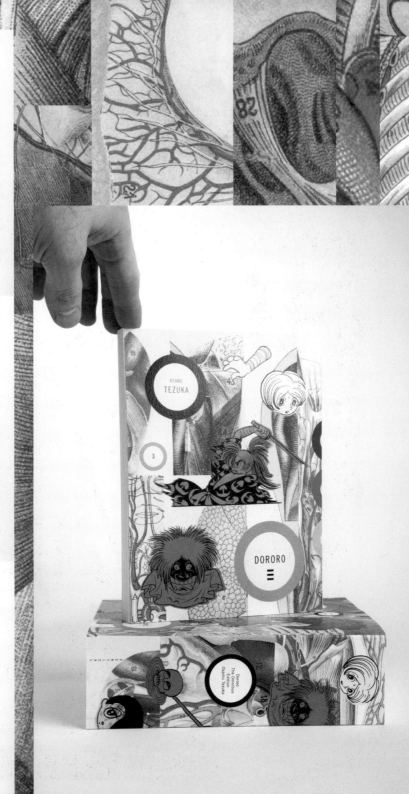

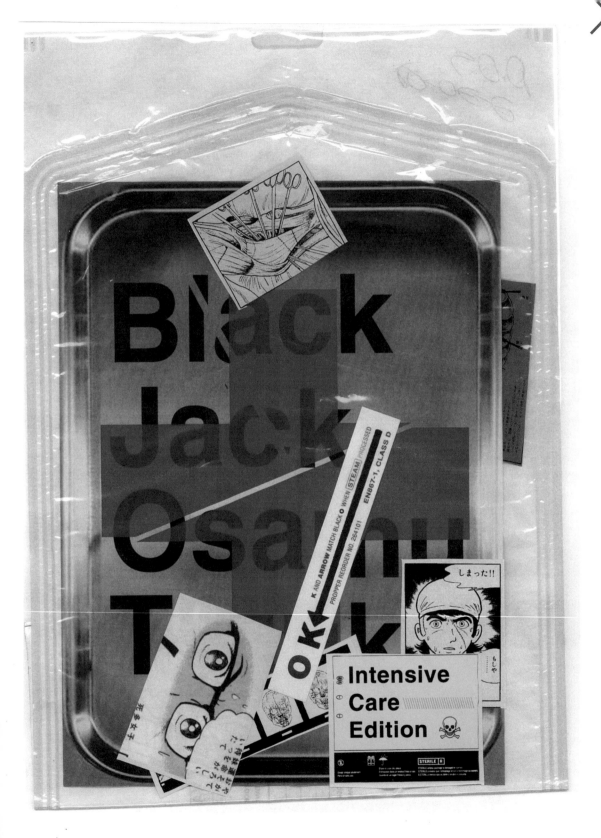

by **Toshio Okada**

A Geek's
Diet Memoir

**Sayonara,
Mr. Fatty!**

나의 처음이자 마지막 다이어트 책.

고무를 입힌 종이 위에 인쇄한
양각 표지.

OSAMU
INOUE

Nintendo Magic

이노우에 오사무, 『닌텐도 컨셉의 고집』, 한스미디어, 2010

소스기 코지, 『삶과 죽음의 형상』

일본 공포물의 고전, 『링』 작가의 책들.

EDGE

A NOVEL

KOJI

SUZUKI

Smell Man // Munenori Harada

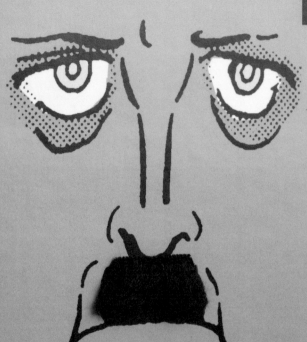

Message to Adolf

Vertical

Part 1. by Osamu Tezuka

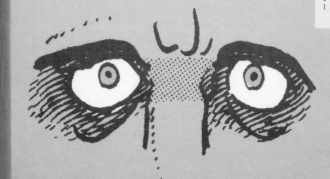
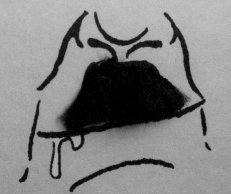

Message to Adolf

Part 2. by Osamu Tejuka

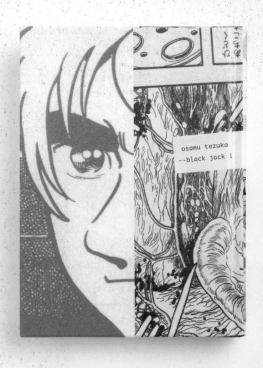

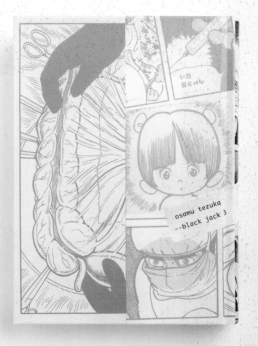

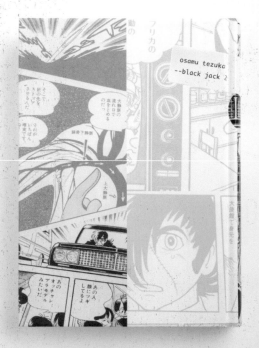

Kazuhiro Kiuchi

A Dog

in

Water

가우치 기즈히로, 『물 속의 개』

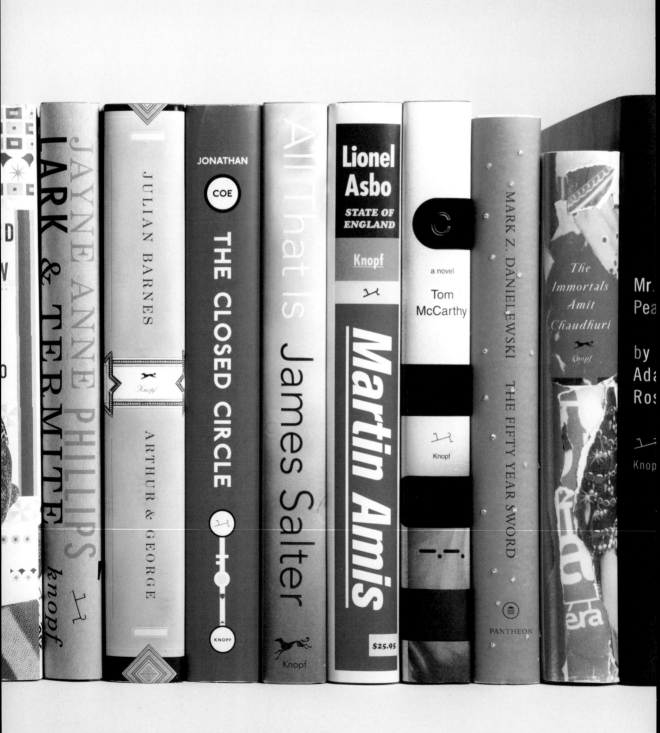

Literary Fiction

순문학

작가가 자기 책 재킷 디자인에 개입하도록 해서는 안 된다는 것을 나는 너무 늦게 깨달았다.

마음속으로 상상한 근사한 재킷이 마침내 나온 현실의 재킷 앞에서 깨지는 그 순간에는 뭔가 끔찍한 것이 있다. 텍스트가 완성되고 재킷은 아직 존재하지 않을 때, 그럴 때는 무척이나 쉽게 재킷이 그 텍스트가 아직 읽히지 않은 상태에서는 할 수 없는 것을 성취해주기 바란다. 즉, 재킷은 책 구매자들을 유인하고, 감탄하게 하고, 유혹해야 하며, 책뿐 아니라 작가에게도 가장 근사한 질감과 톤의 옷을 입혀야 한다는 것이다. 내가 책을 쓰고 내 책에 아직 재킷이 입혀지지 않았을 때, 나는 가장 비합리적이고 불가능한 욕망에 사로잡히게 된다는 뜻이다. 현재 존재하지 않는 그 재킷은 거의 모든 사람들에게 그 책을 알려줄 마지막 한 조각의 퍼즐이다. 작가는 재킷이 책을 지지하는 가장 완벽한 깃발이 되길 원한다. 재킷은 책의 강점을 찬양하고 결점을 감춰야 한다. 어쩌면 독자의 몸에서 잠자고 있던 화학 성분을 일깨우고 일종의 날카로운 욕망, 오로지 그 책을 실제로 먹어치워야만 만족시킬 수 있을 정도의 욕망을 불러일으켜야 할지도 모른다. 달리 말하면, 작가는 재킷에서 뭔가를 아주 절실하게 원하지만, 재킷은 그것을 결코 줄 수가 없는 것이다. 단, 어쩌면, 그 재킷이 피터 멘델선드가 디자인한 것이라면 가능할 수도 있겠다.

피터 멘델선드의 『플레임 알파벳』과 『바다를 떠나며』는 눈길을 사로잡는 표지이며, 원초적이고, 아름답다. 나는 이것들이 누구나 바랄 만한 표지들이라고 생각한다. 그와 마찬가지로, 나는 내 책들이 이 재킷들을 받아 마땅하고 또 어울릴 만큼 훌륭한

책들이기를 소망한다. 이 책들의 표지는 이것이 될 수밖에 없다는 필연적인 느낌이 있다. 『플레임 알파벳』을 끝마치기 전에도 피터의 작품을 가끔씩 보고 있었지만, 그를 대표하는 카프카 재킷들, 판테온 출판사에서 페이퍼백으로 다시 인쇄한 그 재킷들을 보면서 비로소 나는 그가 얼마나 뛰어난지 깨달았다. 역사상 가장 암울한 작가를 위한 아주 강렬하고 컬러풀한, 득의를 띤 웃음이 번져 있는 그런 표지들이었다. 이젠 카프카의 어두운 내러티브에 나타난 불안스러운 희극을 반영하는 재킷을 디자인해야 하는 것이 너무나도 당연하게 보인다. 나는 그 재킷들을 볼 때면 아직도 불편하게 웃는다, 내가 카프카를 읽을 때면 불편하게 웃듯이.

피터가 『플레임 알파벳』 재킷 작업을 시작한 후 나는 그와 처음으로 이야기를 나눴고, 그가 그 책을 얼마나 면밀하게 읽었는지를 듣고 깜짝 놀랐다. 그는 마치 그 책을 연구하기라도 한 것 같았다. 작가가 편집자에게 바랄 만한, 그런 종류의 세심한 독서였다. 디자이너가 그런 독서를 했다는 것은 기가 죽는 일이지만, 물론 대단한 행운이기도 하다. 그가 내게 재킷에 대한 아이디어가 있는지 물었을 때, 나는 이미 내가 그의 작업에 개입하고 싶지 않다는 것을, 그의 머리에 내 목소리가 들어가게 해서는 안 된다는 것을 깨닫고 있었다. 나는 마케팅 부서만 해도 그가 답변해줘야 할 사람들이 많이 있음을 알아차렸다. 나는 디자이너가 아니며, 내 아이디어들을 신뢰하지 않는다. 나는 멘델선드 고유의 것을 원한다는, 그리고 불타는 알파벳들이

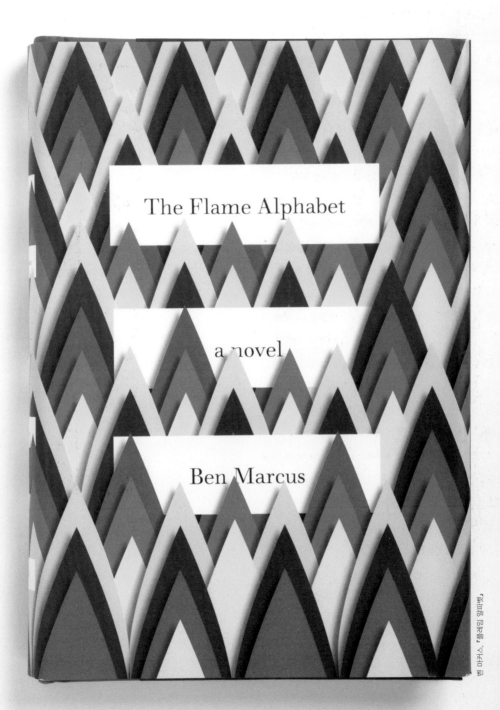

The Flame Alphabet

a novel

Ben Marcus

있는 표지는 아니었으면 좋겠다는 말은 했던 것 같다. 그것은
책 제목이 애걸하고 있는 것으로 너무나도 빤한 나쁜 디자인일
것이다(그리고 해외에서는 그런 표지가 나올 것이다). 이 정도가
내 의견이었다.

그런데 재미있는 것은 피터가 결국 재킷에 불을 디자인했다는
것이다, 우연히 그렇게 한 것 같기는 하지만 말이다. 그의 말을
빌리면, 그는 종이를 오려서 소설에 등장하는 새들을 만들고
있었는데 그가 그 디자인을 뒤집자 불이 보였다는 것이다. 이것은
그가 복잡하고 신중한 길들을 지나감으로써 지극히 심플하고
아름다운 디자인에 이른다는 것을 완벽하게 보여주는 일화다.
처음 이 표지를 본 순간 나는 계시처럼 깨달았다, 책에 대해
아주 많은 얘기를 하는 일의 부담에서 놓여났음을. 그 표지는
그냥 바라보는 것만으로도 아름다워 사람들은 자연히 그 책을
집어 들고 싶을 것이다. 그것이 바로 표지의 핵심이다. 하지만
시간이 흐르면서 나는 그 표지가 진짜로, 적어도 내게는, 책에
대해 많은 것을 이야기하고 있고, 그 책을 보면 볼수록 사실은
피터가 우연히 한 것은 하나도 없다는 것을 알 수 있게 되었다.
『바다를 떠나며』 재킷도 마찬가지다. 보기에 아주 호화롭고,
장난기 있는, 그러면서도 아름다운 표지다. 나도 아직 내 손으로
만져보지 못했다. 이 표지는 아직은 컬러 복사 상태이고 JPEG
이미지이지만, 그럼에도 나는 그렇게 엄청나게 재능 있는
디자이너의 재킷을 입게 되었다는 것이 얼마나 대단한 행운인지
느끼고 있다. 피터 멘델선드는 진정한 예술가다.

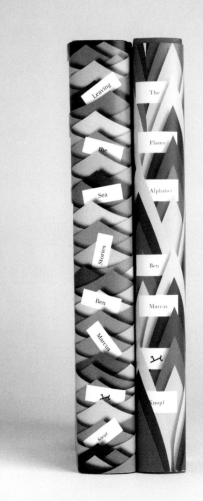

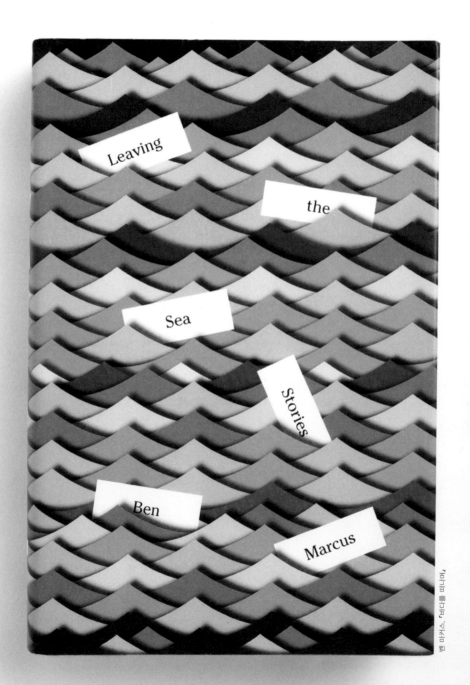

벤 마커스, 『바다를 떠나며』

FROST

THOMAS BERNHARD

A NOVEL

타블로이드식의 빨간색 상단은 영국의 현재 상태에 대한 메타포다.

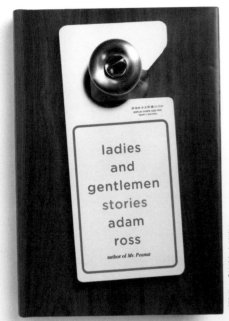

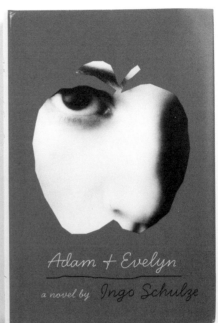

애덤 로스, 『신사숙녀 여러분』

잉고 슐체, 『아담과 에블린』(노선정 옮김, 민음사, 2012)

패트릭 매그라스, 『트라우마』

잉고 슐체, 『새로운 인생』(노선정 옮김, 문학과지성사, 2009)

The Man with the
Compound Eyes a novel
Wu Ming-Yi

타이완의 생태주의 과학소설.

우밍이, 『형성 눈을 가진 남자』

"전투가 소강상태로 접어들고 귀를 먹먹하게 하던 일제 사격이 서서히 잦아들며 그가 참여하고 있던 소규모 접전의 산발적인 폭음만이 간간이 들려왔다. 그는 지금이 어스름이라 생각했다. 다른 그 어떤 것과도 같지 않은, 어둠의 약속이 결여된 그런 빛의 실패라고……"
―D. 맥파랜드

The
FLOWERS
of EDO

A NOVEL

Michael Dana
KENNEDY

마이클 케네디, 「에도의 꽃」

Nice Big
American
Baby

"These stories glow.
Brilliant, unpretentious,
and addictive . . .
Budnitz is
in a class by herself."
—Matthew Pearl,
author of
The Dante Club

Judy Budnitz

주디 바드니츠, 「크고 멋진 미국 아기」

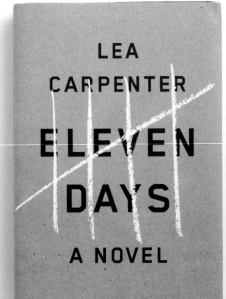

LEA
CARPENTER
ELEVEN
DAYS
A NOVEL

레아 카펜터, 「11일」

"Read *Sum*
and
be amazed."
—*Time*

Sum
*forty tales
from the
afterlives*
David
Eagleman

데이비드 이글먼, 「썸─내세에서 찾은 40가지 삶의 독한 비밀들」(이진 옮김, 문학동네, 2011)

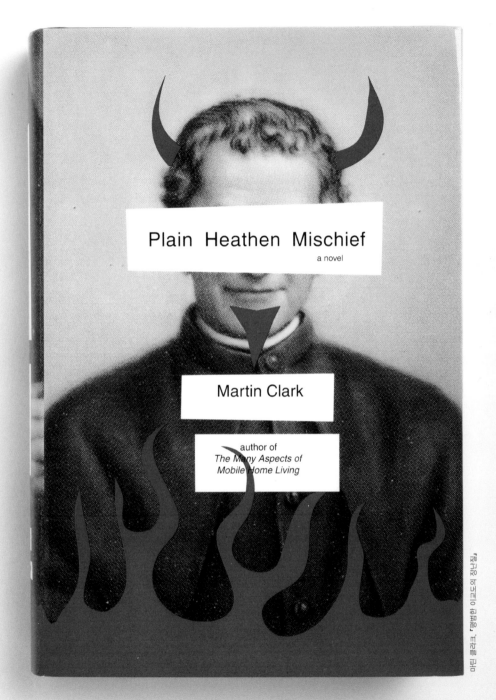

마틴 클라크의 이야기는 욥 이야기의 현대적 재구성이다. 나는 주인공의 종교적 위기를 외부 인자(이 경우 신이라기보다는 악마)의 간섭 때문임을 암시하는 방식으로 그려보고 싶었다. 방주를 달자면, 표지 이미지의 인물인 돈 보스코의 추종자들인 살레지오회 회원들은 그들의 정신적 지도자에 대한 나의 묘사에 심한 불쾌감을 표했다. 변명하자면, 이 책은, 불경해 보일지라도, 종교적인 깊이가 있는 책이다.

임레 케르테스, 『청산』(정진석 옮김, 다른우리, 2005)

"인간은, 아무것도 아닌 것으로 낮아졌을 때, 다른 말로 하면 생존자가 되었을 때,

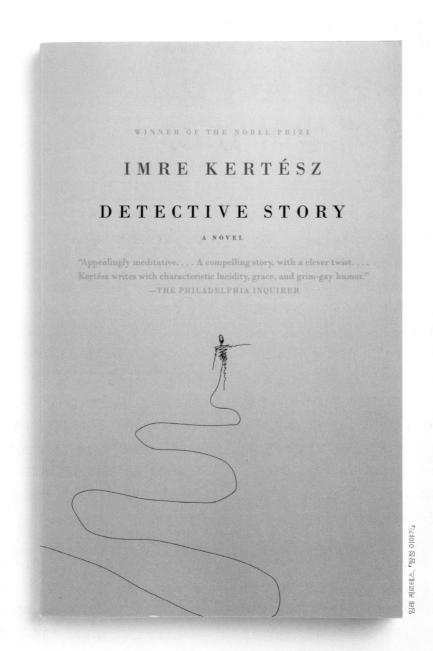

비극적이지 않고 희극적이다. 왜냐하면 그에겐 운명이 없기 때문이다." ─I. 케르테스

처음에 책들은 모양이었다.
서가에 나란히 꽂혀 있고
테이블 위에 쌓여 있고.

처음에 책들은 모양이었다. 서가에 나란히 꽂혀 있고 테이블 위에 쌓여 있고. 책들은 장식되어 있는 물건들이었고, 나는 머지않아 그 장식하고 있는 것들이 글자이고 단어이고 이름임을 배우게 된다. 나는 책을 집짓기 블록처럼 쌓곤 했다. 나는 집을 만들고 요새와 성을 쌓았다. 내가 읽을 줄 알기 전에는 매끈한 나무 소금통이나 후추통, 촛대, 양탄자, 소파의 직물, 부엌 바닥 표면을 외우듯이 책등을 외웠고 그 모든 것이 내 어린 시절 풍경이 되었다. 읽기 전에도 나는 나보코프를 알았다. 톨스토이, 『프닌』『죄와 벌』『쇼군』, P.D. 제임스, 『안나 카레니나』를 알았다. 벽처럼, 램프처럼, 테이블처럼 견고하고 영원한 이미지들. 그 집짓기 블록들이 진짜로 무엇인지 알게 되기 오래전에도 나는 그것들이 신성한 물건임을 알았다. 책은 어디에나 있었다. 해변에도, 침대 옆에도, 아버지의 서류가방 안에도, 어머니의 핸드백 안에도, 자동차 안에도.

나중에, 점차, 나는 블록과 그 블록을 구성하고 있는 것들—종이, 잉크, 풀, 실, 글자, 단어, 문장, 부호, 단락, 인물, 이야기, 끝도 한도 없는 미스터리, 의문, 문제, 내 상상력을 넘어서는 실패와 승리 등의 상관관계를 이해하기 시작했다. 그러나 처음에는, 나는 책을 그 자체로 사랑했었다.

그리고 내가 사랑하는 모든 것들처럼 나는 어떻게든 책들을 소유하길 원한다. 오랜 세월동안, 읽기를 통해 그 소유의식을, 소속감을 얻었다. 나는, 우리 부모님이 그랬듯이, 책을 모으고, 내 서가에 단정하게 진열한다. 읽고, 읽고, 또 읽음으로써 나는 중요한 클럽의 회원이 되었다.

우리는 서점에 간다. 신성한 것들을 품고 있는 신성한 장소에서 나는 읽는 것만으로는 충분하지 않다고 느끼기 시작한다. 나도 저런 것을 창작하기를 원한다. 나는 M으로 시작하는 작가들의 책이 있는 곳을 살피다 엄지와 검지로 메일러와 맬러머드 사이를 벌려 작은 공간을 만든다. 그것은 쓰고 싶은 욕망이라기보다는, 내가 거의 이해하지 못하는 것이지만 그래도 여기에 참여하고 싶다는, 소속되고 싶다는 욕망이다. 그 모든 표지, 그 모든 컬러, 폰트, 질감, 훌륭한 이야기들 그 자체인 것처럼 모습을 보이고 있는 너무나도 신비스러운 훌륭한 표지들, 모든 훌륭한 것들이 진짜로 그런 것처럼, 너무나 많은 질문을 던지고는 너무나 적은 답변을 주는.

내가 책등에서 내 이름을 보고 싶어한다는 것을 알아차린 그 시간과 실제로 내가 그렇게 하게 된 시간 사이에는 아주 긴 세월이 존재한다. 나는 식탁에 앉아 봉투를 열고 내 소설을 꺼낸다. 내 두 번째 소설이지만 그 떨림은 여전하다. 아니, 더 크다. 나는 책을 두 손으로 잡고 그 질감을 느껴본다. 내가 왜 쓰는지가 상기되는 순간이다. 이것이 내가 최대한 가까이 다가갈 수 있는 영속성이다. 나는 잘 만들어진 책만큼 더 만족스럽고, 더 아름답고, 더 근본적으로 내 어린 시절과 연결된 것을 알지 못한다. 그렇기에 여기, 피터 멘델선드의 표지를 입고 있는 나의

책을 보는 것은 정말 황홀한 일이다. 이것은 그 자체로도 눈을 뗄 수 없을 만큼 아름다운 물건이며 또한, 내가 쓴 이야기에, 내가 상상해낸 인물들에 영감을 받고 정보를 얻은 물건이기도 하다. 이것을 보고 있다는 것, 이것을 내 손으로 들고 있다는 것, 이것을 소유하고 있다는 것, 나는 그것을 말로 이루 다 표현할 수가 없다. 피터의 표지는 소설의 악보와 같다. 이것은 도대체 어떤 마법인지. 나는 어린아이 같은 희열을 느낀다.

한때 나는 책으로 성을 쌓는 소년이었다. 나는 성이 아닌, 성을 짓던 블록과 사랑에 빠졌다. 나는 언젠가 나도 책을 쓰리라는 꿈을 꾸게 되었다. 그리고 많은 세월이 흐른 후, 뉴욕의 작은 서점에, 내 소설이, 피터의 재킷에 싸여, 나보코프의 『아다』, 옛날 요새와 집을 지을 때 주춧돌로 썼던 그 위대한 책과 나란히 놓이게 된다.

나는 언젠가 내 아이에게 내가 쓴 책을 보여주고 싶다. 내가 어떤 실패를 했든, 내가 이런 것들을 썼고, 그 책들이 도서관과 서점에 있다는 것을 보여주고 싶다. 나는 아이에게, 내가 그 책들을 썼을 때 그 책들은 이 세상 그 무엇보다도 내게 중요했다고 말할 것이다.

나는 『표류 표지』를 서가에서 슬며시 꺼낸 뒤 말할 것이다. "이 아름다운 책을 보렴. 피터 멘델선드라는 사람이 만든 거야. 가지고 가렴. 가서 성을 쌓으렴."

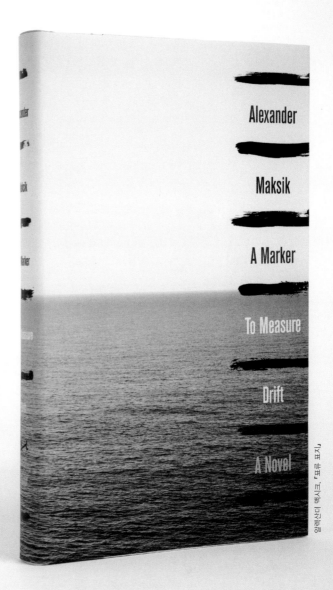

『표류 표지』, 알렉산더 막시크 지음







ALFRED A. KNOPF

PETER MENDELSUND

Designer

3/4 jacket?

C—

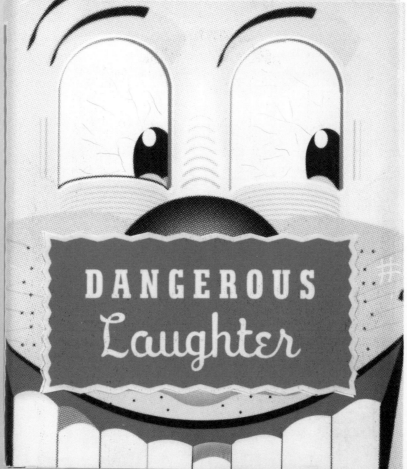

스티븐 밀하우저, 『위험한 웃음』

재킷의 3/4이 '아래'로 내려와 있을 때, 그리고……

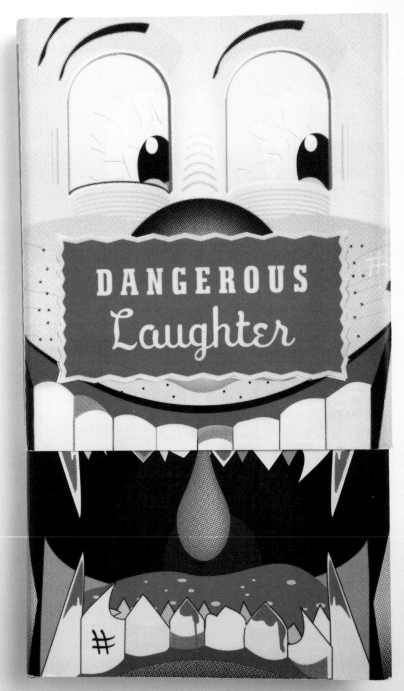

…… '위'로 올라가 있을 때, 나는 내 재킷의 일러스트레이션을 직접 할 시간이 있으면 늘 즐거운 마음으로 한다.
의뢰를 하기보다 처음에는 늘 내가 직접 일러스트레이션을 만들려고 한다.

Steven

Millhauser

From the winner of the
PULITZER PRIZE

We Others

New &
Selected

Stories

스티븐 밀하우저, 「우리 타인들」

책 표지란 무엇인가?

1. 피부. 막. 보호 장치. 책 재킷은 책의 판지가 긁히고 햇빛에 상하지 않도록 보호한다. 하지만 대부분의 책들(보급판과 정본 페이퍼백)은 외부 보호용으로는 재킷을 필요로 하지 않는다. 이 책들의 판지는 저렴하고, 내구력이 있고, 디자인이 없다(20세기가 되면서 책 표지의 장식적 측면은 바인딩에서 재킷 그 자체로 넘어간다). 대부분의 책에서 재킷이 *실제*로는 보호 기능을 하지 않지만, 여전히 *비유적*으로는 그 피부 아래 내러티브를 보호하고 있다. 우리가 디지털이라는, 실체에서 분리된 개념적 환경에서, 텍스트의 차별성이 결여되어 있고 그래서 수월하게 한 텍스트에서 다른 텍스트로 제약 없이 넘나들 수 있는 환경에서 더 많은 독서 시간을 보낼수록, 표지(그리고

전체적으로는 종이책)는 경계가 없는 것을 가두고 담아두기 위한 초조한 문화적 노력의 일부로 남게 된다. 표지는 여기서 피부다. 책에 고유한 *얼굴*을 제공한다는 의미에서 그렇다. 그리고 그렇게 함으로써 표지는 텍스트 고유의 정체성 확립을 돕는다. 따라서 표지는 텍스트를 유지하고(나가지 않도록 제한한다는 의미에서), 유지하는 것뿐 아니라 통제한다(묶어놓는다는 의미에서).

2. 프레임. 텍스트는 맥락을 필요로 한다. 텍스트는 또한 어떤 종류의 *서문*을 필요로 한다. 흠흠, 헛기침하기, 입구, 대기실 같은 것을. 재킷은 시각적으로 *소개문*, 혹은 정문에 해당하는 것이다. 재킷은 텍스트와 세계 사이의 파라텍스트적 중립지대다. 3. 상기시키기. 특정한 텍스트에 구현된 특정한 재킷은 그 텍스트를 안내하도록 돕는다. 즉, 확인시키고 상기시킨다. 그 텍스트를 찾을 때 발견하기 쉽다. 연상을 돕는 장치가 필요하면 그냥

마음의 눈에 재킷을 떠올리기만 하면 된다. 4. 기념품, 부적, 정표. 읽기는 다른 영역, 모호한 정신적 영역에서 일어나는 일이다. 재킷은 이 형이상학적 여행에서 가지고 돌아온 기념품이다. 그런 의미에서, 재킷은 스노글로브이고, 티셔츠이고, 기념 열쇠고리다. 5. 안내데스크. 재킷은 그 책이 *무엇인지* 알려준다. 제목이 무엇이고, 작가가 누구이고, 어떤 장르인지 말해준다. 또한 이 책을 읽고 좋았던 사람들이 누가 있는지도 들려준다. 재킷은 정보가 가득 든 보물 뽑기 상자다. 어떤 정보는 기본적인 것이고, 어떤 것은 부수적이고, 어떤 것은 중요하며, 또 어떤 것은 짜증날 정도로 사소한 것이다. 재킷은 안내데스크처럼 '위치 정보'를 알려줄 것이다. 나도 그렇게 하는데, 재킷 날개를 북마크로 사용하면 어디까지 읽었는지 알 수 있다. 6. 장식. 책과 책 재킷은 우리의 생활공간을 장식하는 데 도움이 된다. 축적되는 지혜 가운데서 예쁘게

살도록 해주는 것이다. (단, 우리가 책을 읽었다는 것을 전제로 한다.) 7. 이름표, 비밀스러운 악수. 책은 (자동차나 옷 같은 것들처럼) 우리가 누구인지를 드러낸다. 『그레이의 50가지 그림자』를 읽고 있는 사람을 보면서 지하철에서 『정신현상학』을 읽고 있는 사람을 볼 때와 같은 추측을 하지는 않을 것이다. 이런 식으로 책 재킷은 우리 자신에 대한 *광고*이기도 하다. 8. 예고편. 재킷은 영화 예고편 같은 의미의 예고편이다. 딱 마음이 혹할 정도의 정보만을 주는 것이다. 9. 트로피. *"내가* 읽은 것 좀 *봐!"* 10. 서커스 호객꾼, 광고판, 광고. 재킷이 책 판매에 도움이 될 것이라 기대한다. 그래서 재킷은 소비자가 그 텍스트를 집어들 수 있도록 구슬리고, 외치고, 농담도 하고, 회유하고, 윙크를 날리고, 굽실거리고, 기타 등등 가능한 뭐든지 한다. 11. 옮김. 재킷은 책의 공연이다. 책의 *해석*이고 그것을 *연기*해내는 일이다. 책 재킷이 필수적이냐고? 설마.

Daniel Kehlmann

F a novel

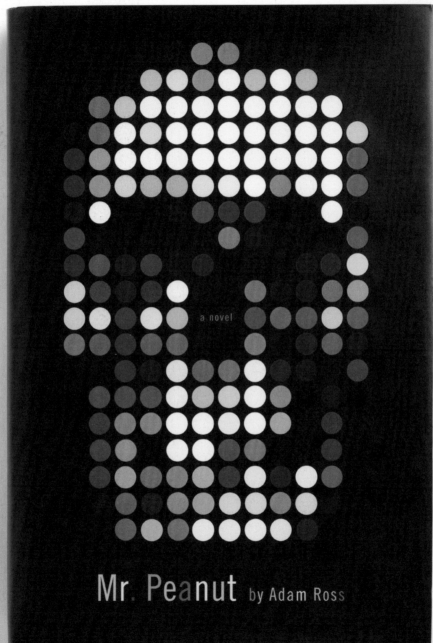

Mr. Peanut by Adam Ross

이 표지는 우연하게 렌더링을 위해 내가 (누군가 다른 사람 것이) 추가적인 프로그래밍 스킬을 필요로 했던 것이다. 해골은 '프로세싱' 소프트웨어로 렌더링 한 것이다.

애덤 로스, 「미스터 피넛」(변용란 옮김, 현대문학, 2011)

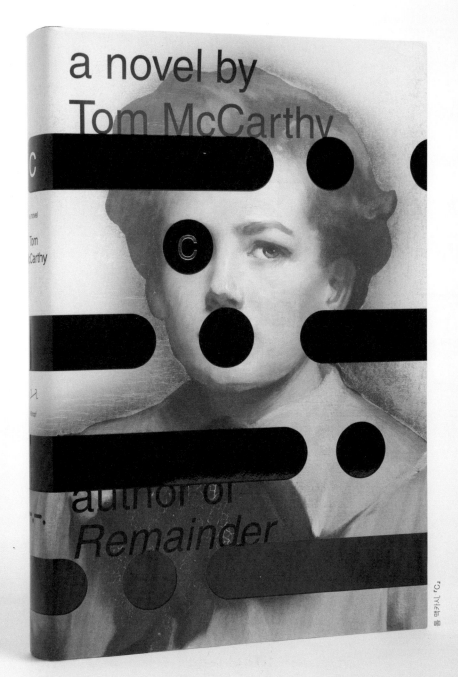

톰 매카시, 『C』

코드에 시달리는 소년. 그의 눈 위의 상징들과 그의 입 위, 거의 입 안에 나타나는 상징은 고통(안대와 입마개)뿐 아니라 장식적인 측면도 가지고 있다. 이것은 기이한 이미지이고, 폭력을 암시함으로써 의도적으로 정이 안 가도록 만든 이미지다. 나는 여기서 주로 테크놀로지에 대한 주인공의 슬로트로프적인 관계(토머스 핀천의 『중력의 무지개』 등장인물로 독일의 로켓 공격을 자신의 성기 발기를 통해 미리 감지한다_옮긴이)를 표현하려 애썼다.

하루 중
멈춰 서서
이런 생각을 하는
순간들이 있다,
"월급을 받는구나……
콜라주를
만들라고!"

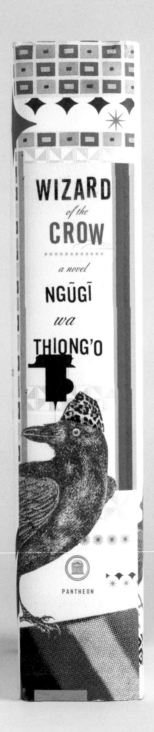

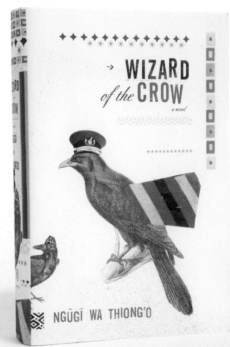

WIZARD
of the CROW
a novel

NGŨGĨ WA THIONG'O

응구기 와 시옹오, 『까마귀 마법사』

IN THE HOUSE *of the*
INTERPRETER
A Memoir

NGŨGĨ WA THIONG'O

응구기 와 시옹오, 『통역사의 집에서』

Man Booker International Prize Finalist

DREAMS
in a TIME *of* WAR
A Childhood Memoir

"A testament to the resilience of youth and the
strength of hope." — *The Boston Globe*

NGŨGĨ WA THIONG'O

응구기 와 시옹오, 『전쟁 중의 꿈』

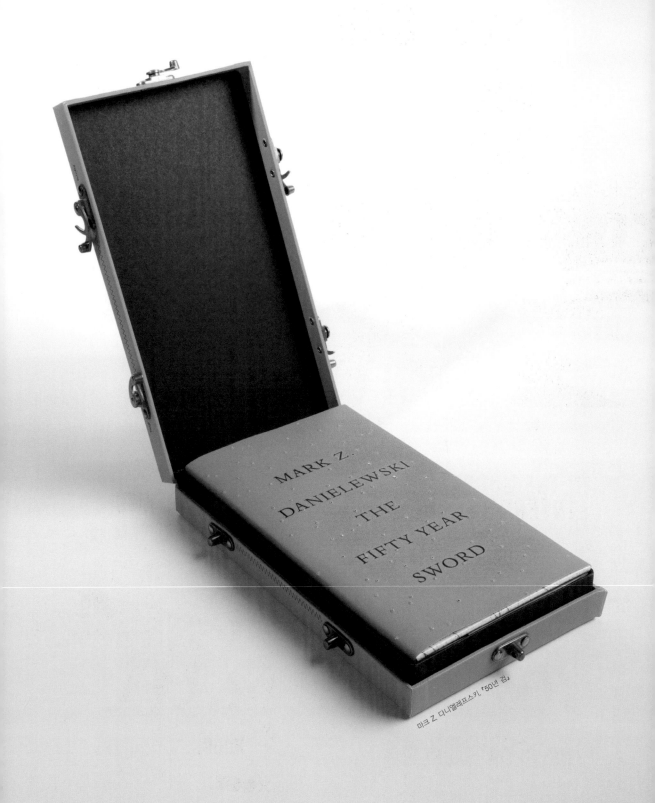

마크 Z. 다니엘레프스키, 「50년 검」

일단 실―세심하게
빛깔을 고르고 제대로
바늘땀을 뜬―이 그 모든
구멍을 이해할 수 있다면,
당신의 바늘바퀴,
당신의 기구가
우리 표지에 새긴 것,
우리에게 뭔가를, 비밀을,
어쩌면 비밀 이상의 것을
말하기 위해……

그 실은 이제 사라졌고, 그런 잉크 없는 빈 구멍에 다시 바늘땀을 뜰 수단을 잃었다는 것. 우리의 표지는 「유형지에서」
끝에 나오는 카프카의 실패하는 기구를 닮는 대신, 선고 없는 살인, 언어 없는 선고, 그러면서도 그 아래 살인을,
살인의 가능성을, 이미지의 언어로, 한때 바늘땀을 떴고 어쩌면 완성도 되었지만 여전히 의미를 거부하는 그 이미지로
드러내고 있다……. '선고'가 「유형지에서」를 지배하는 언어적 관점이라면, '바늘땀'은 우리가 논의했듯이, 『50년
검』을 묶는 것이다. 우리가 어떻게 글자들, 단어들, 이야기들, 우리에게 필요한 거짓말들, 우리에게 필요한 역사,
우리가 하는 일 또는 다음에 하지 않는 일을 정당화할 이유들을 모두 함께 꿰맨 것인지를 보여주는 것이다. 그리고
물론, 그 반대도 이 표지에 구현되어 있음을 모두 느낄 수 있을 것이다. 즉, 우리가 어떻게 우리의 비밀, 우리의 고통,
우리의 진실, 우리의 사랑, 그리고 그 뒤에 남겨진 것의 실밥을 풀었는지 보여주는 것이다.

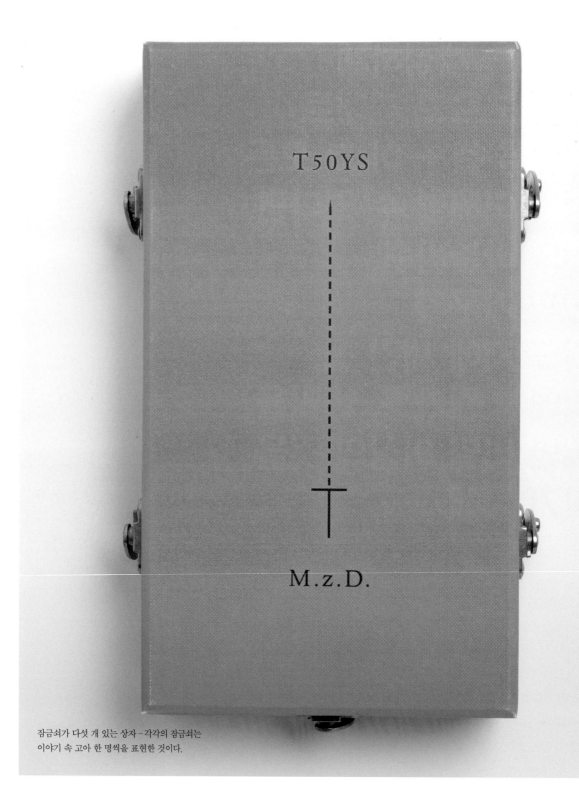

잠금쇠가 다섯 개 있는 상자 – 각각의 잠금쇠는
이야기 속 고아 한 명씩을 표현한 것이다.

이 재킷의 천공 작업을 위해 중국에서 특별한 기구가 만들어졌다. 뾰족한 스파이크가 달린 축이
작업 라인에서 나온 재킷 위를 돌게 된다. 재킷마다 각각 다른 모양으로 독특하게 구멍이 뚫린다.

나그참파(인도산 향_옮긴이) 향에 대한 인사.

The
mortals
Amit
udhuri

knopf

The Immortals

Amit Chaudhuri

A novel

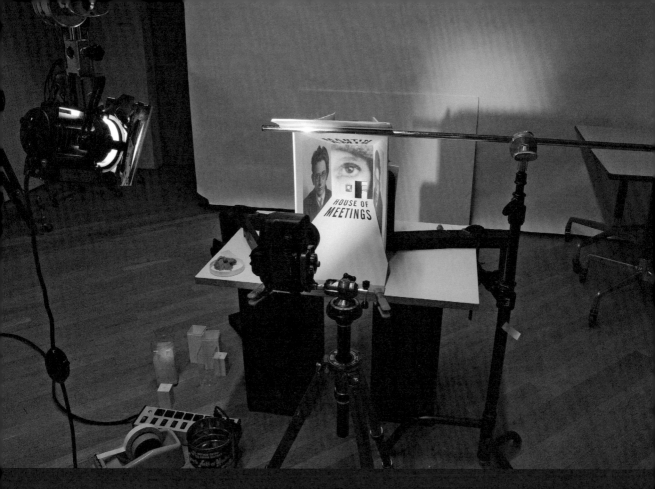

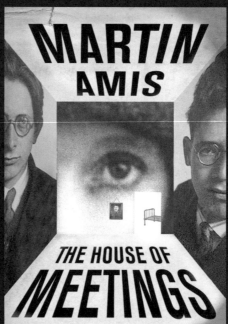

왼쪽: 스케치, 포토샵으로
만든 재킷 실물 크기 모형,
위: 복제실 사진 촬영,
오른쪽: 최종 결과물인 책.
(스탈린 초상화가 아주 작은
진짜 놋쇠 못에 달려 있다.)

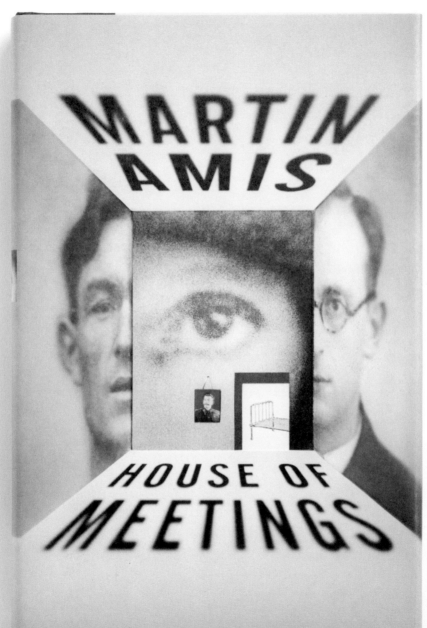

나는 이 재킷의 앞면 전체가 하나의 문장으로 읽히길 간절히 바랐다. 이 아이디어에 대해 편집자가 무엇을 반대했는지 기억나지 않지만, 다른 사람들의 바람을 따라가는 과정에서 나는 하나의 문장 뒤에 문장이 아닌 것을 쓰는 형식에 이르게 되었다. 이 여인의 아래 두 번째 뒤에 마침표가 있다고 상상하면서 보면 어떨까?

One
More
Story.

Thirteen
Stories
in the
Time-
Honored
Mode.
by

Ingo

Schulze

잉고 슐체, 『또 하나의 이야기』

내 일의 절반 정도는 타이포그래피의 최소화 작업이다. (다른 절반은 사람 얼굴 가리기다.)

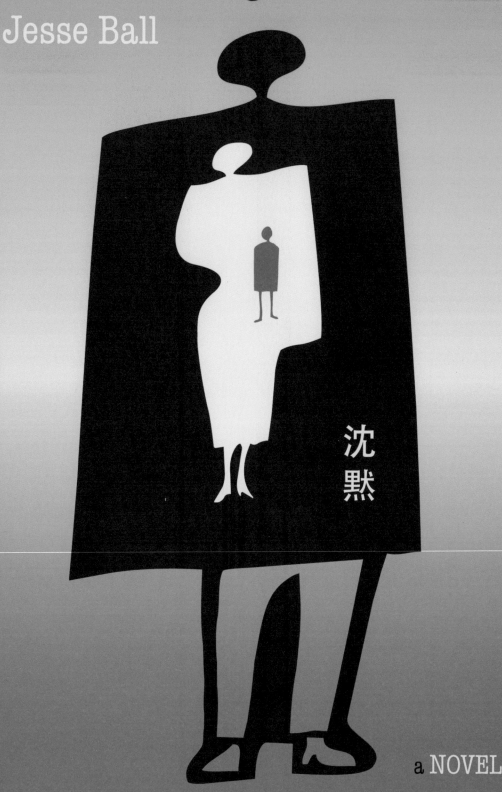

Silence Once Begun

Jesse Ball

沈黙

a NOVEL

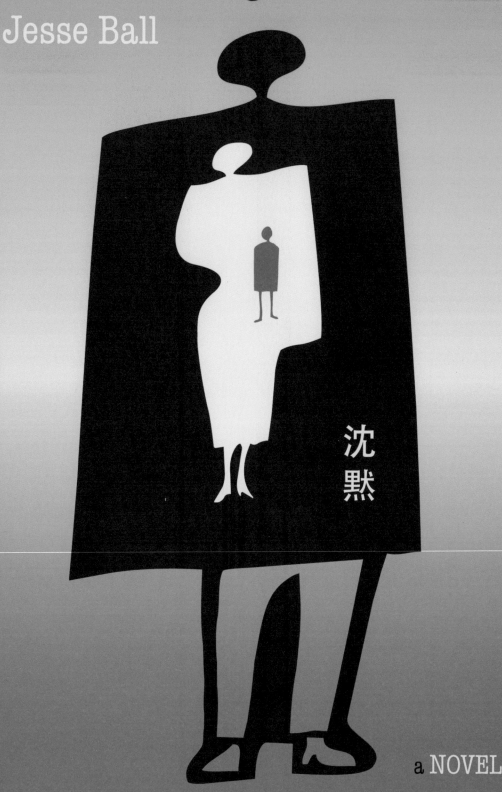

"그는 그때 아주 이상한 방식으로, 아주 이상하게 입 모양을 하고 있었다. 나는 그가 말하기를 그만두었기 때문이라고 생각한다. 사람들이 그들의 입을 말하는 데 더 이상 사용하지 않으면 어쩌면 그들 모두 그런 입 모양을 할지도 모른다." —J. 볼

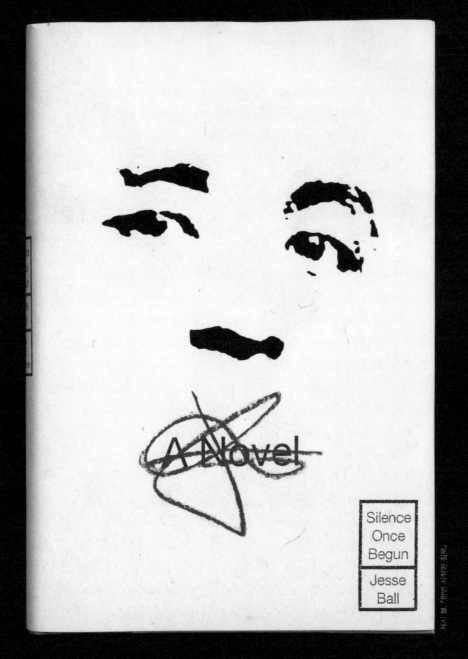

처음에 이 재킷에 있는 유일한 단어는 앞면의 '소설'이었다. 나머지 정보는 책등에 넣었다. 나는 이 아이디어가 '침묵'이라는 책의 주제와 잘 어우러진다고 느꼈다.
그리고 우리는 그 방향으로 가는 것으로 거의 정할 뻔했었다. 이것이 앞면에 제목도 작가의 이름도 없는 재킷 디자인에 가장 근접했던 경우였다
(늘 편집자의 카피를 제거하려 애쓰는 우리 재킷 디자이너들에게 한 조각 신성한 성배 같은 것이랄까). 하지만 결국엔 제목과 작가 이름이 있어야
한다는 결론이 내려졌고, 그래서 나는 제목과 작가 이름을 작게 디자인하여 일종의 한코, 즉 일본식 도장 모양으로 배열했다.

"그걸 어떻게 승인 받았어?"

이것은 다른 디자이너들에게 가장 빈번히 받는 질문으로, 나는 이 질문이 어렴풋이 모욕적이라고 생각한다.

여기서 이 질문이 암시하는 것은, 내 작업이 눈에 띄게 기이하기에 특별한 시혜가 주어진 게 틀림없다는 것이다. 거기에 더해 이렇게 단정을 하기도 한다. 1. 내 재킷에 대한 출판사 측 승인 과정에서 출판사의 부주의가 있었던 것이 틀림없다고. 혹은, 2. 내가 스벵갈리(조지 듀 모리에의 소설 『트릴비』에 나오는 인물로, 사악한 동기로 남을 조종하고 지배하는 사람을 뜻한다_옮긴이)처럼 사람 마음을 조종하는 기술이 있어 내 이상한 시안을 통과시키는 것이 틀림없다는 것이다. 어느 쪽이든 내 아이디어에 대한 동의와 승인을 정당화하려면 어떤 맹점이 있어야 하는 것이다. (이상하게도, 지금 내 작업들을 되돌아보아도, 어떤 표지도 특별히 상궤를 벗어나거나 과도하게 대담한 것으로는 보이지 않는다. 어쩌면 내 시안들이 제시되었던 그 시점에서는 다소 모험적이었는지도 모르겠지만 지금은 모두 유순해 보인다. 특별히 낯선 제작 테크닉이나, 도덕적으로나 정치적으로 일탈적인 형상화, 급진적으로 심기를 건드리거나 아주 참신한 개념이 있었던 것 같지는 않다. 나는 내가 왜 이 질문을 그렇게 자주 받는지 신기하다.)

어쨌든, 그 질문이 대개는 진지한 의문이었다고 믿으며,

연습 삼아 일반화된 대답들을 상정하도록 하자.

어떻게 괴짜 같은 디자인 플랜을 승인 받을 수 있는가?

* 좋은 작업을 하라―가능한 자주. 책에 적절한 재킷을 만들라. 그 표현이 텍스트에 딱 들어맞기만 하다면 어떤 재킷도 너무 심하다고는 말할 수 없는 법이다.
* 마지막 시도에서 초점을 잘 맞추고 좋은 실행을 보여라. 스무 번째 시도가 최고의 작품이면, 최고의 작품이 만들어지는 것이다. (이건 쉬운 일이 아니다. 좌절감이 밀려들기 마련이고, 이것이 인간 본성이다. 여전히.)
* 클라이언트와 접촉하라. (이 말은, 클라이언트와 연락하게 해달라고 요구하라는 뜻이다.) 중간에 낀 사람에서 벗어나 자신이 그 자리에 선다. 누가 중요한 결정을 내리는지 알아보고, 그 사람들을 찾은 다음 그들의 존중을 얻으라. 또한, 존중을 요구하라. 출판계는 디자인 부서를 가장 중요한 구성원으로 고려하지 않는 마지막 업계 중 한 곳이다. 이건 정말이지 기이한 일이고, 솔직히, 잘못된 일이다. 이 문제를 개선하라.
* 대량으로 작업하라. 평균의 법칙에 따르면 궁극적으로는 자랑스러워할 만한 작품을 만들게 될 것이다. 더 많이 일하면, 그런 '훌륭한' 작품을 만들 확률이 더 높다. 이 말은 내가 만드는 작품의 대부분은 그냥 형편없다는 뜻이다. 더 나은 나의 작품들은, 보이지는 않지만, 보잘 것 없고, 게으르고, 진부하고, 쓰레기 같은 것들의 지탱을 받고 있는 것이다.
* 당신만의 독립 프로젝트를 하라. 그땐 당신 자신이 유일한 승인자다.
* 부지런히, 열심히 하라. 받은 권한을 넘어서라.
* 꼼꼼한 독자가 되라.
* 기회가 있을 때마다 출판계 외부 세계에서의 평판을 높여라. 이런 것들이 도움이 된다.

* 당신이 하는 일을 확실히 알라. 스마트해지라.

* 말을 유려하게 잘 하라.

* 기꺼이 참여하라. 당신 믿음에 대한 증거를 보여줘라.

* 결정권자에게 사실을 말하라(정중하고 예의바른 태도로).

* 관습적인 지혜에 의문을 던져라. 신화 같은 잘못된 믿음을 폭로하라. 오류를 지적하라. (예를 들면, 맞닥뜨리게 되는 일반적인 오류 중 하나는 그릇된 연관 작용이다. 책 X가 성공/실패를 했고, Y 종류의 표지였다고 해서, Y 같은 표지가 본질적으로 좋다/나쁘다는 식의 판단.)

* 모든 마케팅 지식은 회고적인 것임을 기억하라. 과거에 어떤 것이 효과가 있었다는 것이지 현재에, 그리고 미래에 효과가 있을 거라는 뜻이 아니다. 디자인은 욕망을 만들어내는 일에 신경을 써야 한다. 그리고 이 일에 과학 같은 공식은 없다. 하지만 문화(독자, 시청자, 소비자)를 자세히 들여다보면 욕구와 필요에 관한 정보를 얻고 모을 수 있을 것이다(다시 강조하거니와, 문화의 욕구와 필요가 무엇이었는지가 아니라, 지금, 그리고 앞으로의 욕구와 필요가 무엇인지를 판단할 것).

* 편집자나 작가가 책과 독자에 대해 당신보다 더 많은 것을 알고 있을지도 모른다. 그런데, 아닐지도 모른다.

* '왜?'는 늘 가치 있는 질문이다.

* 상품을 제대로 알아라. 그 상품을 구매하는 사람들에 대해 알아라. 그 상품을 판매하는 사람들에 대해 알아라. 우리는 예전보다 책 구매자, 영업 담당, 사무원, 독자들에게 더 쉽게 접촉할 수 있다. 이런 관계와 그들에게서 얻는 데이터를 잘 이용하라.

* 모든 산이 다 거기서 죽을 산이 아님을 깨달아야 한다. 어디에 깃발을 꽂을지 결정하라. 일의 우선순위를 정하고 그에 따라 시간을 활용하라.

* '추하게 만들기'라는 회사의 석회화된 과정을 최소화하라. 추하게 만들기는 디자이너들이―요구 혹은 지시에 의해―그들의 작품을 한 번에 한 가지씩 더 추하게 만드는 과정이다(폰트 좀 바꿀 수 있을까? 난 빨강이 마음에 안 드는데. 다른 그림을 쓸 수 있겠나? 등등의 지겹도록, 불합리하게 듣는 소리들). 추하게 만들기는 미학적 판단을 할 자격이 안 되는 사람들이 어떤 것이 어떻게 보일지를 결정할 때 일어나는 현상이다.

* 자격 이야기에 부록으로 덧붙이자면, '누가 투표권을 가지는가, 그리고 왜 가져야 하는가?' 하는 질문을 공개적으로 검토하라.

* 희망을 잃지 마라. 바깥 상황이 좋지 못한 것은 우리 모두 마찬가지임을 기억하라. 어떤 출판사는 디자이너들을 다른 출판사들보다 좀 더 대접하기도 하지만 거의 모든 출판사에서 디자이너들은 아직도 하층민으로 간주된다. 그건 결코 괜찮은 일이 아니다. 그럼에도, 보마르셰(18세기 프랑스의 극작가. 대표작으로 〈피가로의 결혼〉이 있다_옮긴이)가 상기시키듯, 하인 계층(아래층 스태프)은 그들이 서비스를 제공하는 귀족 계층보다 늘 더 재미있고, 일반적으로 말해서, 더 기민하고 더 아는 게 많다.

* 세계의 시민이 되라, 그래서 최소한 당신의 인디자인 파일 바깥의 세상에 대해 뭔가 조금이라도 알려고 시도하라. 결국, 모든 것을 고려해보면, 우리가 하는 이 일, 디자인이라는 것은 일종의 즐거운 작은 게임이고, 우리는 돈을 받고 그 게임을 하는 행운을 얻었음을 알라. 우리가 그렇게 게임을 하는 동안, 다른 사람들은 먹고살기 위해 주식 시세를 보거나 환자용 변기를 치우고 있다. 관점을 가지고 감사하게 생각하라. 최근 프로젝트보다 더 중요한 무언가에 참여하라. 관점과 약간의 신중함이 기분이 나아지도록 해줄 것이며 지평을 넓히고 디자인 작품도 향상시킬 것이다.

세기 전환기에,

나는 크노프의 보조 디자이너였고, 한 통로의 책이 쌓인 큐비클에서 맥 컴퓨터 앞에 몸을 숙이고 앉아 있었다. 나는 거기서 까다롭고도 너그러운 캐럴 드바인 카슨 아래에서 일하고 있었다. 내 디자인 교육 이력은 보잘 것 없었지만 그녀는 내가 예전에 갖고 있던 다른 기술들을 미적 관점을 발전시킬 잠재적 원천으로 보았다. 내가 했던 일은 뒤표지 광고, 홍보물 제작, 절대 끝나지 않는 여행 서적 시리즈들의 표지 제작 관리, 그리고 재킷 디자인 몇 점 등이었다. 각각의 프로젝트가 다른 영역(제1차 세계대전 당시 오스트리아에서의 사랑의 삼각관계, 산타페 트레일에서의 굶주림, 터키석 색깔에 대한 예찬)으로 데려다주었기에 그때껏 내가 했던 것 중 가장 훌륭한 일이었다.

그 일은 또한 내게 피터 멘델선드라는 무한한 선물을 선사했다. 그는 내 맞은편 큐비클에 있었고, 그도 존 골 아래에서 나와 비슷한 일을, 그것도 기쁘게 하고 있었다. 그의 디자인 공부는 심지어 나보다도 더 빈약했지만 그는 이미 탁월함을 보이고 있었다. 다른 외부 세계에서 소수의 사람들만이 공유하는 세계인 이 미술팀에 왔기에 우리는 우리 삶의 이 우회로를 같이 걸으며, 랜덤하우스 구내식당에서 점심을 함께하며, 유대감을 형성했다. 나는 부러운 시선으로 그의 스크린을 바라보며 그의 비주얼 아트 감각이 날카롭게 단련되어가는 것을 지켜보곤 했다. 그는 모든 프로젝트마다 문학적 능력(단지 해당 책들에 대해서만이 아니라 세상에 대한)을 발휘해 그의 디자인에 엄청난, 그러면서도 결코 과시적이지 않은 지성을 부여했다. 내 디자인도 좋았지만 그냥 괜찮은 정도였다. 내가 마침내 용기를 내어 새로운 길을 가기로 한 무렵 그는 승진했다. 우리 두 사람 모두에게 그것이 올바른 방향이었다.

5년 후, 나는 내 첫 소설을 출간하게 된다. 나는 지체 없이 재킷 만드는 일은 내가 결정하기로 했다. 피터가 줄곧 내 초고를 읽고 있었고, 게다가 그는 내가 당시 알았던 (그리고 지금도) 가장 훌륭한 디자이너였다. 생각해보겠다고 동의한 지 몇 주 후, 그가 겸손한 태도로 완벽한 디자인을 제시했고, 그 디자인은 약간의 수정을 거친 후 지금 보이는 재킷이 되었다.

처음에는, 인쇄 실수처럼 보이는 것이 독자의 눈을 사로잡는다. 그때 독자는 제목을 조합하고, 또 이해한다. 즉, 활자가 독자를 보이지 않는 미래로 (그리고, 희망컨대, 이 책으로) 안내하는 것이다. 재킷은 여유롭고 효과적이며 내용에 적합하다. 이것은 피터 멘델선드의 재킷이 아니라 책에 딱 맞는 재킷이었다. 그날 밤 출판사 사람들과 나는 이 시안을 프린트하여 어느 하드커버 책에 재킷으로 입힌 후 한 술집의 테이블 위에 세워놓고 절친한 책 판매상과 그 견본품을 두고 건배했다. 내게는 프로젝트가 진짜가 된 순간이었다.

물론, 흥분이 가라앉은 후, 마케팅 측면에서 의문이 찾아왔다. 재킷을 이해하지 못하는 사람들이 있었던 것이다. 그냥 어리둥절해할 뿐이었다. 그런 사람들에겐 좀 더 안내가 필요했다. 나는 전형적인 저자의 제안을 담은, 무시되기 마련인 이메일을 보냈다. 배스커빌 서체가 맞는 것 같아? 그 뒤에 그림을 넣을 수 있겠어? 활자 색깔을 바꾸어야 하는 것 아닐까? 피터는 그 어느 것도 고려하지 않겠노라 점잖게 거절했다.

이 디자인은 미국, 호주, 그리고 약간의 수정(배경에 그림을 넣었다)을 거친 후, 영국과 프랑스에서도 사용되었다. 활자를 다루는 방식과 한 바퀴 돌리는 방식은 어느 나라에서건 이 책의 브랜드가 되었고, 그건 매우 드문 경우다. 내가 할 수 있는 또 다른 찬사는, 그 표지가 내 눈길을 끌 때마다(늘 그렇다. 내가 쓴 책이 아닌가) 그 즉시 그것을 나 자신의 일부로 인식한다는 것이다. 모든 저자들은 나처럼 이런 행운을 누려야 한다.

We See
thing
ven
am

Things W
Didn't S
Comi
by Stev
Amsterda

스티븐 암스테르담, 「우리가 예상하지 못하는 일들」

"Director's Cut," a novel by Arthur Japin.

영화 스크린을 떠올리게 하는 재킷. 제목이 자막이 된다.

아르트휘르 야핀, 『디렉터스 컷』

"스타일은
중립적이지 않다.
그것은 도덕적
방향을 제시한다."
—M. 에이미스

이 표지 디자인은
우리 부모님이 서가에 갖고 있던
전후 대작 소설들,
즉 『삶과 운명(Life and Fate)』
『이반 데니소비치의 하루』 같은
작품들에 대한 오마주다.

The Zone of Interest

Martin Amis

마틴 에이미스, 『관심 지대』

on occasion even

written of

. At any rate, I

s that I like. that I have

toward darkness or bloody

in.

A story with

light.

not make my

이 재킷에는 검열을 피하는 암호화된 메시지(보라색 점들)가 포함되어 있다.

I am an Iranian writer tired of writing dark and ~~bitter~~
stories, stories populated with ghosts and dead narrators
with unpredictable endings of death and destruction. I am a
writer who at the threshold of fifty has understood that
the purportedly real world around us has enough death
and destruction and sorrow, and that I did not have the
right to add even more defeat and hopelessness to it with
my stories. In my stories and novels there are men whom
I have created with a ~~body and romantic valor~~ that I do
not possess. Similarly, there are women whose bodies and
personalities I have reproduced from the body and soul of
the woman who in my dreams—although
I have never fantasy woman
certain
real women. Between on occasion even
chastise on this fantasy woman and written of
her blond hair as black and once as auburn. At any rate, I
hate myself for sending characters that I like, that I have
painstakingly created word by word, toward darkness or bloody
death at the end of my stories like Doctor Frankenstein.
For these reasons, and for reasons that, like other writ-
ers, I will probably discover later, I, with all my be-
ing, want to write a love story. The love story of a girl
who has never seen the man who has been in love with her
and a man who loves her very much. A story with
an ending that is a gateway to light. A story that al-
though it does not have a happy ending like romantic Holly-
not make my
reader afraid of falling in love. And of course a story
~~be labeled as political.~~ My dilemma is that
I want to publish my love story in my homeland . . .

CENSORING AN IRANIAN LOVE STORY.
a novel.
Shahriar Mandanipour.

샤리아르 만다니푸르, 『검열, 이란의 사랑 이야기』, 송홍과 김은지 옮김, 민음사, 2011)

By the author of

THE ROTTERS' CLUB

THE TERRIBLE PRIVACY OF MAXWELL SIM

JONATHAN COE

A NOVEL

조너선 코, 『맥스웰 심의 끔찍한 사생활』

Ocean
☐

Sand
☐

Gravity
☐

Male
☐

Female
☐

Solitary
☐

Lonely
☐

Torus
☐

Brane
☐

Loop
☐

Real
☑

Sorry
☑

Please
☑

Thank You
☑

Charles Yu
🏛

Pantheon

글_찰스 유

내가 처음 『미안합니다 제발 고맙습니다』의 표지를 본 순간 나는 기분이 좋기도 했고 나쁘기도 했다.

좋았던 것은, 그 표지가 내 이야기에서 핵심적인 것을 추출한 후 증류하여 하나의 순수하고 깨끗한 아이디어로 걸러냈기 때문이다. 나빴던 것은, 내 이야기들이 그 순수성과 명료성에 부합하지 못한다는 것을 깨달았기 때문이다. 나는 피터 멘델선드같이 훌륭한 디자이너는 사진가, 진짜 카메라가 아닌

개념적인 카메라로 무장한 사진가와 같다고 생각한다. 그리고 그 개념적 카메라로 그는 나를 위해 내 책의 내용을 다시 구성하여 최고의 앵글에서 촬영한 후 단 하나의 정확한 사진 한 장으로 나의 단편 열세 편을 모두 포착했다.

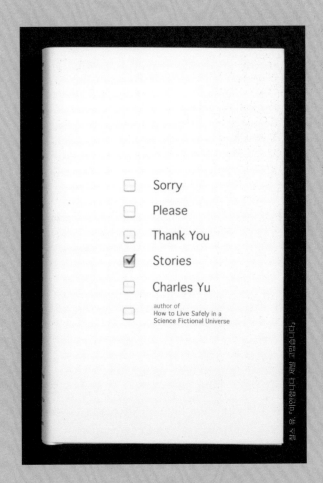

☐ Sorry
☐ Please
⊡ Thank You
☑ Stories
☐ Charles Yu
☐ author of
How to Live Safely in a
Science Fictional Universe

SCOTT
THE RUINS

ROBERT HARRIS
14% 37.47M 3.
THE FEAR INDEX
.47M KNOPF =0.28
>>> >>>

P. D. JAMES
THE LIGHTHOUSE
AN ADAM DALGLIESH MYSTERY
KNOPF

easy money Jens Lapidus
Pantheon

LEATHER MAIDEN
JOE R. LANSDALE
KNOPF

THE GIRL WITH THE DRAGON TATTOO
STIEG LARSSON
I
KNOPF

THE GIRL WHO PLAYED WITH FIRE
STIEG LARSSON
II
KNOPF

THE GIRL WHO KICKED THE HORNET'S NEST
STIEG LARSSON
III
KNOPF

The Redee
Jo Nesbø
Knopf

Genre
Fiction

장르 소설

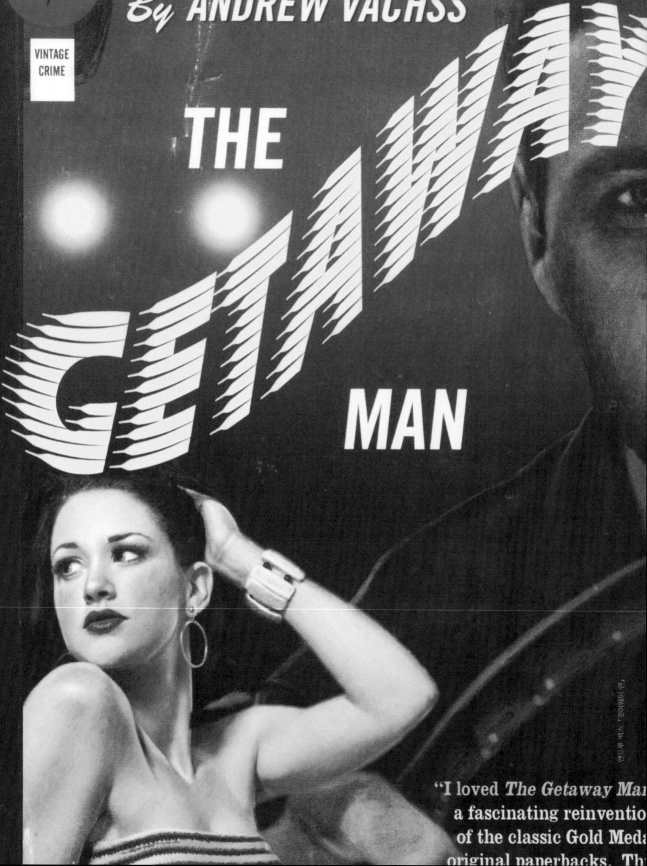

By ANDREW VACHSS

THE

GETAWAY

MAN

앤드류 백스, 「겟어웨이 맨」

"I loved *The Getaway Man*
a fascinating reinventio
of the classic Gold Meda
original paperbacks. Th

내 최초의
범죄소설 표지—
앤드루 백스의
『겟어웨이 맨』.

"피가
더 필요함."
—영업마케팅팀

스콧 스미스, 『폐허』.

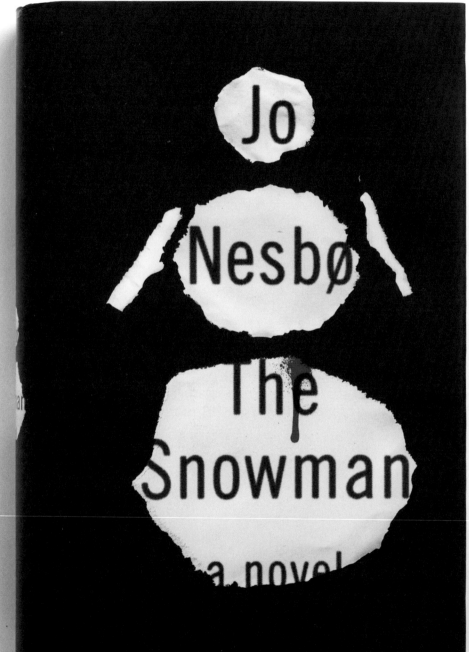

요 네스뵈, 『스노우맨』(노진선 옮김, 비채, 2012)

범죄소설 재킷은
이상한 것이다.

노르웨이에서 나는 아이디어와 그 아이디어의 구현 문제에 대해
늘 내 디자이너들과 긴밀히 협의하며 일을 했다. 어떤 표지여야
책이 팔릴 것인지에 대해 내게 특별한 아이디어가 있어서가
아니라 표지와 함께 이야기가 시작된다는 것이 내 생각이었기
때문이다. 나는 운이 좋아 여러 나라에서 책을 출간할 수
있었는데, 그것은 여러 종류의 재킷이 있다는 뜻이다. 그런데 나는
곧 해외 재킷 제작에 내가 너무 관여해서는 안 되겠다는 것을
깨달았다. 나라마다 고유의 스타일, 전통이 있고, 때로 문화적으로
내재된 시각적 레퍼런스가 우리 언어와 느낌이 다르기 때문이다.
내가 내 해외 재킷을 보며 이해를 못하거나 흡족해하지 않을
때가 있다는 것을 인정해야겠다. 나는 그저 그 표지가 그 나라
독자들에게 의미가 있기를 바라며 대부분의 사람들은 일단 책을
읽기 시작하면 재킷은 잊어버린다고 나 자신을 위로한다. 그러나
가끔씩 그런 문화적 레퍼런스와 시각적 언어의 장벽을 넘어서는,
보편적으로 느껴지고 이야기에 대한 보편적 출발처럼 느껴지는
디자인을 만나게 된다. 독자들이 잊지 말아주길 바라게 되는, 책을
읽는 내내 기억하고 있어주길 바라는 그런 재킷. 그런 재킷들이
바로 피터 멘델선드가 제작한 내 해리 홀레 시리즈의 표지들이다.

공포물 디자인의 모든 은유를 다 삼갔음에도 위의 이 표지가 최고의 '장르' 표지로 여러 개의 상을 받았다.
이 사실에서 어⋯⋯ 이런 저런 이야기를 할 수 있을 것 같다.

가장자리 물들이기. 비싸지만 아주 고급스럽다.

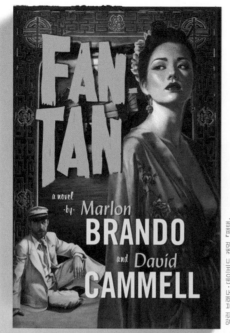

말런 브렌도·데이비드 캐멀, 「팬탄」

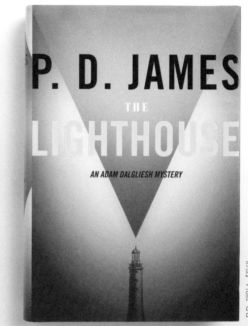

P.D. 제임스, 「등대」

리 밴스, 「반환」(한정아 옮김, 황금가지, 2009)

로버트 해리스, 「공포 지수」

제일 왼쪽:
그렇다, 정말로
말런 브랜도가
쓴 소설이다.

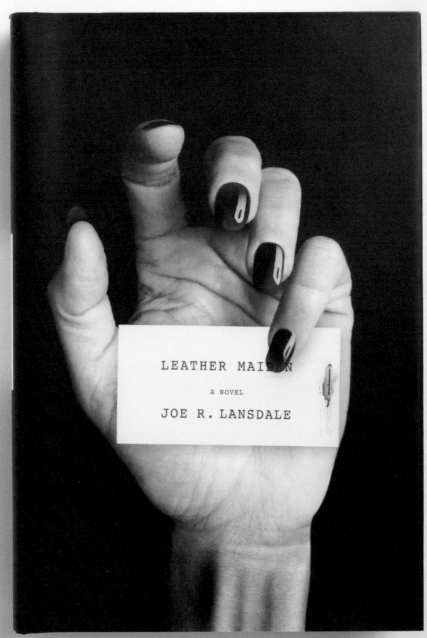

조 R. 랜스데일, 『가죽 아가씨』

동료 디자이너의 손이다. 우리 디자이너들은 늘 다른 디자이너의 책 표지를 위한 모델로 자원한다. 나는 지금까지 네 명의 동료를 시신으로 썼다.

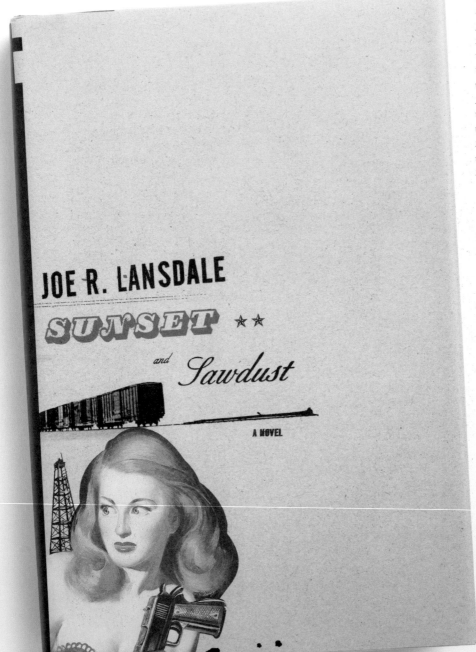

이 책의 시작 부분에서 매 맞는 아내가 남편을 죽이게 되고 토네이도에 휩쓸린다. 토네이도에 그녀는 옷을 잃고 집도 파괴당한 채 개구리들과 함께 던져진다. 그녀는 벗은 몸으로 근처 마을로 가고 곧 그곳의 보안관으로 임명된다. 나중에 그녀는 젊은 떠돌이 일꾼과 팀이 되어 끔찍한 범죄를 해결한다. (저급함 경보!)

The Sheriff of Yrnameer // Michael Rubens

"Finally, a science fiction book your grandmother will love—
if she's a lustful, violent lady." —Stephen Colbert

마이클 루벤스, 『어나미어의 보안관』

슬픈 외눈박이.

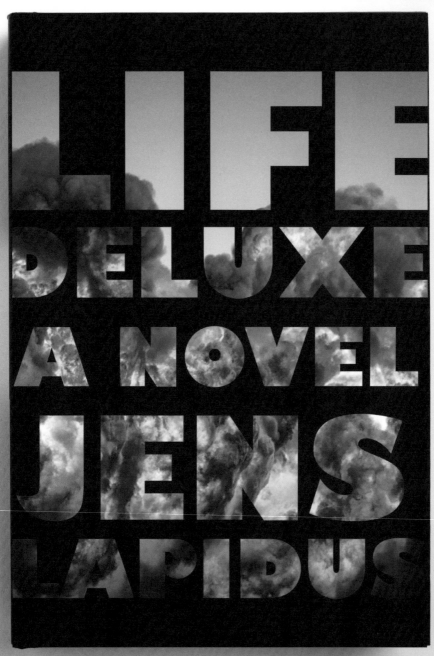

우르릉 쾅! 「맥가이버」 시리즈 타이틀 장면을 쓴 표지.

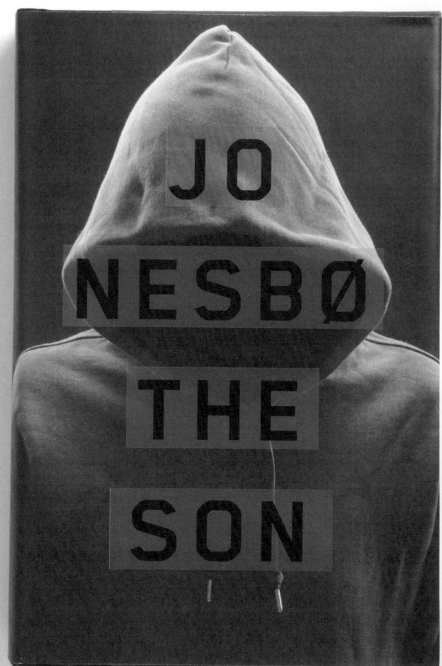

요 네스뵈 단독.

요 네스뵈, 『들』

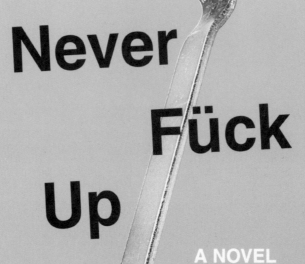

Never Fück Up

A NOVEL

"It's an entirely new criminal world, beautifully rendered."
—JAMES ELLROY

Jens Lapidus

옌스 라피두스, 「절대 망치지 마」

Easy Møney

"At last: an epic European thriller to rival the Stieg Larsson books. It's an entirely new criminal world, beautifully rendered— and a wildly thrilling novel."
—JAMES ELLROY

A NOVEL

Jens Lapidus

옌스 라피두스, 『이지 머니』(이정아 옮김, 황금가지, 2013)

이 시리즈를 위해 나는 둔기를 판매하는 홈쇼핑 방송을 상상했다.

THE GIRL WITH THE DRAGON TATTOO

A NOVEL

STIEG LARSSON

NATIONAL BEST SELLER

스티그 라르손, 『여자를 증오한 남자들』(임호경 옮김, 뿔, 2011)

"책이 한 권 있는데 자네가 작업해줬으면 좋겠네. 스웨덴 범죄 소설인데 제목이 『여자들을 증오한 남자』야."
—소니 메타

글_월스트리트 저널, 2010. 07. 16

스티그 라르손의『용 문신을 한 소녀』의 용이
꿈틀거리고 있는 디자인의 밝은 노란색 표지는
미국 현대 소설에서 보는 즉시 기억되는 힘이 가장 강한,
상징적인 표지들 중 하나가 되었다.

그러나 이 디자인에 이르기까지의 길은, 스릴러 소설처럼, 숱한 굴곡과 샛길과 엉뚱한 갈림길들을 거쳐야 했다.

소니 메타는 크노프 더블데이 출판 그룹의 회장이자 편집장으로 2007년 옥션을 통해 이 소설의 판권을 구매했다. 이 책은 이미 유럽에서 베스트셀러였지만 크노프 경영진은 해외 표지들이 미국에서 어떻게 팔릴지 불안해했다. 소니 메타는 영국, 세르비아, 중국 표지의 이미지들―용 모양 문신이 있는 섹시한 여성들―이 '다소 과잉'이고 '저렴해 보인다'고 묘사하며 불만스러워했다.

석 달 동안 크노프의 선임 디자이너인 피터 멘델선드는 거의 50개 가까이 되는 디자인을 준비했다. 콜롬비아 대학에서 철학을 전공하고 1990년 졸업한 멘델선드(42)는 디자이너로서 경력을 시작하기 전에 10년 넘게 전문 음악가로 활동했다. 공식적인 그래픽디자인 경험이 없는 그는 인디 레이블 CD 앨범 커버를 만들기 시작했다. 그로부터 채 6개월도 지나지 않아 가족의 지인이 그를 크노프의 부副 아트 디렉터인 칩 키드에게 소개했다. 멘델선드는 칩 키드에게 그의 포트폴리오를 보여주었고, 그는 일주일도 되지 않아 랜덤하우스 레이블인 빈티지 북스에서 풀타임으로 일하게 되었다. 그리고 8개월 후 그는 크노프에서 일을 시작했고 크노프는 지난 8년이란 시간 동안 그의 둥지가 되었다.

멘델선드가 준비했던 디자인들 중 단색조의 흰색 표지에 핏방울이 점점이 흩뿌려져 있는 작품은 색깔이 단조롭다는 이유로 채택되지 못했다. 또 다른 것은 선명한 푸크시아 색깔에 조명이 켜진 효과의 활자가 새겨진 표지였으나 경영진은 좀 더 창의적인 것을 원했다.
세 번째 선보인 것은 이 책 초기의 가제였던 '여자들을 증오한 남자'를 보여줬는데, 그 제목은 스웨덴어 원 제목과 더 가까운 것이었다. 멘델선드는 익명의 여인 이미지와, '그녀 얼굴의 부드러움과 찢겨 나간 부분의 대조'가 마음에 들었다. 그러나 그 제목은 탈락되었고―크노프의 설명에 따르면 미국 시장에서는 '문제가 될 소지가 있을지도' 모른다는 두려움 때문에―따라서 이 재킷 디자인도 탈락되었다.

소니 메타는 최종적으로 용이 꿈틀대는 선명한 노란색 재킷 디자인을 승인한다. "그 표지는 시선을 사로잡았고 색달랐다."

모두가 그 재킷을 좋아했던 것은 아니다. 소니 메타는 소매상들뿐 아니라 출판사 영업팀에서도 '어느 정도 반발'이 있었다고 말했다. 그들은 다른 스릴러들과 비슷한 좀 더 관습적인 묘사, 뭔가 좀 더 어둡고, 피가 더 많고, '더 스칸디나비아적인 스타일'을 원하고 있었다. 하지만 소니 메타는 멘델선드의 독특한 디자인에 손을 들어주었다. 소니 메타는 그 책들이 특정하게 분류되는 것을 원하지 않았다. "나는 그 책들이 범죄소설로, 스칸디나비아 범죄소설 번역서로 분류되고 일축될까 봐 몹시 염려했습니다."

소니 메타는 그 당시 그가 스웨덴 범죄소설 작가 헤닝 맨켈의 책을 미국에 소개한 후 그 판매에 '실망했다'며 스티그 라르손의 삼부작은 비슷한 숫자로 끝나지 않기를 바란다고 말했다. (그 후 크노프에서 처음으로 출간한 헤닝 맨켈『베이징에서 온 남자』하드커버는 이번 봄 베스트셀러 목록에 올랐다.)『용 문신』도 미국에서 지금까지 380만 부를 팔았다.

나의 첫 번째 시안. 우리는 이 흰색 위에 흰색을 올린 재킷 안을 거의 채택할 뻔했다. 이 디자인은 최종 작품보다 내러티브를
더 잘 표현한 것이지만, 어쩌면 책 판매는 그에 미치지 못하는 결과를 가져왔을지도 모른다.

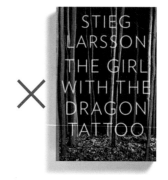

초기에는 '여자들을 증오한 남자'가 이 책의
제목이었던 적이 있었다.
다행히 제목이 바뀌었다. (위)

이 위의 세 시안은,
다른 10여 가지와 마찬가지로
많은 관계자들의
다양한 제안을 반영한 것이다.

THE GIRL WITH THE DRAGON TATTOO

STIEG LARSSON

거의 최종 작품에 가까운 것. 처음 내 생각은 문신의 색깔들을 사용하자는 것이었지만…… 더 밝은 색깔이 이겼다.

『불을 가지고 노는 소녀』를 위한 첫 번째 스케치.

그 후에 찰스 번스가 제시한 것.

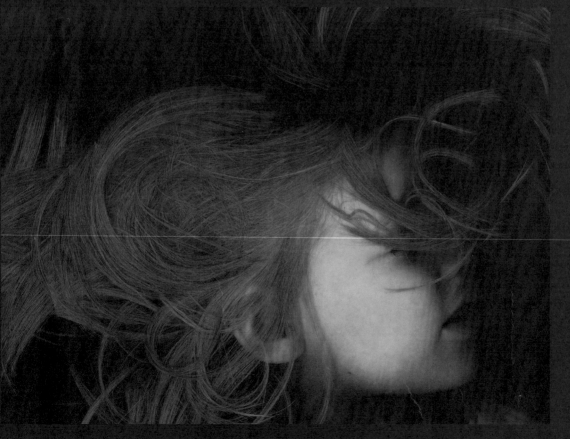

복사기 위에 얼굴을 댄 나의 딸 바이올렛.

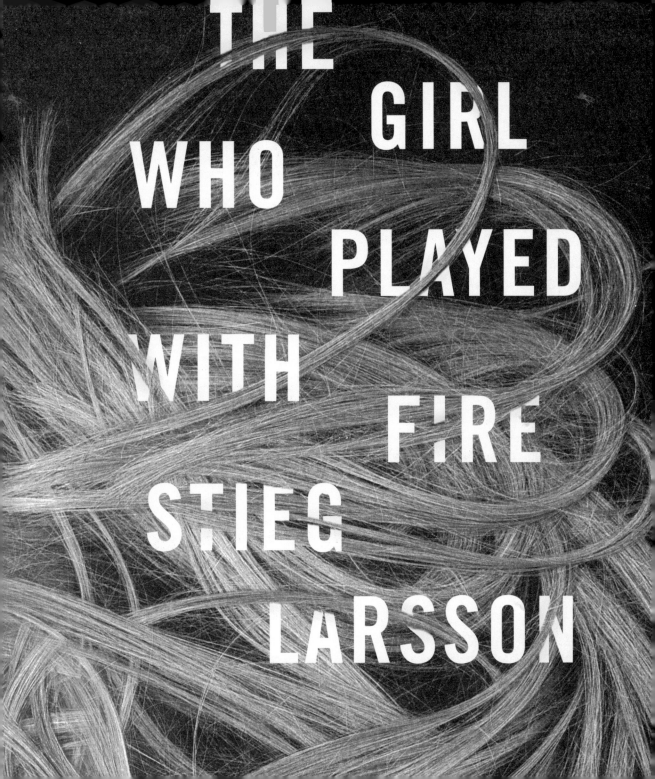

THE GIRL WHO PLAYED WITH FIRE

A NOVEL

STIEG LARSSON

AUTHOR OF THE INTERNATIONAL BEST SELLER
THE GIRL WITH THE DRAGON TATTOO

스티그 라르손, 『불을 가지고 노는 소녀』(임호경 옮김, 뿔, 2011)

최종 작품. 수년간 나는 이 책의 제목을 착각한 많은 사람들이 '머리카락에 불이 붙은 소녀'라고 부르는 것을 듣곤 했다.

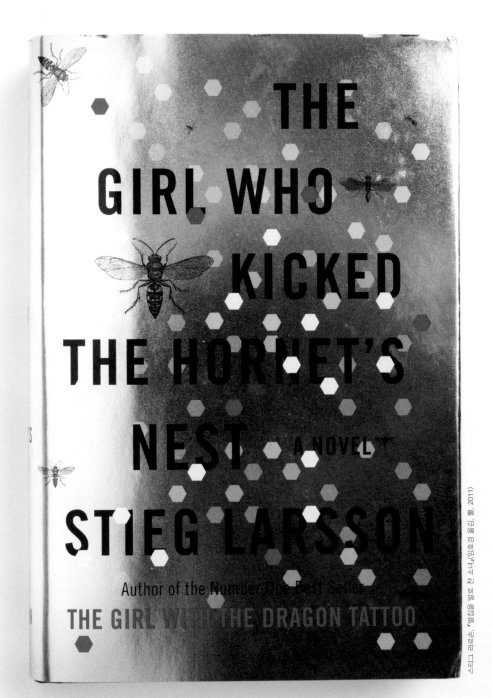

스티그 라르손, 『벌집을 발로 찬 소녀』(임호경 옮김, 뿔, 2011)

3권이 나왔을 무렵엔 나는 표지에 아무거나 넣어도 책이 팔릴 거라는 확신이 들었다.

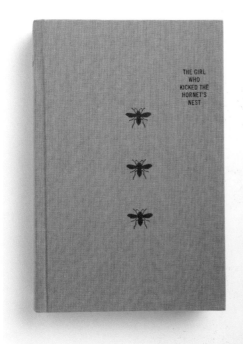

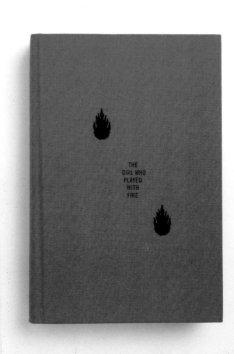

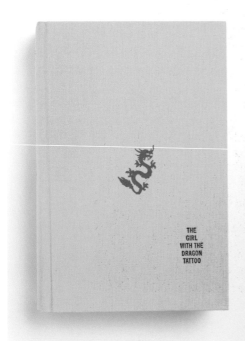

이 스페셜 에디션
책들은 직물에
피그먼트 스탬프를
찍은 것이다.

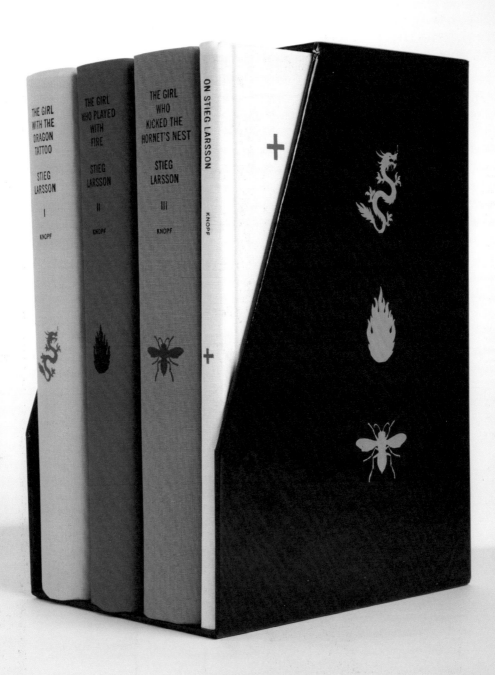

스페셜 에디션 박스 세트.

Nonfiction & Poetry

논픽션 & 시

Confiden...

Shocking True Stor

BY HENRY SCOTT

...LLS THE FACTS AND NAMES THE...

N LANA TURNER SHARED
VER WITH AVA GARDNER

PARLOR, AND BABE
TONY

The...
and
CONFID...
"Ame...
SCAND...
Maga...

That Blonde Sharing
Nick Ray's Pillow Was
MARILYN MONROE!

Gee a KICK out of
Writing with the new

It could
only happen
in
Hollywood!

**Shocking
True Story**

FREDERICK'S of
I See

HENRY E. SCOTT

Most Covete...
Phone Numb...
shington, D.C...

public 7-357...

A call girl ring in W...
has at time...
($50-$75)...
Senate of...

Home

금 본위의 골드바 같은 진실.

ON
TRUTH

HARRY G.
FRANKFURT

AUTHOR OF
ON BULLSHIT

해리 N. 프랭크퍼르트, 『진실에 관하여』

JAMES

THE INFORMATION

A HISTORY, A THEORY, A FLOOD.

GLEICK

내가 피터 멘델선드를 만난 것은 2010년 10월이었고, 며칠 후 내가 그의 골칫거리임을 알게 되었다.

나는 그의 블로그 '재킷 미케니컬Jacket Mecahnical'을 우연히 보게 되었다. 그것은 새것이든 옛것이든, 책에 관련된 예술적 기술들의 컬렉션으로 지금껏 내가 보아온 가장 훌륭한 블로그였다. 제임스 조이스부터(이건 나도 이해했다) 지외르지 케페시까지(이해하지 못했다) 이해하기 쉽지 않은 박학함과 암시들이 바다처럼 펼쳐져 있었다. 그런데 거기에는 'From the Desk of…'라는 웹사이트로 연결되는 포인터가 있었는데, 그곳에는 설명과 함께 피터의 책상 사진이 있었다. 사진 앞부분에 곧 출간될 내 책의 시안들이 보였다. 이런 설명이 있었다. "2. 판테온의 과학 분야 저자들은 최근 내 존재에 골칫거리였다. 퇴짜, 또 퇴짜. 여기 내 최근 노동의 결실들이 있다." 이런! 화끈거림! 음, 내가 언젠가 평소엔 잘 가지 않던 판테온 사무실로 한 번 나갔었고, 내 책을 위한 그의 '시안'(이거 맞는 용어인가?)을 보고—부드럽고 조심스러운 태도로—좀 의문을 표시했었다. 여기 왼쪽에 있는 것이 그 시안 중 하나다. 지금 다시 새롭게, 중요한 결정을 내릴 필요 없이 느긋하게 보니, 시선을 끄는 아주 영리한 표지다. 그 당시에는 그냥 내가 풀고 싶지 않은 퍼즐처럼 다가왔다. 보면서 골치가 아팠고, 그래서 내가 그 골치를 피터에게 넘겨준 모양이다.

내가 어떤 종류의 표지를 원했느냐고? 나는 아무런 생각이 없었다. 늘 그렇다. 설사 내가 원하는 표지가 있었다 해도 그것을 어떻게 표현해야 할지 몰랐을 것이다. 책 한 권을 단 하나의 이미지로 요약할 수 있는가? 재킷이란 것이 그 책을 압축, 또는

해석하는 것을 의미하는가? 책의 정수를 전달하는 것, 아니면 그저 구매자에게 그 책이 섹시한지 진지한지 힌트를 주는 것인가?

저자들의 역경을 생각해보라. 마침내 우리의 창작물이, 불쌍하고 헐벗고 두 발 달린 것이(셰익스피어 리어왕에 나오는 표현—옮긴이) 세상으로 나아갈 것이다. 입을 것이 필요하다. 우리는 열정적으로—절실하게—책의 시각적 표현에 관심을 보인다. 재킷은 대부분의 사람들이 보게 되는 모든 것이다. 재킷은 우리 텍스트뿐 아니라 우리 자신을 대변하기 시작한다.

우리 저자들은 책의 미덕을 감사하게 여기는 독특한 위치에 있다(결함은 절대 보지 않는다). 우리에겐 내부자 정보가 있다고 할까. 하지만 누가 프리크네스 경마에서 이길지를 말에게 묻지는 않는 법이다.

블라디미르 나보코프가 퍼트넘 출판사의 디자이너들에게 그가 원하는 『롤리타』 재킷에 대해 설명한 일은 잘 알려져 있다. 나는 그의 제안에 존경심을 품게 된다. "내가 원하는 것은 순수한 색깔, 부드러운 구름, 정확하게 그린 디테일, 멀어지는 도로 위 눈부신 햇살, 비가 그친 뒤 파인 고랑과 바퀴자국 위로 반사되는 햇빛. 그리고 소녀 그림은 없을 것."

나는 그 재킷을 보고 싶다. 이 설명은 얼마나 선명하고 생생한가!

글_제임스 글릭

(그러나 이는 그에게 전혀 쓸모가 없었다.)

여섯 권의 책이 나왔지만 내가 출판사에 구체적 제안을 하려
했던 경우는 한 번인가 있었던 걸로 기억한다. 그 책은 아이작
뉴턴의 전기였고, 그 책의 표지에 대한 나의 아이디어 전체는 두
마디로 요약할 수 있을 것이다. "사과는 안 됨." 논쟁이 있었지만
결국 사과는 없었다.

『인포메이션』에 대해서는 나의 앞뒤도 안 맞는 불평이 도움이
됐는지 아닌지 모르겠다. 피터의 다음 표지가 지금 여러분이 보고
있는 것이었다. 내가 만족했느냐고? 나는 마음이 자꾸 왔다 갔다
했었다. 나는 가장 똑똑하고 가장 끈기 있는 독자가 아니라면
누가 이 책의 부제인 '역사, 이론, 홍수'를 알아낼 수 있을지
의심스러웠다. 나는 3미터 정도 떨어져서 보지 않으면 도대체
뭐라도 읽어낼 수 있을지 그것도 의심스러웠다. 어쨌든, 그때쯤엔
이미 내 생각이 무엇이든 그건 중요하지 않은 상태였다. 내
의견의 값어치는 블랙프라이데이 주식시장처럼 급락하고 있었다.
그 사실은 부드럽게, 의미심장하게 말한 간단한 문장 하나로 내게
전달되었다.
"소니 메타가 마음에 들어 합니다."

소니 메타가 옳았는지 아닌지는 여러분이 판단하겠지만, 내가
실제로 내 손에 이 책을 들었을 때 나는 이 디자인이 창의적이고
신기하며, 아주 탁월한 것이란 판단을 내렸다. 이 재킷은 책
전체를 표현하려 하지 않지만—어떤 표지이든 그렇게 할 수
있을까?—책의 핵심적인 아이디어들을 포착한 후, 나로서는
뭐라고 말로 분석할 수는 없지만, 은근하게, 간접적으로 표현하고

있다.
궁극적으로 '디자인 옵저버'와 AIGA(미국그래픽아트협회)에서
이 표지를 그해의 최고 작품으로 인정했다. 내 책을 출간하는
해외 여러 출판사들에서도 이 디자인을 썼는데, 약간의 수정을
가한 경우는 예외 없이 원본보다 못했다.

이제 피터는 카프카를 작업했다. 조이스를 했다. 그의 디자인을
보면 내게 이미 있는 책도 다시 사고 싶어진다. 그리고 카프카나
조이스 같은 이들은 그의 사무실에 나타나 날카로운 눈으로 그의
시안을 보는 일도 절대 없을 것이다.

얼마 전 인터넷에서 본 어떤 인터뷰에서 그는 이렇게 말했다.
"나는 고인이 된 저자들이 최고의 재킷을 가진다는 것을
알아차렸습니다. 왜 그런지 당신이 직접 결론을 내려
보시지요……."

나는 알 것 같다.

짐 글릭, '나의 존재에 골칫거리'와는 전혀 거리가 먼
그는 함께 일하며 내게 큰 기쁨을 주었다. 나는 최종
재킷에 앞서 두 개의 시안을 만들었고, 그 두 개 다 이
책과는 잘 맞지 않았다. 나는 내가 계속 부족함을 메울
수 있도록 요구해주는 저자들이 고맙다. 그래서 최종
재킷(오른쪽)이 내가 가장 좋아하는 재킷 중 하나로 남아
있다.

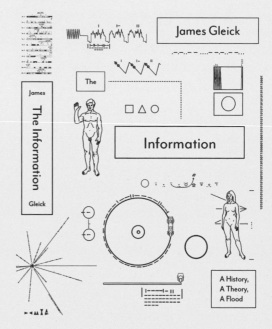

The Information The Information The Information
The Information The Information The Information
The Information The Information The Information
The Information The Information The Information
The Information The Information The Information
The Information The Information By James Gleick
The Information The Information By James Gleick
The Information The Information By James Gleick
The Information The Information By James Gleick
The Information The Information By James Gleick
The Information The Information By James Gleick
The Information The Information By James Gleick
The Information The Information By James Gleick
The Information The Information By James Gleick
The Information The Information By James Gleick
The Information The Information By James Gleick
The Information A Theory, By James Gleick
The Information The Information By James Gleick
The Information The Information By James Gleick
The Information The Information By James Gleick
The Information The Information By James Gleick
The Information The Information Author of *Chaos*
The Information The Information Author of *Chaos*
The Information The Information Author of *Chaos*
A History, The Information Author of *Chaos*
The Information The Information Author of *Chaos*
The Information A Flood Author of *Chaos*
The Information The Information Author of *Chaos*

THE BORDER KINGDOM POEMS D. NURKSE

우연히 발견한 사진.

My
Prizes

An
Accounting

Thomas
Bernhard

Translated
by Carol
Brown Janeway

Subliminal

Leonard Mlodinow

Pantheon

Subliminal

How Your Unconscious Mind Rules Your Behavior

Pssst... Hey There. Yes. You, Sexy. Buy This Book Now. You Know You Want It.

Leonard Mlodinow

Author of the Best Seller THE DRUNKARD'S WALK

레너드 믈로디노프, 『 "새로운" 무의식』(김명남 옮김, 까치글방, 2013)

재킷의 오른쪽 절반에 있는 문구는 블라인드 스팟 글로스 처리를 한 것이다.
그래서 특정 각도에서만 보인다.

반투명
재질이라는
내재된 드라마의
활용.

STAY,
ILLUSION!

THE HAMLET
DOCTRINE

SIMON CRITCHLEY &
JAMIESON WEBSTER

사이먼 크리츨리 & 제이미슨 웹스터, 『머물러라, 환영이여!』

China in
Ten Words

People
人民

Leader
领袖

Reading
阅读

Writing
写作

Lu Xun
鲁迅

Revolution
革命

Disparity
差距

Grassroots
草根

Copycat
山寨

Bamboozle
忽悠

by
Yu Hua

위화, 『사람의 목소리는 빛보다 멀리 간다』(김태성 옮김, 문학동네, 2012)

이 재킷을 위해 고무 스탬프를 만들었다.

조지 다이슨, 『튜링의 성당』,

앨런 튜링의 펀치 카드에 대한 오마주, 다이컷 재킷.

속표지에는 앨런 튜링의 사진.

Mindwise

How We Understand What Others *Think, Believe, Feel,* and *Want*

"Insightful and important, *Mindwise* is one of the best books of this or any other decade." — Daniel Gilbert, best-selling author of *Stumbling on Happiness*

Nicholas Epley

나컬러스 에플리, 『마음을 읽는다는 착각』(박인균 옮김, 을유문화사, 2014)

판테온 북스의 아트 디렉터 자리에 있을 때 나는 정기적으로 신경심리학 책들로 다이어트를 했다.

INCOGNITO

THE SECRET LIVES
OF THE BRAIN

DAVID
EAGLEMAN

AUTHOR OF **SUM**

데이비드 이글먼, 「인코그니토」(김소희 옮김, 쌤앤파커스, 2011)

The
Optimism Bias

A Tour of the
Irrationally
Positive Brain

Tali Sharot

탈리 샤롯, 「설계된 망각」(김민선 옮김, 리더스북, 2013)

Self Comes to Mind

Constructing the Conscious Brain

Antonio Damasio

안토니오 다마지오, 「자아는 정신으로 온다」

loneliness

Human Nature *and the Need for* Social Connection

John T. Cacioppo & William Patrick

존 카치오포·윌리엄 패트릭, 「인간은 왜 외로움을 느끼는가」(이원기 옮김, 민음사, 2013)

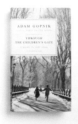

애덤 고프닉, 『우연의 문을 지나』

하워드 마켈, 『중독의 해부』

알렉스 단체브, 『세잔의 삶』

레이드 M. 이스턴, 『심연으로의 여행』

And Justice for All

메리 프랜시스 베리, 『그리고 모두를 위한 정의』

하랄트 벨처·죙케 나이첼, 『병사들』

수전 치버, 『E.E. 커밍스의 삶』

노먼 레브레히트, 『왜 말러인가?』 (이석호 옮김, 모요, 2010)

마틴 에이미스, 『두 번째 비행기』

랜덜 케네디, 『매각』

줄리아 하르트빅, 『끝나지 않음을 찬양하며』

장융·존 핼리데이, 『마오』(오성환 외 옮김, 까치글방, 2005)

맥스 헤이스팅스, 『응징』

윌 프레드월드, 『재즈와 팝의 위대한 가수들』

리처드 포티, 『지구』

존 엘리엇 가디너, 『바흐』

프랑수아 비조, 『고문자를 마주보기』

리처드 로즈, 『핵폭탄의 황혼』

소니아 소토마요르, 『내가 사랑하는 세계』

에릭 슈미트·재러드 코언, 『새로운 디지털 시대』(이진원 옮김, 알키, 2014)

사라 이크바오, 『칸토스』

딕 테레시, 『죽지 않은 자』

피터 마스, 『잔인한 세상』

릭 브랙, 『프로그타운의 왕자』

니콜슨 베이커, 『체크포인트』

Zen and Now
On the Trail of
Robert Pirsig and the Art of
Motorcycle Maintenance
Mark Richardson

로버트 피어시그(『선과 모터사이클 관리술』의 지은이_옮긴이)의 1964년형 혼다 슈퍼 호크, CB77.

마크 리처드슨, 『선(禪)과 지금』

헨리 루이스 게이츠, 『니그로에 관한 100가지 놀라운 사실들』

나머지 90가지 색조는 책등과 뒤표지에……

228

맥스 헤이스팅스, 「윈스턴의 전쟁」

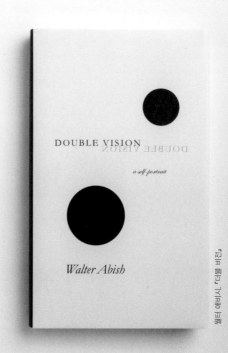

월터 애비시, 「더블 비전」

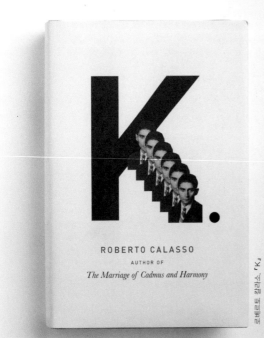

로베르토 칼라소, 「K」

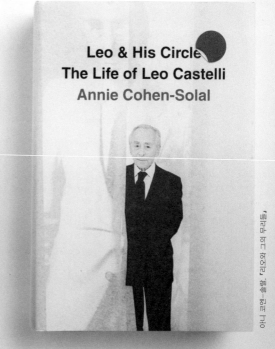

아니 코헨-솔랄, 「레오 그의 사람들」

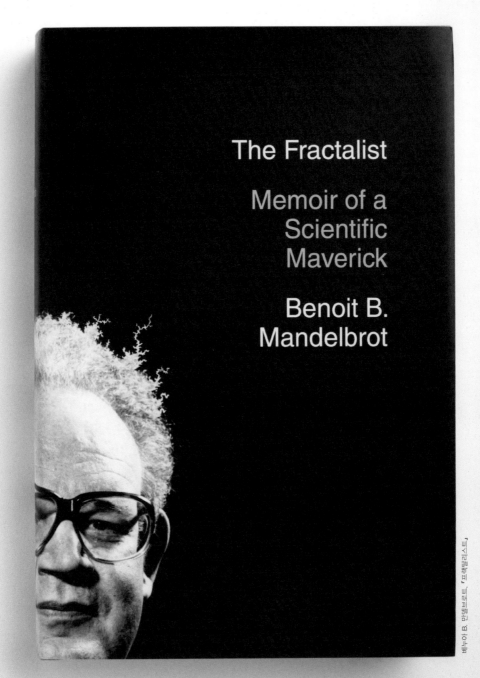

머리카락 프랙탈. 승인 과정 중, 테이블 반대편에 앉은 사람들 모두 이 재킷을 상당히 지루하게 생각하는 것 같았다. 나는 나중에야 내가
목표로 했던 효과가 너무나도 감지하기 힘든 것이어서 아무도 그것을 알아차리지 못했음을 깨달았다. 물론, 디자이너의 관점에서는 이렇게 확연히
드러나지 않도록 하는 것이 *정확히* 원했던 효과다(독자/구매자의 뒤늦은 '아!' 소리가 들린다).

Bento's Sketchbook

How does
The impulse
to draw
something
begin?

John Berger

존 버거, 『벤토의 스케치북』(김현우·진태원 옮김, 열화당, 2012)

존 버거가 내게 준 드로잉들을 살펴보았다. 그리고 그의 표지에 쓸 작품을 찾는 대신, 그가 손으로 끄적여놓은
작은 메모와 사랑에 빠지고 만다. "어떻게 뭔가를 그릴 충동이 시작되는가?"

"이걸 써요." —제임스 로젠퀴스트

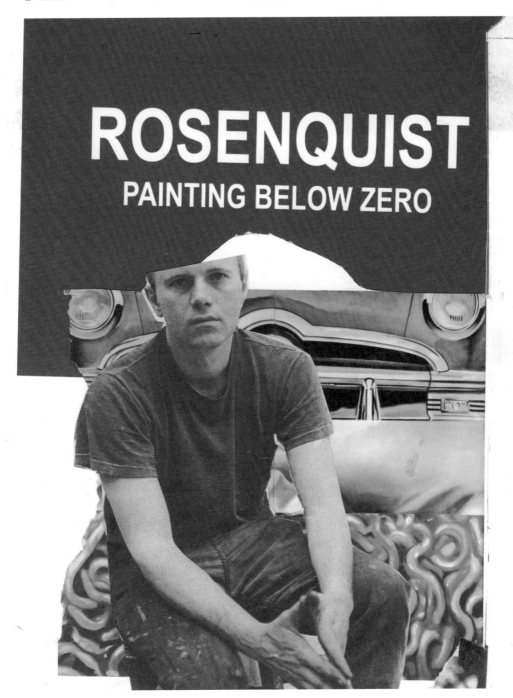

제임스 로젠퀴스트, 『O 이라의 회화』

때로 저자가 내게 표지 작업할 이미지들을 주기도 한다. 때로 그들이 직접 그 이미지를 만들기도 한다.

ANTOINE'S ALPHABET

Watteau and His World

JED PERL

피터 멘델선드는 시각적인 것과 어휘가 뜻밖의 동맹을 맺도록 밀어붙인다.

일단 이런 동맹을 보고 나면 그 동맹은 불가피한 것으로 느껴진다. 그는 시의적절한 것과 시의를 타지 않는 것 사이에서 정확하게 제대로 균형을 잡는다. 그는 역동적인 우리 현대 문화의 모든 감각적 비유, 꾸밈, 장식을 활용하면서도 엄격한 격식을 갖춘 논리를 바탕으로 작업한다. 그는 그래픽아트로 직업을 바꾸기 전 진지하게 피아노를 공부했고, 그 클래식 음악가의 규율과 포기라는 겁 없는 결합을 가져와 멋스럽고 빠하지 않은 디자인을 만들어낸다. 내가 피터 멘델선드의 예술을 오랜 영혼의 예술이라 부르는 것은 굉장한 찬사다. 물론 그는 약간은 힙스터이기도 하다. 어떤 식으로든 그 모든 것이 서로 잘 어우러진다.

표지 디자이너의 작품은 기호와 상징, 암시의 작업이다. 힌트와 단서를 찾고 있는 독자는 만일 그 단서가 수수께끼처럼 어려운 것으로 보이면 좌절하기 쉬울 것이다. 책의 내용은 반드시, 어느 정도라도, 드러나야 한다. 멘델선드는 이를 이해한다. 그는 아이디어가 축소되지 않으면서도 단순화될 수 있다는 것을 지적으로 인식하고 있다. 한나 아렌트가 편집한 발터 베냐민 에세이 컬렉션 『일루미네이션』의 새로운 페이퍼백 에디션을 위해 그는 짙은 오렌지색 바탕에 양각된 하얀 선들이 서로 물리고 포개지며 네트워크가 되는 표지를 만들었다. 이 표지는

한 동네의, 또는 나아가 한 메트로폴리스의 지도가 되며, 도시의 거리를 걸으며 베를린, 파리, 모스크바, 마르세유의 비밀을 발견한 보들레르적 플라뇌르에 대한 베냐민의 강한 애착의 상징이 되기도 한다. 멘델선드의 표지들 가운데 내가 가장 좋아하는 것을 하나 더 언급하겠다. 로베르토 칼라소의 『티에폴로 핑크』다. 18세기 미술의 보물인 트롱프뢰유(눈속임 그림―옮긴이) 천장화들로 유명한 베네치아 화가 티에폴로를 탐구한 책으로, 멘델선드의 디자인은 밝은 로코코 색깔과 넓게 물러난 공간을 깔끔한 현대적 감성으로 조화를 이루게 했다. 관능적 풍경이 격식 차린 인사처럼 다가온다.

그러나 내가 피터 멘델선드가 표지를 디자인한 책들의 독자로서 느꼈던 행복은, 내 책 두 권에 그가 디자인한 표지가 입혀졌을 때 저자로서 느꼈던 행복과는 비교할 것이 못된다. 표지 디자인―나는 이 말을 진작 했어야 한다―은 상당 부분 협업의 예술이라 할 수 있다. 그리고 내가 피터에게서 존경하는 점은 그가 하나의 아이디어에서 출발해 저자의 생각에 형태를 부여하는 방식이다. 18세기 화가 앙투안 바토에 대한 내 연구를 담은 『앙투안의 알파벳』의 표지 디자인을 할 시점이 되었을 때, 피터와 내 편집자 캐럴 제인웨이와의 미팅이 있었다. 나는 앙투안 바토 회화의 흑백 판화와 드로잉 몇 장을 가지고 가 테이블에

펼쳐놓고 피터가 보도록 했다. 우리 세 사람은 책에 대해 잠시
이야기를 나눴다. 그러고 나서 우리는 각자의 길을 갔다. 그리고
불과 며칠 지나지 않아 나는 캐럴의 전화를 받았다. 캐럴은
피터의 첫 번째 표지 시안을 보고 있다며, 거의 완벽하다고
생각한다고 말했다. 그리고 그것은 완벽했다. 밝으면서도
근엄했다. 약간 화려하면서도 약간 신랄했다. 모든 훌륭한 책
재킷이 그렇듯 피터의 『앙투안의 알파벳』 표지가 보여주는
약속과 전망은 저자가 꼭 지킬 수 있기를 바라는 그런 것이다.

TIEPOLO PINK

ROBERTO CALASSO

Author of
*THE MARRIAGE OF
CADMUS AND HARMONY*

티에폴로: 천경화로 유명한 화가……

로베르토 칼라소, 『티에폴로 핑크』

신화와 요정 이야기, 설화로 가득한 책 시리즈에 사진을
사용하는 것처럼 반(反)직관적인 것이 또 있을 수
있겠는가?

『일본의 설화』

『아일랜드 설화』

『노르웨이 신화』

『미국 서부의 전설과 이야기』

『중국 요정 이야기와 판타지』

『인도에서 온 설화』

『빅토리아 시대 요정 이야기』

『노르웨이 설화』

「러시아 요정 이야기」

「아프리카 설화」

「고대 그리스의 신과 영웅」

판테온의 '설화와 요정 이야기' 도서들의 세디자인 포르포럴.

21세기에 신화란
무엇인가?
이 신화들은
어디에 머무는가?
그 신화의
기원은 무엇이
될 것인가? 이
이야기들은 어떤
식으로든 지금
우리 세계와 잘
맞물리는가? 또는
잘 어우러지는가?

「세계인이 좋아하는 설화」

「라틴아메리카 설화」

「미국 인디언 신화와 전설」

「그림 동화 전집」

스튜어트 아이자코프, 『피아노의 역사』(임선근 옮김, 포노, 2015)

나의 메이슨 앤드 햄린 그랜드피아노 실루엣.

IMAGES CAMILLE PAGLIA

12인치짜리 LP를 꽤 많이 디자인했지만 정사각형 책을 디자인하는 기회는 드물다.

이 재킷의 배경 이미지는 1936년 『프라우다』지에 실린 「음악 대신 혼돈」이란 기사다.
뉴욕시립도서관의 슬라브어 열람실에서 찾아낸 것이다.

피터 멘델선드는 탁월한 디자이너다. 멋진 그래픽 감각, 균형과 색깔과 리듬을 볼 줄 아는 눈이 그를 최고의 경지에 올려놓았기 때문이기도 하지만, 또한 그가 책을 읽는 사람이기 때문이고, 지식에 대한 열쇠인 책에 대해 깊은 이해와 날카로운 지적 능력을 갖추었기 때문이다. 피터는 형태를 볼 줄 아는 늘 깨어 있는 눈을 지녔고, 마찬가지로 새로운 아이디어에, 저자의 의도에, 마치 꿈속에서나 일어날 수 있는 방식으로 그렇게, 반응한다. 피터는 내가 건축가 르코르뷔지에에 대해 쓴 책 표지를 디자인했다. 천재성을 보여주는 표지다. 그는 기하학적 구조를 사용해 르코르뷔지에의 머리를 나누었고, 얼굴은 절반보다 약간 더 보이며 나머지는 가려져 있다. 그 디자인은 단번에 이 책의 중심 아이디어를 나타낸다. 내가 텍스트에서 많은 시간을 들여 검토한 중심 아이디어는 르코르뷔지에가 무대에 서고 싶어하면서도, 잘 생긴 용모를 이용하고 외모를 꼼꼼하게 가꾸어 말쑥하고 기품 있는 모습을 보이고 싶어하면서도, 한편으론 그만큼이나 많은 부분을 숨기고 살았다는 것이었다. 내게 그 디자인은 또한 르코르뷔지에 성격의 여러 갈래를 암시하는 것이기도 하다. 그는 (그의 고객, 그가 구세군을 위해 디자인한 기숙사에 머물 노숙자들, 그리고 사회적으로 박탈당한 이들에게) 친절하고 세심한 배려를 보이지만, 동시에 오만하고 고집불통이었다(특히 지불이 늦는 부자 고객이나 그가 위선적이라고 판단하는 누구에게도). 피터의 디자인은 또한 르코르뷔지에 건축의 위풍당당함, 그의 작품에 너무나도 필수적인 생동감 있는 색깔, 질감과 재료, 확장성, 그 모든 것에다 단순함과 선명함까지 표현하고 있다. 내 의도를 그렇게 완벽하게 반영한 표지를 입고 있는 책을 보았을 때 내가 얼마나 행복해했을지 상상이 갈 것이다.

최근, 피터는 내 책 『바우하우스 그룹』을 위해 두 가지 표지를 디자인했다. 하나는 하드커버용이고 하나는 페이퍼백용이었다. 다시 한 번 그는 대단히 성공적인 작품을 만들어냈다. 책의 목적은 바우하우스가 많은 사람들이 잘못 알고 있는 그런 메마른

기계 같은 디자인 학교가 아니라, 창의력과 진취성, 능력의 온상으로, 그 모든 것이 인간이라는 존재로서 경험하는 것과 사랑에 빠진 사람들 집단에 의해 생명력을 얻은 곳임을 보여주는 것이었다. 여기에 피터는 칸딘스키, 클레, 그리고 그 학교에서 창작활동을 한 요제프 알베르스와 안니 알베르스 같은 화가와 텍스타일 예술가 들의 열정을 역동적인 구성으로 탄생시켰다. 그는 웃고 있는, 활기찬 바우하우스 사람들의 사진을 넣었는데, 그들의 미소 짓는 얼굴들을 기운이 솟구치는 것처럼 수직으로 배치하고, 옆에 학교의 데사우 본부 건물 사진을 90도로 돌려놓음으로써—바우하우스 예술가들이 시도했을 법한 바로 그런 구성—유머와 에너지를 연상시키며 이곳이 무척이나 많은 일들이 일어나고 있는 곳이라는 이미지를 전달했다.

보기에 긍정적이고 기운을 북돋는, 이런 디자인이 바로 예술 작품이며, 동시에 작가의 진정한 목표를 압축하여 보여주는 것이다.
나는 이런 디자인이야말로 보기 드문 성취이자 완전한 승리라고 생각한다.

nicholas
fox
weber

the
bauhaus
group

six masters
of modernism

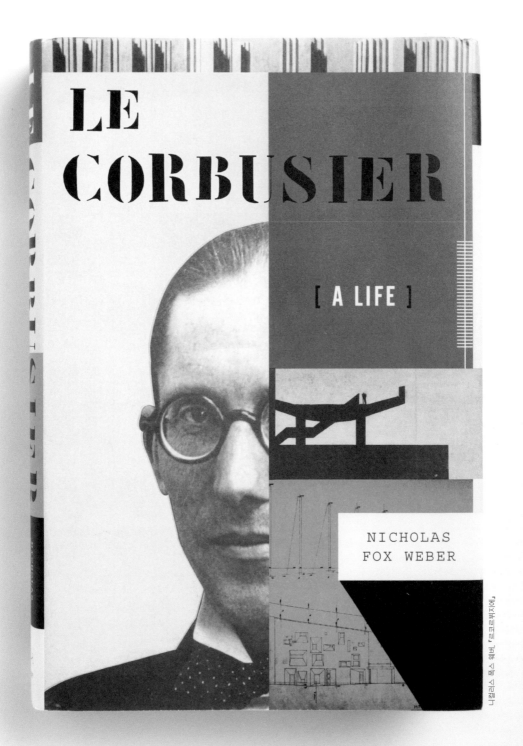

IF THERE IS SOMETHING TO DESIRE, / THERE WILL BE SOMETHING TO REGRET. / IF THERE IS SOMETHING TO REGRET, / THERE WILL BE SOMETHING TO RECALL. / IF THERE IS SOMETHING TO RECALL, / THERE WAS NOTHING TO REGRET. / IF THERE WAS NOTHING TO REGRET, / THERE WAS NOTHING TO DESIRE.

배수아 옮김, '어쩌면 열망하는 뭔가가 있다면,'

앞표지에 시 한 편을 다 싣지 못할 건 뭔가?

바쇼, 『아홉 개의 달이 나를 아홉 번 깨운다—바쇼 하이쿠 선집』.

때론,
뭘 해도
안 된다……

결국, 이 타이틀은 다른 사람들이
디자인을 맡았다. 나는 내가 표지를
제대로 하지 못할 때면 늘 깊은 상처를
입은 것처럼 느끼지만, 모든 것(혹은
4분의 3조차도)을 다 해낼 수 없다는
것을 기억하는 일은 분명 좋은 일이다.
언젠가 나는 제프 다이어의 책 표지를
성공적으로 디자인하고 싶다.

Matthew Guerrieri

The first four notes

Beethoven's fifth
and the human
imagination

매슈 게리에리, 『처음 네 개의 음』

"당연, 당연, 당연, 당…… 연……"

건물로 표현.

Poems

THE
VILLAGE
UNDER
THE SEA

MARK HADDON

Bestselling Author of

THE CURIOUS INCIDENT
OF THE DOG IN THE NIGHT-TIME

바다 밑 마을, 마크 해돈

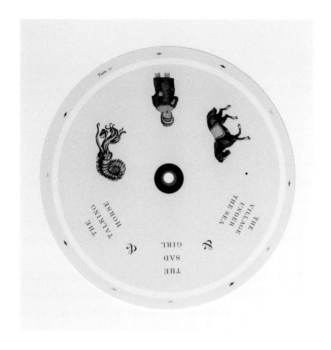

내가 디자인한 것 중 움직이는 부분이 있는 디자인으로는 이 재킷 또는 표지가 유일하다.

Process

과정

266.

-You're right, that's enough of this, he said to her.
Are you hungry?

~Yes.

After a while he said,

-Driver, get off at Ninety-sixth Street, will you?
Go over to Second Avenue. We'll go to a place I know, he
said to her.

They finally stopped at Elio's. He managed to pay
the cab driver, counting the money out twice. Inside there
was a crowd. The bartender said hello. The tables in front
that were the best were all filled. An editor he knew saw
him and wanted to talk. The owner told them they would have
to wait fifteen or twenty minutes for a table. He said
they would eat at the bar. This is Anet Vassilaros, he said.

[handwritten annotation: who he knew very well]

The bar was equally busy. The bartender ~Alberto~ he
knew him, spread a large white napkin on the bar in front of
each of them and put down knives and forks and a folded nap-
kin.

-Something to drink? he asked.

~Anet, do you want anything? No, he decided. I don't
think so.

He ordered a glass of red wine, however, and she drank
some of it. Conversations were going on all around them.
The backs of people. He was nothing like her father, she was
thinking, he was in a different world. They sat side by side.
People were edging past. The bartender was taking orders
for drinks from the waiters, making them, and ringing up
checks. He came towards *them* holding two dishes of food. The
owner came while they were eating and apologized for not having
been able to seat them.

-No, this was better, Bowman said. Did I introduce you?

~Yes. Anet.

The editor stopped by them on his way out. Bowman didn't
bother to introduce him.

-You haven't introduced us, the editor said.

~I thought you knew one another, Bowman said.

all that is

resignation

completion

fully - full-ness (making due w/ little?)

everything . what's left?

Romance/Eroticism

Retrospective - memory w/ period
 mood.

Summing up Nostalgia —

All - amount feeling art. contains dream
 better?
 or lost? loss

 last book?

Salter - succession of moods.
 cadence.

heightened sense of the commonplace

 Quotidien.

all life? important book

Salter → typographical brand

3. 포괄적 결정하기

I. 제작/의뢰

II. 미디어

사진
일러스트레이션
콜라주
연필
펜
물감
벡터
기타 등등.

III. 타이포그래피

캘리그래피
세리프 타이포그래피
산세리프 타이포그래피
기타 등등.

IV. 팔레트

V. 카테고리

추상
미메틱(모사)
레퍼런스
독자적
모든 종류
기타 등등.

VI. 독자

매스마켓
트레이드마켓
기타 등등.

VII. 전체적 효과

기타 등등.

4. 주제 선택

픽션 작품의 재킷 디자인을 시작할 때 우리 디자이너들은 인식을 하든 안 하든 한정된 카테고리에서 주제를 고른다. 디자이너로서 우리가 하는 선택은 한정되어 있지 않지만, 우리가 픽션에서 아이디어를 뽑아낼 때 우리의 선택 대부분을 규정하는 카테고리는 표면적으로는 상당히 쉽게 목록화 할 수 있다. (이렇게 만든 목록은 의도적으로 단순화한 것으로 보일 것이다. 구성요소는 더 이상 줄일 수 없을 만큼 단순화되어야 하고, 따라서 정교하지 못함은 사실 의도된 것이다. 나는 또한 진정한 기본 구성요소란 어떤 디자인에서든 *활자*와 *이미지*이며, 어떤 이차원 정지 이미지에서 더 이상 줄일 수 없는 진정한 구성요소는 *형태*와 *색깔*이라는 것을 언급해야겠다.)

어쨌든, 여기 픽션 재킷을 위한 주제의 폭넓은 카테고리들이 있다.

1. '인물'

인물을 표지에 넣는다. 종종 성공적인 디자인 전략이지만 또한 까다롭기도 하다. 우리 디자이너들이 독자에게서 상상이라는 만족감을 주는 활동을 빼앗고 싶지는 않기 때문이다. 복잡한 이야기 전체보다는 늘 인물의 한 부분을 보여주어야 한다. 신체 일부분, 손, 발, 머리카락, 귀 등등을 보여주는 것이 얼굴 정면 전체를 드러내는 것보다 일반적이며 또 그래야 한다. 우리 작업의 많은 부분은 숨기고, 가리고, 얼굴을 가로막는 일이다.

2. '사물'

*물건*을 표지에 넣는다. 그 물건은 전체로서의 책을 예시하거나, 내러티브를 펼치는 데 결정적인 것이어야 한다(그리고 둘 다면 더욱 좋을 것이다). 항상 주목하게 만들고 눈을 뗄 수 없는, 때로는 장소, 분위기, 인물 등을 밝히는 데 도움이 되는 것. 사물은 은유적 잠재성으로 포화되어 있다.

3. '사건'

한 사건의 흔적을 재현하거나 기록해 표지에 넣는다. 픽션이 역사물이라면 특히 유용하다. 픽션 외적인 참고자료가 이미 풍부하게 존재하기 때문이다(『전쟁과 평화』 재킷을 장식할 그 많은 나폴레옹 전쟁 그림들을 생각해보라). '사건'은 픽션의 전개 중 발생하는(혹은 암시되는) 어떤 이야기라도 될 수 있고, 특히 여운을 느끼게 하는 것을 표현할 수 있다(『태양은 다시 떠오른다』 중의 투우 같은 것).

4. '장소'

장소(또는 그 장소에 토착적이거나 그곳을 암시하는 어떤 것)를 표지에 넣는다. 이 카테고리를 효율적으로 사용하는 것이 픽션 재킷을 구성할 때 아주 보편적인 방법이다. 소설은 '장소의 느낌'을 제공해야 한다는 이야기를 내가 얼마나 많은 편집자들, 출판사 경영진들, 저자들에게서 들었는지 모른다. 주의. 종종 이 '장소'라는 카테고리는 또한 '시간' 카테고리는 물론 '주제' 카테고리를 표현하기도 하며, 명백히 이들 카테고리는 무수히 많은 방식으로 서로 맞물린다……

5. 시간

내러티브의 시간을 표지에 넣는다. 대개는 카테고리 1~4의 보조적인 혜택으로 제공되며, 종종 동시에 여러 개 카테고리와 결합한다. 시간(그리고 장소)을 보여줄 때도 비교적 추상적 표현을 사용한다. 예를 들자면, 빈 공방Wiener Werkstette의 패턴을 넣은 재킷을 상상해보라. 예리한 관찰자라면 이 패턴을 알아볼 것이고, 책 속의 이야기가 20세기 초반 언제쯤 일어난 일이며 중앙유럽을 배경으로 했다는 것을 알아차릴 것이다.

6. 텍스트 샘플

표지에 어느 텍스트 한 줄에 딱 들어맞는 이미지를 넣는다(이 텍스트 한 줄이 그 책의 제목일 경우가 자주 있다). 텍스트 한 부분을 발췌하고 그것을 표현한 디자인 재킷도 자주 볼 수 있다. 디자이너가 받은 타이틀이 『바람과 함께 사라지다』라면, 바람이나 바람이 부는 모습을 연상시키는 것을 재킷 디자인 주제로 삼지 말아야 할 이유가 없다고 본다(우리 디자이너들이 재킷의 제목을 앵무새처럼 그대로 묘사하거나 반복하는 것을 싫어하긴 하지만).

내가 지금 막 언급한 것처럼, 제목은 자주 재킷 디자이너가 영감을 얻는 원천이 된다. 제목이 앞의 여러 카테고리들을 알려주고, 종종 그 자체가 작가의 중심 주제를 보여주는 거울이 되기 때문이다. 즉, 이 두 가지 출판 도구(제목 결정과 재킷 디자인)는 유사한 일을 하는데, 내러티브를 대신한다는 점과 책을 판매하는 역할을 한다는 점에서도 그렇다.

그리고 보니 픽션 제목도 그 자체로 위에 모아둔 카테고리 중 하나가 될 수 있을 것 같다.

인물: 『안나 카레니나』, 『트리스트럼 섄디』, 『길가메시』, 『롤리타』,
사물: 『몰타의 매』, 『주홍 글자』, 『황금 술잔』, 『오버코트』
사건: 『소피의 선택』, 『폭풍』, 『제49호 품목의 경매』,
장소: 『달의 궁전』, 『하워즈 엔드』, 『베를린 스토리』, 『런던 필즈』,
시간: 『1984』, 『퍼레이즈 엔드』, 『8월의 빛』, 『스프링 어웨이크닝』,
텍스트 샘플: 『호밀밭의 파수꾼』, 『한 줌의 먼지』, 『메뚜기의 날』, 『그녀가 창녀라서 안 됐군』, 『지나간 것들의 추억』
(영어뿐이긴 하지만)

7. '느낌 또는 분위기'

표지에 내레이션의 분위기 또는 전반적인 감성을 표현하는 이미지를 넣는다. 때로 재킷은 재킷의 분위기, 바로 그것일 때도 있다.

8. '모든 것 이야기하기'

표지에 가능한 한 많은 명백한 줄거리 요소들을 넣는다. 다른 카테고리들과는 달리 사실 이 '모든 것 이야기하기'는 자료의 카테고리가 아니라, 가능한 많은 다른 자료 카테고리들로 구성된 것임을, 따라서 자료라기보다는 방법론임을 깨닫는다(극히 잘못 조언된 방법론).

'모든 것 이야기하기'는, 명백히 대부분의 장르 픽션(로맨스, 범죄 등) 재킷의 존재 이유이며, 그림으로 표현하는 배경 문법이다. 그런데 이 방법은 또한 매일 수많은 문학 픽션 재킷 제작에서도 활용되고 있다. 이 카테고리, 내가 '모든 것 이야기하기'라고 부르는, 줄거리 요점들을 몽땅 쑤셔 넣은 주머니인 이 카테고리는 기실, 재킷의 주된 임무는 재킷을 보는 사람에게 최대한 줄거리를 많이

이야기하는 것이며 인물과 배경을 통해 책의 장르를 알리는 일이 무엇보다 중요하다고 믿었던 출판계 사람들에게는 유효성이 증명된 것으로 간주되어 선호되었던 카테고리다. 이 '모든 것 이야기하기'는 재킷 디자인에서 (중심 내러티브 안의 인물, 물체 등에 연관시킨) 디에게시스 내러티브 형식의 전형적인 예다. 여기에는 의견의 개입도 없고, 꿰뚫어봐야 할 베일도 없다.

저자의 결과물의 한 부분만이 여기에 말해지는데, 평범하기 그지없는 것, 즉, 이야기가 전개되며 '무슨 일이 일어나는가' 하는 것이다.

그것은, '모든 것 이야기하기'가 위의 여러 카테고리들을 단순히 혼합한 것이 아니라는 뜻이다. 거의 모든 픽션 책 재킷은 위 카테고리들의 혼합이다. 오히려 '모든 것 이야기하기'는 다른 모든 표현 형식들을 밀어내고 우리에게 줄거리의 구체적 사항에 불과한 것만을 남긴다.

나는 이런 종류의 재킷을 몹시 싫어한다.

9. '논지'

책의 커다란 주제 아이디어를 표현해서 표지에 넣는다. 이 카테고리는 바로 위 카테고리의 반대쪽에 위치한다.

책을 읽을 때 나는 무의식적으로, 그러면서도 공격적으로 *의미*를 찾는다. 결과적으로 내 디자인에는 약간의 설명과 해설이 포함되는 경향이 있다. 나는 표지를 디자인 할 때 나의 텍스트 해석 경향을 제어하는 일이 거의 불가능하다고 느낀다.

그것을 훈련, 버릇, 혹은 기본적 본능이라

불러도 좋다.

이 카테고리는 표면적으로는 '날것인 자료' 분류로는 보이지 않을지 모르나, 그럼에도 많은 것을 아우르는 중요한 고려 사항으로서 다른 카테고리들이 다루어지는 방식에 색채를 입힌다. 그리고 물론, *테마*를 다루는 재킷은 이 위의 카테고리들을 이용함으로써 만들어질 수 있다. 그럼에도……

10. '평행'

……만일 디자이너가 이야기의 구체적 요소라는 영역을 벗어나고 싶다면, 테마는 추상, 전체 활자 사용 방식, 혹은 심지어 그 줄거리와는 생경한 시각적 주제 사용을 통해 표현할 수 있다. (이 상황은 텍스트 번역가가 도착어에서 유사한 예를 찾을 수 없는 문장을 작업할 때와 비슷한 경우다. 이런 경우엔 평행하는 것을 찾아내야 한다.) 여기서 중요한 것은 작가의 프로젝트가 (그 작품에 대한 작가의 읽기가) 어떤 식으로든 표현되어야 한다는 점이다.

이런 재킷은, 상상이 되겠지만, 성공적인 결과물을 만들기가 매우 어렵다. 기표(시그니피앙, 재킷)는 기의(시그니피에, 내러티브)와 실제로 닮지 않았다. 그것에 이르는 길을 알려주기는 하겠지만 시각적으로 재현하지는 않기 때문이다. 잘되었을 때는 작가의 투명하고 선명한 세계를 해치지 않는, 최선의 재킷이 되는 것이다.

우리가 볼 수 있듯이, 내가 지금 막 정의한 이런 카테고리들 모두는 깔끔하게 두 가지 분류로 정리될 것 같다.

1. 내러티브 요소(인물, 물체, 사건, 장소, 시간, 텍스트)
2. 메타-내러티브 요소(테마, 분위기……)

우리는 이제 논리적 결론에 이를지도 모른다. 즉, 재킷은 문자 그대로의 재현이거나 아니면 은유적이다. 또는 내러티브적이지 않으면 테마적이다.

그리고 그런 결론을 내린다면 우리는 틀린 것이다. 이 두 가지 분류는 동시에 이루어지고 서로 상호작용한다. 즉, 재킷 형상화는 기호적으로 이중 임무 같은 것을 수행할 수 있다는 뜻이다. (실제로 모든 형상화는 의도적이든 아니든 기호적 이중 임무를 수행한다.) 좋은 픽션 재킷은, 내 생각에는, 형상화를 통해 재킷을 보는 이에게 정보를 전달하는 것인데, 그 형상화는 대부분의 경우 줄거리의 구체적 요소들에 연결될 수밖에 없지만, 바라건대, 동시에, 메타-내러티브 요소들도 나타내는 것이어야 할 것이다. 다시 말하면, 줄거리에 내재된 디테일 하나를 선택해 '더 큰 것들'을 지시할 수 있도록 활용해야 한다는 것이다. 지금 막 서술한 이 테크닉은 의미작용(시그니케이션)에 관한 한 가지 작은 사실, 즉, 어떤 기의(시그니피에, 상징, 단어, 이미지 등)는 동시에 두 가지 채널의 의미, 즉 겉의미(디노테이션, 외연)와 속의미(코노테이션, 내포)를 표현한다는 사실을 이용한 것이다. 이 두 채널은 문자 그대로의 것과 비유적인 것에 각기 대응한다.

책 재킷의 디자인 *과정*은, 이 일을 하는 누구라도 말할 수 있듯이, 과학적인 것과는 거리가 멀다. 어떤 디자이너도 '오늘 나는 사물을 표지 위에 얹을 것이다'라고 생각하지 않는다. 오히려 우리의 선택은 우리의 텍스트 읽기에서 유기적으로 모습을 드러낸다(또 그래야 한다). 텍스트는 우리의 모든 아이디어가 흘러나오는 원천이다.

우리가 하는 작업에서 가장 우선되는 것은 *읽기* 작업이란 말을 하려는 것이다.

내가 앞서 언급했던 것처럼, 우리 디자이너들 —우리가 앵무새처럼 똑같이 옮기는 사람, 더 심한 경우인 장식가가 아닌, 해석을 하는 사람으로 간주되려면—은 의미작용의 겉의미와 속의미라는 두 단계를 모두 활용해야 할 것이다. 그때 지향해야 할 것. 1. 내러티브의 시각적 표현. 2. 속의미가 얼마나 작가의 근본적인 프로젝트를 표현하거나 반영하는가에 따라 필요한 요소들을 세심하게 선택하기.

재킷 또는 표지는 편집자의 (그리고 대상 독자층의) 시각, 관점에서 검토될 것이다. 메시지가 설득력이 있는가? 명확하게 소통하고 있는가? 한 가지를 얘기하는가, 혹은 많은 것을 얘기하는가? 실제로 분명한 논지가 제시되어 있는가? 많은 픽션 도서 재킷이 자세히 살펴보면 은유적으로 모호하고 무계획적이다. 그런데 그 재킷들이 빈번히 구체적으로 의미 있는 것처럼 보이는 것(그렇게 보이기만 할 뿐이다)은 표현 수단의 트릭이라고 나는 생각한다. 3,200여 년의 세월 동안 쌓인 상징의 미덕 때문일 수도 있고, 수사학적 규범으로 이끄는 무의미한 몸짓의 지속적인 반복과 증대 때문일 수도 있고, 독자 대중이 다양한 해석 방법들에 널리 친숙해졌기 때문일 수도 있고, 텍스트는 진실로 '열려 있다'는 이미 다소 구식이 된 오해와 그에 수반하는 무엇이든 무엇을 의미할 수 있다는 착각 때문일 수도 있다. 아니면, 단순히 앞서 묘사한 속의미층의 구조적 확장 가능성, 거의 어떤 이미지라도 일반적으로 의미 있게 보일 수 있을 뿐 아니라, 손에 든 어떤 텍스트와도 밀접한 관련이 있는 것으로 보일 수 있다는 것 때문일 수도 있다. 하지만 동시에 *구체*적으로 의미 있는 단계에는 이르지 못한다. 대부분의 책 재킷은 우연히 적절하게 된 것이고, 면밀히 검토해보면, 텍스트를 분석하는 일에 대한 책임을 유기한 것으로 보인다. 디자이너의

무심함 때문이었든, 디자이너의 모호하고 암호 같은, 혹은 보편적 상징주의의 사용 때문이었든, 이들 책 표지들은 일관된 논지를 나타내는 데 실패한다. 기이하게도 그 표지들이, 얼핏 보면 그렇게 하고 있는 것으로 보일지도 모르겠지만, 분명, 내가 앞서 열심히 목록을 만들어 놓은 모든 다른 카테고리(인물, 장소, 물체 등등)를 나타낸 이미지들이 모호한 의미를 품고 있기는 하다. 그래서 이렇게 넘쳐나는 카테고리들에서 선택하는 디자이너들이 사실 커다란 테마 아이디어를 머릿속에 가지고 있는 것처럼 보이지만, 실제로는 그렇지 못한 경우가 많다. 디자이너가 자신의 일을 제대로 했다면, 선택한 그래픽에 의해 제시된 의미들 중 가장 두드러지는 것이 작가의 포괄적 메시지를 표현한 것이라고, 혹은 반향한 것이라 생각할지도 모르겠다. 그러나 이런 경우는 생각처럼 그렇게 자주 일어나지 않는다. 많은 경우, 표지에 보이는 창문 하나, 나무 한 그루, 머리카락 한 타래, 혹은 새 한 마리가 전혀 다른 많은 것들을 의미할 수 있고, 의미하는 것처럼 보인다. 그 창문, 나무, 머리카락, 새가 딱히 아무것도 의미하지 않더라도 말이다. 그렇게 지시된 의미가 텅 비어 있을 때에도 우리 재킷의 암호들은 의미를 띠게 되고 책의 구매자, 독자, 표지를 보는 이들은 그에 따라 의미를 부여한다. 그렇게 의미를 띠게 되어 정말 감사하다. 그렇지 않으면, 모호한 생각의 외침 속에서 책 표지 디자인은 실제보다 훨씬 어려운 일이 될 것이다.

좋은 재킷을 만들기 위해, 우리에게 맡겨진 이 낯선 종류의 역逆 에크프라시스(예술품의 묘사―옮긴이)를 잘 수행하기 위해, 우리는 구체화하기 힘든 것을 견고하게 만드는 방법들을 찾아야 한다. 텍스트를 잘, 깊이 읽는 일이야말로 가능한 가장 덜 해가 되는 방식으로 이 일을 완수할 실마리를 찾아내는 길이다.

5. 스케치

6. 디자인

All That Is

James Salter

All That Is

A NOVEL

James Salter

Knopf

AUTHOR OF *A SPORT AND A PASTIME*

All That Is

James Salter

Knopf

All

That Is

A NOVEL

James

Salter

novel

*To Peter
with thanks*

ames

James Salter

alter

Anatomy of a Cover

표지의 해부

좋은 책을 위해 표지를 디자인할 때면 나는 내가 하는 모든 선택이 약화 또는 왜곡인 것처럼 느껴진다……

색깔의 선택 하나하나가, 모든 타이포그래피 결정이, 공간의 나눔과 그림의 접목 하나하나가, 그런 스텝 하나하나가 책의 구체화로, 따라서 그에 따른 책의 궁핍화로 다가갔다. 나의 작업은 텍스트를, 육체성을 벗어나서도 완벽한 저자의 작품을 형편없는 구체성으로 끌고 가는 일이다. 그 점에서는 내가 아무리 내 일을 잘 해도—커버가 아무리 예뻐도—나는 상실감을 느낀다.

내가 훌리오 코르타사르의 재즈 같은, 우울한 메타픽션 걸작 『사방치기놀이』(작품이 나온 지 막 50년이 되었다) 표지를 디자인한다면 어떤 결과물에도 만족하지 못할 것이라고 늘 생각했었다. 어떤 식으로든 뭔가 부족하다고 판단할 것이라고. 가장 애정을 가진 텍스트들이 가장 디자인하기 어려운 텍스트들이고, 나는 열여섯 살 때 『사방치기놀이』를 읽은 후 줄곧 이 책을 사랑해왔다. 나는 이런저런 『사방치기놀이』 표지 디자인을 몇 주에 걸쳐 작업했다. 몇 년을 작업했을 수도 있다. 나는 여전히, 이따금씩, 내가 그만두었던 지점에서 다시 시작해서 『사방치기놀이』 디자인을 계속하고 싶다는 충동을 느끼곤 한다.

이 책도 그렇거니와, 그런 책들이 있다. 이론적으로는 그냥 그 책을 위한 표지들을 연이어 떠올릴 수 있다. 모두 무형無形이고 인쇄기와는 아직 상관이 없는, 아름다운 추상이며, 접근선처럼 조금씩, 아주 조금씩 텍스트 자체에, 책의 본질에 다가가는 그런 표지들을. 그래서 마침내 표지가 텍스트가 되고, 표지와 텍스트, 텍스트와 표지가 하나가 되어 구분이 안 되는 그런 표지들을 말이다. 마치 파리 식물원에서 아홀로틀(도롱뇽의 일종. 훌리오 코르타사르의 단편 제목_옮긴이)을 너무나도 오랫동안 뚫어지게 바라보고 있은 나머지 결국 발에 물갈퀴가 생긴 채 유리 반대편에 있는 자신을 발견하는 남자처럼.

그러나 (바깥세상에서는) 어느 시점에 이르면 머릿속에서만 그리는 일을 멈추어야 한다는 것을 알게 된다. 즉, 뭔가가

때로 *만들어져야* 한다는 말이다. 최소한 출간 날짜가 다가오면 반드시 표지를 제작해야 하는 것이다. 어쩌면 *바로 그 표지*는 아니겠지만, 하나의 표지를.

나는, 그럼에도, 『사방치기놀이』 표지 만드는 일을 그만둘 것 같지 않다. 코르타사르가 썼듯이, "나는 끊임없이 찾는 일이 나의 상징임을, 밤에 머릿속을 비우고 밖으로 나가는 사람들의 표상임을, 나침판 파괴자의 원동력임을 깨달았다." 이 책의 상징 또한 '끊임없이 찾는 일'일지도 모른다, 그리고 이 책, 이 소설이 어쩌면 표지의 파괴자일지도 모른다. (나는 이 책을 위해 부서진 나침판이라도 시도했어야 했는지 모른다.) 그러나 내가 만든 표지들, 어쨌든 지금은, 그것들로 마음의 평화를 찾기를. 그리고 어쩌면 우리 『사방치기놀이』를 사랑하는 사람들은 우리의 마테차 호리병에서 먼지를 털어내고 어느 바이올렛 빛 저녁에 모여 앉아 『사방치기놀이』 표지가 어떤 것이어야 했는지, 언젠가 어떤 것이 그 표지가 될 수 있을지 이야기할지도 모른다. 그리고 우리는 잠시 스치고 지나갈 표지들로 가득한 플라스틱 세계를 상상할 것이다, "경이로운 우연, 탄력 있는 하늘, 갑자기 사라지거나, 그 자리에 붙박여 있거나 모양을 바꾸는 태양 등으로 가득 찬" 그런 세계를. 또는 어쩌면 우리는 모든 표지들, 가능한 표지들을 인도 위에 펼쳐놓고, 자갈을 던지며 어느 것 위에, 그 무한함 중 어느 것에 자갈이 내려앉을지 볼지도 모른다.

뒤의 표지들은 장황한 아이디어들, 『사방치기놀이』와 『블로우 업Blow Up』의 최종 표지와 시안들이다. 바로 자갈이 내려앉지 않은 아이디어들인 것이다.

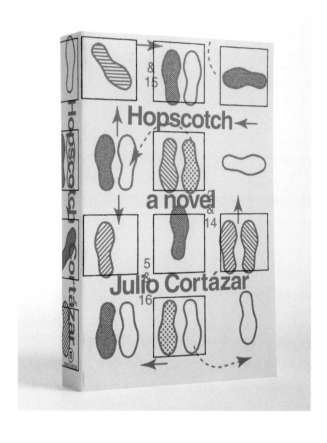

최종본으로 판테온의 『사방치기놀이』가
서점에 나올 때 입을 표지다. '라율라'
사방치기 판 위에 탱고 스텝들이 겹치도록
표현한 것이다. 사방치기놀이를 시각적 도구로
이용하는 것이 늘 가장 적절한 (그리고 가장 명백한)
표지 해법으로 느껴졌다. (소설 『사방치기놀이』는
다른 책들처럼 앞에서부터 뒤로 읽을 수도
있지만, 사방치기 하듯 저자의 지시에
따라 각 장을 옮겨 다니며 읽을 수도 있다.)

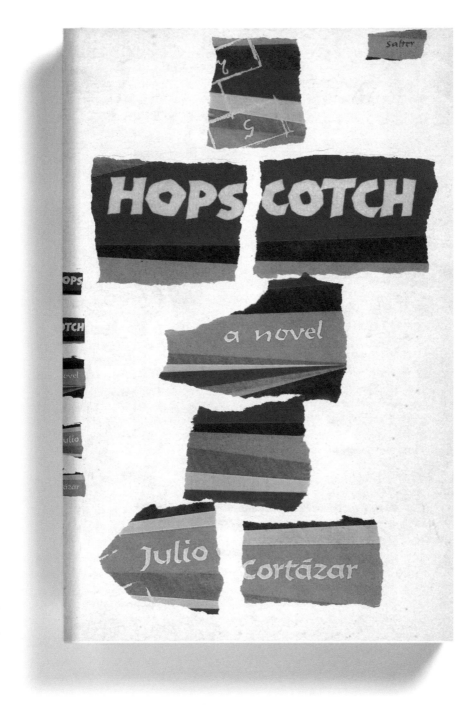

기존 자료의 혼합을 통한 표지(코르타사르의 소설 속에서 베르트 트레파트가 '들리브와 생상스를 종합'한 것처럼).
이 콜라주의 찢어진 부분은 조지 솔터의 미국 초판 디자인에서 가져온 것이다.

때때로 나는 어떤 특정 화가에게서 영감을 얻기도 한다. 그 예술가의 스타일이 그 책의 내러티브에 이야기를 하는 듯할 때가 있다.

이 경우, 호안 미로의 재즈 같은 느낌을 따라가는 것이 적절해 보였다.

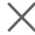

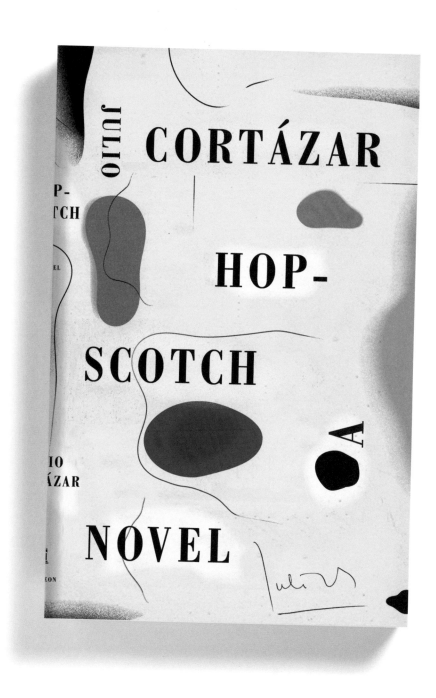

이 표지는, 많은 면에서, 지난 것보다 더 모험적인 시각적 처리를 한 것이다. 내가 좋아하는 표지이기도 하다.
하지만 최종적으로 나는 이 일을 관장하는 위원회(편집, 영업, 마케팅)에서 이 시안을 절대 승인하지 않을 거라 판단했다.
'제목이 읽기 어렵다'고 불평할 것이다. ('이 책은 읽기 어려운 책이야.' 나는 속으로 반박한다. '그게 주요 장점 중 하나고.')

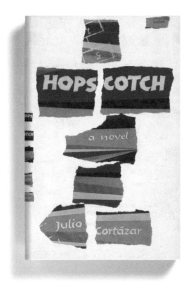

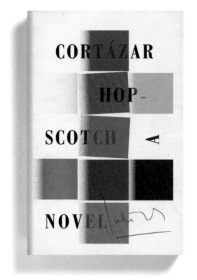

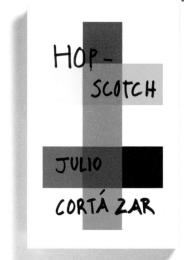

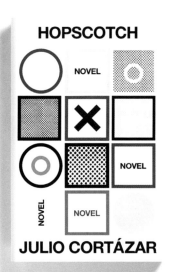

표지에 대한 개괄적 아이디어는 다양한 변형들을 이끌어낸다.
나는 늘 다양한 매체(콜라주, 일러스트레이션, 사진)와 과다한 타이포그래프 연출을 이용해 전반적인 콘셉트를 시도해본다.
이 모든 디테일들이 재킷의 느낌을 결정하는 데 도움이 된다.

모든 소설은 그 창작자의 암호화된 초상화가 아닌가?

HOPSCOTCH
HOPSCOTCH
HOPSCOTCH
HOPSCOTCH
Hopsco
A NOVEL
CORTÁZAR

잠시 브라사이의 파리 그라피티 사진들 중 하나를
사용해볼까 생각했었지만, 집의 서가에서 자크
프레베르의 르 리브르 포슈 판본들 중
네 권이 표지에 그 사진들을 사용했음을, 더 나은
효과를 내었음을 발견했다. 누군가 항상 앞서 가기
마련이다……

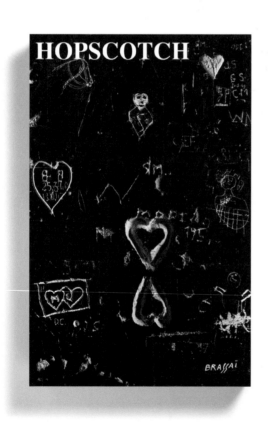

오른쪽: 『사방치기놀이』는 뛰어난 내러티브 실험이지만 동시에 궁극적으로는
러브스토리다. 그래서 여기에, 나는 상상할 수 있는 가장 빤한 것을 시도해보았다.
즉, 하트와 화살이다. 그런 다음 나는 저자의 뒤죽박죽 스토리텔링 스타일을 반영한
방식으로 클리셰를 뒤집는 작업에 착수했다. (여기서 쓴 스타일상의 영감은,
적절하게도, 1960년대의 라틴아메리카 책 표지에서 가져왔다.)

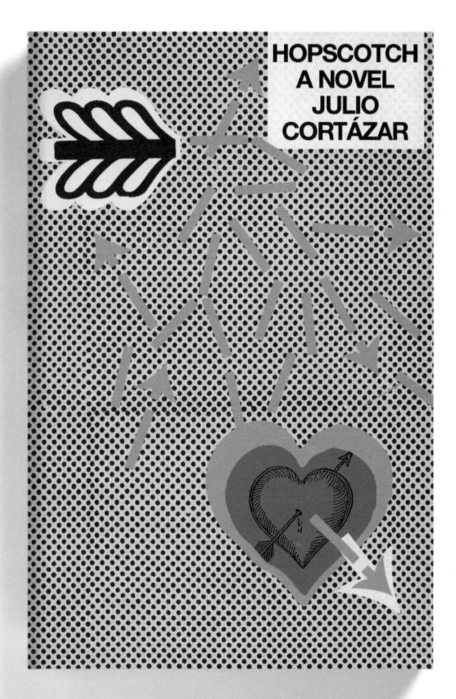

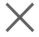

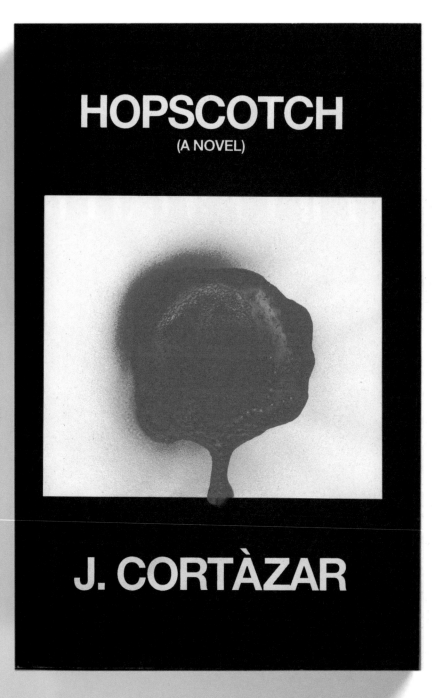

왼쪽: 나는 잠시 텅 빈 하얀 네모가 있는 표지를 상상했었다.
독자에게 자신만의, 『사방치기놀이』 맞춤 표지를 디자인
해보라고 격려하는 것이 그 아이디어였다. 그림을 그리라.
당신의 이름으로 서명을 하라. 스프레이 페인트를
뿌려보라(내가 여기서 한 것처럼). 혹은 빈 공간으로
남겨두라…….

그러다 나는 내가 월급을 받는 것이 표지를 만들기 때문이란
걸 깨달았다. 이 표지는 불필요한 기권처럼 느껴졌다.

그렇지만 이 표지가 여전히 예쁘긴 하다.

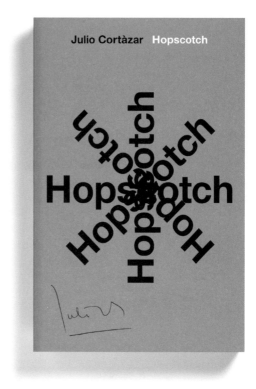

이 표지를 보는 사람이 제목을 해독해내기가 얼마나 어렵겠는가?

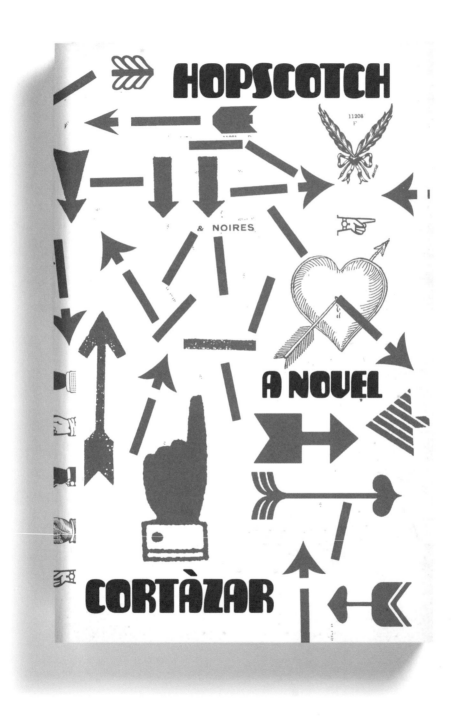

나는 늘 내가 찾을 수 있는 가장 유행과 거리가 먼 서체를 찾아본다.
이 서체도 멋진 결과를 가져왔다.

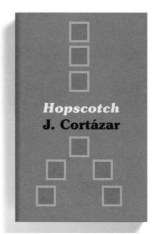
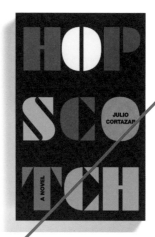

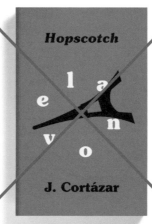
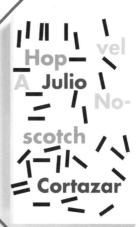

(이 시점에서는 승인을 받을 만한 것이 아무것도 없었다.)

Julio Cortàzar Blow-up & Other Stories

이 두 표지도 괜찮았을 수 있다. 이 표지들이 최종 표지로 결정되었어도 나는 후회하지 않았을 것이다.
하지만 그때 나는 여전히 더 시도하고 생각해볼 시간이 있었다. 그래서 나는 계속 더 만들었다.

SCOTCHHOP
COTSHOPHC
HOPSCOTCH
POHSCTOHC
SCOHOPTCH
PSOHTOCHC
THOSHPCCO
J.CORTÁZAR
OOPSTHHCC

나는 이 두 표지를 디자인한 후에도 거의 50개를 만들었다.
내가 언급했듯이, 그 과정의 끝은, 늘 그렇듯, 자의적이었다.

Stumbling on HAPPINESS

DANIEL GILBERT

KNOPF

Life Delüxe Lapidus

Pantheon

LEE VANCE RESTITUTION

KNOPF

PICTURES AT AN EXHIBITION
SARA HOUGHTELING

Knopf

Q & A
질의응답

표지 디자이너라는 당신의 직업을 묘사한다면?

나는 돈을 받으며 훌륭한 책들을 읽고 그 책들을 해석한다. 나는 세상에서 가장 근사한 직업을 가졌다.

책과 저자, 그리고/또는 출판사에 특별한 책임감을 느끼는가?

북디자이너와 아트 디렉터라는 내 직업은 내가 책이 잘 팔릴 수 있도록 돕는다는 전제를 기초로 한다. 그렇게 될 수 있도록 책에 적절한 재킷을 만들어 시장에서 성공적으로 자리 잡게 하면 출판사에 대한 내 책임은 다하는 것이다.

저자와 책에 대한 나의 책임을 말하자면…… 내가 돈을 받고 하는 일이 텍스트를 표현하는 일은 아니지만(적어도 명백히 그런 것은 아니지만), 나는 그것을 도덕적으로는 반드시 해야 할 일이라고 생각한다. 시각적으로 텍스트의 특징을 드러내고, 텍스트를 설명하고, 해석하는 일이야말로 내가 하는 일의 가장 흥미롭고 만족스러운 측면이다. 어떤 책이 무엇을 의미하는지 드러내는 이 과제에 실패할 때면 (혹은 내가 생각하는 그 책의 본질을 배반하는 방향으로 디자인하도록 요구나 제안을 받을 때면) 나는 상당한 상실감과 죄책감을 느끼게 된다. 책의 표지는 텍스트 내부와 불협해서는, 혹은 그 내부를 인식하지 못해서는 안 되고, 그것이 매우 중요하다고 생각한다. 책 표지는 그 책의 진실한 얼굴이어야 한다. 그 말은, 최선은, 재킷 또는 표지가 그 책의 시각적 번역이 되어야 한다는 것이다. 그래서 내가 책의 줄거리, 테마, 느낌…… 등 그 책을 성공적으로 묘사하거나 핵심을 보여줄 정도가 되면, 나는 그 책과 저자에게 나의 책임을 다한 것이 된다.

성공적인 표지 디자인이란?

좋은 표지는 책을 팔 수 있어야 하고, 그 책이 무엇인지 적확하게 표현해야 한다. 책을 구경하도록 사람들을 이끌 수 있어야 하고, 그 텍스트를 읽은 경험의 상징으로 오래 남아 있을 수 있어야 한다. 이것을 어떻게 성취할 수 있을지에 대한 공식은 없다. 그 말은 모든 좋은 책 표지는 표지가 안고 있는 그 책만큼이나 유일무이하고 특별하다는 뜻이다. 하지만 디자이너가 꼭 따라야 할 어떤 일반적인 경험 법칙은 존재한다. 즉, 좋은 책 표지는 예뻐야 하고,

시각적으로 어떤 식으로든 자극이 되어야 한다. 그리고 주변의 다른 모든 표지들과 달라 보여야 한다. 나는 모든 표지 디자인 덕목 중 창의성을 가장 높게 평가한다.

그렇다면 성공적이지 못한 표지 디자인은 어떤 것인가?

다른 표지를 모방하거나, 특정 장르가 어떻게 보여야 한다는 고정관념을 맹종하는 표지를 참을 수가 없다. 나는 상투적인 표지, 또는 상투적인 요소로 이루어진 표지들을 정말 혐오한다. 우리가 출판하는 모든 장르―범죄, 칙릿, 공포, 역사, 과학…… 심지어 (아니, 특별히 더) 문학 픽션……―에 시각적으로 상투적인 비유들이 있다.

새 책은 무엇보다도 우선, 서점을 둘러보는 사람의 시선을 사로잡을 수 있어야 하고, 그러기 위해서는 표지가 어떤 식으로든 쉽게 눈에 띄어야 한다. (쉽게 눈에 띈다는 것은, 동어 반복을 하자면, 주변에 쌓여 있는 것들과 달라 보여야 하고 뭔가 두드러져야 한다는 뜻이다.) 나는 이 점은 아무리 강조해도 지나치지 않다고 본다. 매년 너무나도 많은 책이 출간되고 있고, 너무나도 많은 표지들이 비슷해 보인다. 그렇지 않은가?

이는, 물론, 출판 산업에 존재하는 일종의 편협성의 산물이며, 출판이 그렇게 메아리를 주고받는 식으로 이루어지기 때문이다. 하지만 이는 또한 어딘든 존재하는 마케팅 문화의 산물이기도 하다. 모방보다 더 좋은 방법론은 없다고 생각하는 것이다. 그리고 책 재킷을 만들 때 내려지는 많은 결정에 내재하는 근본적인 두려움이 있다. 따라서 이 시장에서 출판사들은 안전하다고 믿는 표지, 예를 들면, 예전에도 잘 먹혔던 표지들과 비슷한 것을 원하는 것이다. 불행하게도, 디자이너들에게 특정 장르의 손쉬운, 진부한, 모방 표지들을 만들도록 지시함으로써, 출판사들은 그들 의도와 정반대되는 효과를 내고 있다. 즉, 그 책이 다른 복제품들 사이에서 사라지게 만드는 것이다(또는, 적어도 재킷이 책 판매에 아무런 도움이 되지 못하게 만드는 것이다).

나는 복제품 표지보다는 흉한 표지를 선호한다. 최소한 흉한 표지는 어느 정도 눈길이라도 끌 수

있으니까.

당신의 디자인 프로세스는?

편집자나 저자에게서 원고를 받고 읽는다. (때로는 두 번 읽는다.)

그것이 작업에서 가장 큰 몫을 차지한다. 그 읽는 과정에서 뭔가가 일어나곤 한다. 시각적 아이디어가 생긴다거나, 텍스트 전체를 시각적으로 집약할 수 있는 뭔가가 보이거나……

……그때 나는 그 아이디어를 재빨리 종이에 스케치하고……

……그러고 나서 그 스케치를 구체화할 프로세스를 시작한다. 내가 사무실에 있을 때면 나는 타이포그래피와 색깔, 형태를 시험해보고, 때론 사진으로 실험을 하거나 내가 직접 뭔가를 그리거나 콜라주를 하기도 한다……. 때로는 이 모든 과정을 컴퓨터로 하기도 하고, 때로는 모두 종이 위에 하기도 한다. 이 프로세스의 구성 단계는 상당히 즉흥적이다. 계속 이런저런 것들을 만들다 보면 마침내 그 아이디어가 최대한 제대로 실현된다.

다른 책 표지들 외에 당신의 디자인에 영향을 주는 것이 있다면?

어떤 것이든 표지 아이디어에 잠재적 촉매가 될 수 있다. 자극은 어디에서든 온다. 하지만 늘 경계를 늦추지 않고 주위를 살펴야 한다. 영감이란 것은 수동적으로 받아지는 것이 아니기 때문이다. 나는 늘 모든 곳을 둘러보며 찾고 있다. 그리고 내가 늘 맞닥뜨리기를 바라는 어떤 종류의 시각적 작용이 있다. 특이한 병렬, 놀라운 색채 조합, 새로운 양식의 시각 표현…… 나는 늘 (말로 표현하기 힘든데) 자극적으로 엉뚱해 보이는 그래픽에 이끌린다. 유쾌하지 않은 편인 어떤 이미지들에도 쿨한 요소들이 있어…… '상상력이 부족한 사람들에겐 불쾌하겠군'이란 생각이 드는 그림 효과들도 있다. 그런 것을 볼 때마다, 그런 특별한 종류의 엉뚱함이 있는 예술작품이나 그래픽디자인을 볼 때마다, 나는 생각한다. '나도 이런 걸 해볼 필요가 있어.' 이때 함께 드는 느낌은 늘, '앞으로는 이런 게 많이 만들어질 거야'라는 것이다. 달리 말하면, 오늘 못생긴

것이 내일 아름답다는 것이다. 내가 만든 시몬 드 보부아르의 『위기의 여자』 표지도 이런 충동에서 나온 것이다. 아름답지 않지만, 흥미롭고 시선을 사로잡는 매력적인 것이기를 바란다. 희망컨대!

예술작품이나 광고, 대중문화에서도 아이디어를 끌어내는가? 표지 작업을 할 때 차단하려 하는 것이 있는가?

나는 당연히 순수예술 세계에는 늘 시선을 주고 있지만 전시회를 볼 시간적 여유는 많지 않다. 대중문화에는 그다지 연결되어 있지 않다. (이 경우 긍정적인 면은 뭔가 트렌디한 것을 했다고 비난받을 일은 없다는 것이다.) 의식적으로 차단하는 유일한 것은 내가 식상하거나 너무 흔한 것으로 간주하는 아이디어나 이미지들뿐이다.

새 책 표지 디자인과 고전 표지를 다시 디자인하는 것 사이에 차이점이 있는가? 당신은 카프카, 조이스, 푸코 등의 표지 작업을 했다.

그 작품들은 정말 내가 최근에 작업한 것 중 가장 보람 있었던 프로젝트였다. 양쪽 프로젝트 모두 정말 자발적인 것이었고, 둘 다, 믿거나 말거나, 어떤 식으로든 편집부나 마케팅의 개입을 받지 않았다.

가장 뚜렷한 차이는 새 책 표지의 경우, 저자가 생존해 있어 직접적이든 간접적이든 개입을 통해 내 생각에 영향을 줄 수 있다는 점이다. 그것이 내 작업에 도움이 될 수도 있고 해가 될 수도 있다.

(그런데, 나는 고인이 된 저자들이 최고의 재킷을 가진다는 것을 알아차렸다. 왜 그런지 당신이 직접 결론을 내려보라…….)

새로 저술된 텍스트를 가지고 작업하는 일의 장점은 백지상태에서, 기존의 개념이나 편견 없이 새로이 작업할 수 있다는 것이다. 씨름해야 할 비평적 역사가 없는 것이다. 고전에는 이 모든 문화적, 비평적, 문학적 짐이 있어 그것을 수용해야 한다. 나는 마그리트 뒤라스의 『연인』을 다시 디자인하는 작업을 했는데, 그 모든 비평적 사고를 참고하지 않기란 어려운 일이며, 솔직히 그것이 내가 담당한 과제와 연관성이 있는지도 잘 모르겠다. 그러니까 안토니오 그람시, 가야트리 스피박, 에드워드 사이드, 그리고

종속계급과 페미니즘 이론, 포스트식민주의…… 진이 빠진다. 이 모든 주석 아래에서 허우적대는 일 없이 그냥 이야기를 읽고, 이야기를 표현하는 일은…… 어렵다. 그러나 어떤 경우에는 대단히 보람 있는 일이 되기도 한다. 이런 기존 출간 목록 프로젝트를 위해서는—특히 조이스의 경우—엄청난 양의 다시 읽기를 하게 된다. 주가 되는 텍스트와 부수적인 텍스트, 그리고 전기 등등. 그리고 나는 초판과 다른 현존하는 판본들을 보기 위해 희귀본 컬렉션과 도서관을 방문한다. 나의 시리즈 표지들은 그런 몰입에서 나오는 것이다.

내가 좋아하는 표지가 두 개 있다. 『매료된 여행자』와 『플레임 알파벳』이다. 이 표지들을 어떻게 만들었고, 그 뒤에 담긴 생각은 무엇인지?

재미있는 것은, 내 최근 재킷들 중, 이 두 개가 가장 순수하게 장식적이라는 것이다. 즉, 이 표지들은 그 책의 구체적 요소들(줄거리, 인물……)에 대해서는 거의 아무것도 묘사하지 않으며, 그보다는 산문, 그 언어 자체, 이들 (색다른) 작가들을 읽는 일의 느낌 같은 것을 전달하고자 한다. 니콜라이 레스코프의 산문 스타일은 너무나 낯설고, 장황하고, 운율이 불규칙하여, 문장 단계뿐 아니라 단어 단계조차도 기이하다(그의 이야기에는 말도 안 되는 합성어들이 있다. 거의 조이스나 루이스 캐럴식의 새로 만든 어휘들이다. 나는 솔직히 피버와 볼로콘스키가 어떻게 번역을 해냈는지도 놀랍다). 레스코프의 이야기들이 매우 현대적으로 보인다고 말하고 싶고, 많은 면에서 현대적이다. 하지만 일종의 매력적인 원시주의도 존재하고 있어 그가 러시아 민간 언어를 모사한 것으로 보이기도 하는데, 그래도 그 효과는 매우, 매우 새롭다.

또한 레스코프는 인물을 소개함에 있어 어떤 거리낌도 없고, 그리고 나서 그 인물들에 대해 잊어버린다. 하나의 내러티브 줄기를 만들고는 또 인정사정없이 그것을 버린다……. 고전적인 내러티브의 규칙들은 그 어느 것도 여기 적용되지 않는다. 이야기들은 이런 엉뚱하고 터무니없는 구성이다. 바로 그 점에서 재킷이 출발점을 찾은 것 같다. 재킷과 재킷 위의 화살표는 이야기들이 택하는 그 낯설고 유랑하는 형식을 묘사한다.

벤 마커스의 작품 또한 신선하고 놀랍도록

비관습적이다. 『플레임 알파벳』의 경우, 나는 책에 등장한 하나의 은유(새)에 꽂혀 있었고, 책에 깃털이 달린 것처럼 만드는 아이디어에 사로잡혀 있었다. 그래서 깃털들을 만들었는데 뭔가 어울리지 않았다. 그러고 나서 재킷을 거꾸로 돌려보았고…… 불꽃이 보였다! 비슷한 일이 벤의 곧 출간될 단편집 『바다를 떠나며』에서도 일어났다. 처음에는 물고기 비늘을 만들고 있었지만 그것이 결국 바다가 되었다. 계획이 있었더라도 때로 이런 일들이 뜻하지 않게 일어나곤 한다.

1인 출판 책들, 혹은 디자인 예산이 많지 않은 출판사의 책들이 표지 때문에 성공하지 못하는 경우가 무척 잦다. 1인 출판 저자들에게, 군소 출판사에, 혹은 누구든 책 표지를 필요로 하는 아마추어들에게 어떤 조언을 하겠는가? 그들이 어떤 재원을 갖고 있든 그것과 무관하게 좋은 표지를 만드는 데 도움이 될 원칙이 있는가? 아니면 책 표지란 반드시 전문가에게 맡겨야 할 그런 것인가?

유념해야 할 최고의 원칙은 심플하게 하라, 이다. 대부분의 1인 출판 책 표지가 실패하는 것은 지나치게 애를 쓰기 때문이다. 심지어 전문 디자이너들도 하나의 구성 안에 너무 많은 디자인을 집어넣으려 애쓰는 덫에 빠진다. 나는 종종 학생들에게 말한다, "문제는 빈약한 아이디어가 아니야. 다섯 개의 아이디어를 동시에 같은 페이지 위에서 경쟁시켰다는 거지." 단순화시켜라. 확신이 없으면 타이포그래피에 집중하라. 타이포그래피를 읽을 수 있는 것으로 만들어라. 손글씨가 괜찮다면 손글씨를 이용하라. 그렇지 않다면 폰트를 사용하라. 신뢰할 만한 서체라면 어떤 것이든 좋다(보도니, 배스커빌, 가라몬드, 헬베티카, 트레이드 고딕……). 배경에 쓸 예쁜 색깔을 고르라. 자, 됐다. 그런데 거기에 일러스트레이션, 사진 등을 포함시키기 시작하면 그때부터 그 작업의 미숙함이 보이기 시작한다. 그렇다면 그런 것은 전혀 필요가 없다는 뜻이 된다. 최고의 책 표지들은 그렇게 심플한 것이 많다.

누구든 괜찮은 책 표지를 만들지 못할 이유는 사실 없다. 요구되는 스킬은 습득하기 쉬운 것이다. 까다로운 것은 취향과 읽기 능력이다. 좀 배우기 어려운 부분이긴 하다.

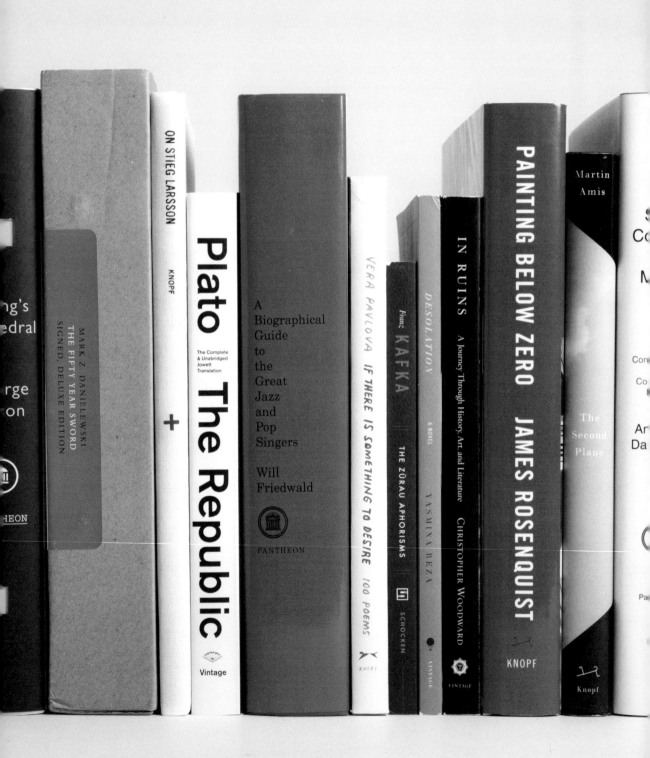

Next

다음

만년晚年의 스타일

디자인에 *만년의 스타일*이란 것이 있을까? 만년의 스타일은 (여러분이 상상하듯이) 한 예술가가 삶이나 경력의 끝을 향해가는 시점에 만든 작품을 가리킨다.

만년의 스타일은, 한 예술가에게 있어, 거의 노년의 증상처럼 일어날 수 있다. '만년의 스타일'은 죽음이, 필연적으로 가까이 와 있지는 않더라도, 불가피한 것임을 그 예술가가 인식했을 때 등장한다. 이 피할 수 없는 죽음에 대한 모방이 (기술적 완숙의 경지와 더불어) 그 만년의 스타일을 빚어내는 것이다. 만년의 스타일의 예로는, 셰익스피어의 『겨울 이야기』, 『템페스트』, 톨스토이의 『하지 무라드』, 마티스의 종이 오리기, 헨리 제임스의 『비둘기 날개』, 비트겐슈타인의 『철학적 탐구』, 베토벤의 작품번호 132 등이 있다.

(만년의 베토벤, 마지막 4중주의 베토벤이—아도르노와 사이드, 그리고 다른 이들에게는—'만년의 스타일'의 귀감 그 자체다.)

만년의 스타일은 일반적으로 한 예술의 황혼기 작품뿐 아니라 그 예술가 최고의 작품을 묘사하는 것으로 생각된다.

따라서 만년의 스타일은 사후에 작품에 주어지는 이름이다.

만년의 스타일은 반드시 *오랜* 경력의 산물은 아니다.

예를 들면, 하이든의 경우, 그는 오랫동안 활동했지만 진정으로 만년의 스타일이라고 할 만한 것에는 이르지 못했다. 키츠의 만년의 스타일은 그가 스물다섯으로 세상을 떠나기 6년 전에 이미 성취되었다. 키츠는 시에서 그가 인생에서는 얻지 못한 것, '안개와 달콤한 결실의 계절'을 얻었다.

만년의 스타일은 낯선, 거의 대립관계에 있는 것들로 이루어진다.

즉, 지혜와 반발, 향수 어린 갈구와 철학적 거리 두기, 존재론적 냉철함과 종교적 심판, 고집스럽고, 어렵게 얻은 비타협적 태도와 잃을 것 없다는 유연성……

만년의 스타일은 일반적으로 기존 형식 구조에서의 해방을 수반한다.

만년의 스타일은 모든 매체에서 일어나는 것으로 여겨진다.

그래픽디자인에서 만년의 스타일은 어디 있는가? 우리는 어떤 디자이너의 만년의 스타일을 숙고하고 또 찬사를 보내는가?

세간의 주목을 받고 있는 *나이 든* 디자이너들은 많다. 제 몫의 합당한 관심을 모으고 있는 *경험 많은* 디자이너들도 많다. 하지만, 디자이너가 나이 들수록, 그들은 대가大家보다는 원로로 진화하는 경향이 있다. 야구선수들이 코치가 되고 스포츠 중계 아나운서가 되는 것과 같다. (물론 스포츠 선수들은 육체적 한계 때문에 어쩔 수 없이 선수 경력을 마무리한다. 그렇다면 왜 디자이너들은 그렇게 일찍 일을 그만두는 것일까? 눈의 피로 때문에?) 일반적인 가정은, 나이 든 디자이너들은 조언을 하고, 가르치고, 책을 쓰고, 젊은 디자이너들은 획기적인 작품을 창조한다는 것이다. 우리에겐 '영 건스Young Guns' 상이 있고, 그 반대 영역에는 공로상이 있다. 나이 든 원로로 여전히 활발하게 활동하는 디자이너들에게 줄 수 있는 가장 큰 찬사는 그들 접근 방법의 지속적인 *신선함*에 대해 언급하는 것이다. 이런 종류의 칭송에서 내가 깨닫는 것은 디자인은 견고함과 진지함보다 활력과 참신함을 더 소중히 여긴다는 것이다.

나의 디자인 영웅, 나의 상관(이자 더 훌륭한), 일종의 멘토에 대해 나는 늘 말한다, "그녀는 스무 살처럼 디자인한다." 이것은 대단한 찬사의 의미로 한 말이고 실제로 대단한 찬사다. (젊은 디자이너들이 모를까 봐 덧붙이자면, 신선하고 거듭 새로워지는 시선은, 시간이 흐를수록, 아주, 아주 어렵다. 이 위업을 달성하는 사람은 극히 소수다. 취향은 타고난 것도 영원한 것도 아니다. 취향은 오히려 훈련과 유지를 필요로 한다.)

이따금씩 우리가 나이 든, 여전히 활동하고 있는 디자이너라는 사실 자체에는 감탄하면서도 제작된 작품의 성격과 질에 대해서는 거의 생각해보지 않는 것을 목격하곤 한다. 작품이 한 인생의 작업 총체를 대변하는 것으로 찬사를 받을 때, 나는 그 작품이 '훌륭한 디자인'보다는 '순수예술' 카테고리에 드는 경향이 있음을 보게 된다. 그 '진지한' 작품이 디자이너가 늘 부수적인 작업으로 해왔던 회화나 콜라주 같은 것이다. 그걸 목격하고 깨달은 적이 있는지?

달리 말하자면, 디자인 매체는 만년의 스타일을 지탱하기엔 충분히 강건하지 않다는 뜻인가?

어느 나이 든 디자인 원로에 대한 최근 기사에서, 나는 기사의 작성자가 이 디자이너의 작품을 논의하는 일에서 물러서 있음을, 그 글의 골자가 그 원로의 글, 철학, 고객과의 변화하는 관계임을 보았다. 그 기사엔 만년의 스타일 찬가의 모든 특징들이 다 있었지만 그래픽 관점에서 무엇이 관심사인지, 그 핵심, 그의 디자인 작품에 대한 설명은 없었다. 만년의 모네에 대한 글에서 수련에 깊이 몰두한 이야기가 빠지는 것을 상상할 수 있겠는가? 그 기사의 원로가 한 말이다. "디자인 작품에 대한 반응에는 세 가지가 있다. 좋아, 아니야, 와우! 이 '와우'가 목표로 해야 할 것이다." 만일 디자인 작품에 대해 오직 세 가지 반응만 있다면, 디자인에 만년의 스타일이 없는 것도 당연한 것 아니겠는가?

만년의 스타일은 '와우!'가 아니라면, '흠……' 혹은 '진짜?' 혹은 '아아~'라는 반응을 불러일으킬지도 모른다.

심지어, '대체 뭐지……?'

디자인 자체가 젊음에 입각한 것이라면(분명 팔리는 것들의 많은 수가 젊은이에게 팔리거나, 또는 그래 보인다, 대중매체의 말을 믿는다면 말이다), 그렇다면 만년의 스타일은 실행 가능하지 않다.

디자인이 젊음에 입각한 것이 *아니라면*, 그때 아마도 디자인은 시의를 타지 않는 영원성을 요구할 것이다.

시대정신과의 친밀함은 디자인에 필수적이다.

역으로, 시대정신의 거부는 만년의 스타일에 필수적이다.

활동 중인 나이 많은 인하우스 디자이너들이 소수인 것 자체가 디자인의 악마와의 거래에서 비롯된 필연적인 결과인가? 즉, 시장과 그에 수반하는 모든 유행에 의존할 수밖에 없음으로 인한?

디자이너들은, 자신의 일을 잘할 경우(때로 심지어 자기 일을 못하는 경우에도), 궁극적으로는 아트 디렉터나 크리에이티브 디렉터가 된다. 디자이너로서의 능력치는 줄어든 자리다. 나 역시 이런 아트 디렉터 중 한 사람이고 (그래도 가능한 한 많이 디자인하려 노력하고 있다), 그래서 경험에서 우러나온 말을 할 수 있다, 아트 디렉팅만큼 그 사람의 취향과 스킬을 퇴화시키는 것도 없다고, 불가피하게 다른 사람 손에 의존하는 일이기 때문이라고.

따라서 일반적으로 인하우스 디자인 부서에 나이 든 디자이너들이 없는 것은 위로 자리를 이동하기 때문일 수도 있다. 나이 들어서도 디자인을 하는 디자이너가 적어지니 주목하고 찬사를 보낼 만한 만년의 스타일도 적어지는 것이다.

하지만 나는 또 다른 이유들이 있다고 믿는다.

유감이지만 디자인은 *젊은 사람들을 위한 것*이 아닐까 한다.

인정받는 저명한 디자이너가 있다. 그는 나이를 먹으면서 점점 더 타이포그래피에 무감각해진다. 누가 그를 비난할 수 있겠나? 그는 분명 그동안 수천이 넘는 단어 카피들을 세팅해 보았을 것이다. 이제 그의 주안점은 소소한 세부사항이 아니라 큰 그림인 것이다. (무감각 얘기가 나왔으니 귀가 먼 베토벤의 이야기를 하면, 그는 그 분야의 과도한 세밀함에 대해 짜증스러워 했던 것으로 유명하다. 물론 그의 천재성이라는 순수한 영광은 그의 괴팍함을, 그의 좋지

못한 취향을 다 포함한 것이다. 베토벤의 천재성은 그의 세련되지 못한 추함으로 빚어진 것이고, 그것이 그의 만년의 스타일이다.) 그러나 *디자인은 그런 식의 디테일을 무시해서는 지탱될 수 없는 법이다.* 디자인의 경우, 타이포그래피, 디테일이 *바로* 디자인이다. 예쁜 서체 없이는 추하고 효과 없는 헛된 디자인이 되고 만다.

물론 추한 새로움보다 더 나쁜 것은 판에 찍어낸 듯 똑같은 것이다. '표준 문안' 역시 늙음의 증상이다.

(우리는 디자인에서 *졸업*이란 걸 하는가?)

나이 들면 나는 무엇이 될까? 나도 더 이상 젊지 않다. 이 미친 일에 늦게 발을 내밀기도 했고. 나는 이제 마흔네 살이다.

나는 '내 삶이란 여정에서 중반에 접어들었다.' (단테는 만년의 스타일을 향유했을까? 『신곡』에서 단테의 ((문자 그대로)) 중년의 아바타는 더 나이 많고 더 현명한 베르길리우스의 안내를 받는다. 그래픽디자인 분야의 우리는 안내자로 베아트리스를 더 선호하지 않나? 우리 나이 먹고 있는 디자이너들이 더 이상 따라가지 못하고 있는 경향들을 우리에게 알려주도록? 베아트리스라면 쿨한 젊은이들이 어떤지 알 테니까.)

나이 들면 디자이너로서 나는 어떤 모습일까?

모르겠다. 그리고 어쩌면 그래서 내가 너무나도 그 미스터리를 풀고 싶은 건지도. 즉,

모든 성숙한 디자인은 어디로 향하는가?

매슈 아놀드는 늙는다는 것의 의미가 이렇다고 믿었다.

"기량의 영광과 눈의 빛을 잃는 것."

나는 이 시 구절을 일반적으로 디자인의 덕목이라고 간주하는 '기량'과 '보는 눈'에 적용해보지 않을 수 없고, 그러고 나면 내가 직업적으로 서글픈 노년에 있음을 깨닫게 된다.

그렇다면 나는 음악으로 돌아가게 될까? 또는 서문에서 얘기했던 대로 전혀 다른 제3의 일을 하게 될지도 모른다. 어쩌면 이 책, 그리고 뒤이어 올 또 다른 책들이 그 제3의 일일까? 어쩌면 그냥 디자이너로 남을 길을 찾을지도 모른다. 누가 알겠나? 그렇게 되면 나는 만년의 스타일이 필요할 것이다.

Cover

WHAT WE SEE
WHEN WE READ

PETER
MENDELSUND

이 페이지, 그리고 왼쪽 페이지가 나의 첫 두 책이다.

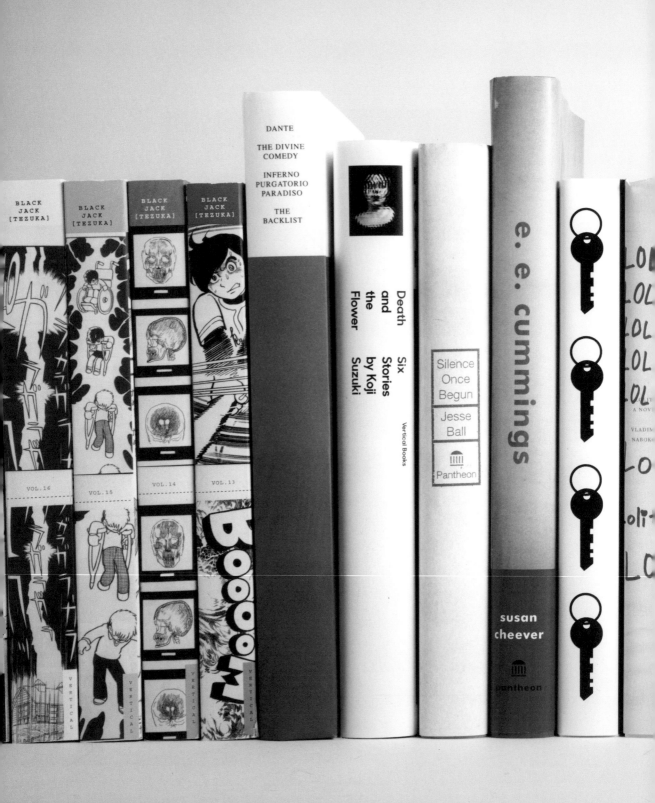

"Lolita. Light of my life, fire of my loins…"

Vladimir Nabokov

감사 인사

감사합니다.

캐럴 카슨과 소니 메타.
무엇이 됐든 그것이 누군가의 덕분이라면 그것은 이 두 사람 덕분이다.

파블로 델칸, 조지 바이어 4세.
디자인 작업과 사진, 열정, 근면. 당신들이 이 책을 (문자 그대로) 만들었다.

나의 에디터 웨스 델 발.이 책의 아이디어를 내고, 열정과 지성으로 이 과정을 안내해준 사람이다.

윌 럭맨, 크레이그 코언, 데클란 테인터, 그리고 파워하우스 팀.

랜디 리드, 제작의 천재.

마지막으로, 나의 아버지 벤에게 감사드린다.
비주얼 아티스트였고 오래전, 내가 피아니스트였을 때 세상을 떠났으며,
내가 비주얼 아트에 재능을 가지고 있을 거라고는 전혀 짐작도 못했던 아버지.
나는 이 모든 것에 대해 아버지가 어떻게 생각했을지 정말 궁금하다(미소 지었기를 바란다).

번역자가 책에 개입하지 않는 두 가지가 있다. 제목과 표지다. 원제가 어떤 뜻인지 번역해서 보내긴 하지만 일반적으로 출간될 때 표지에 찍혀 나오는 제목과는 거리가 있다. 표지의 경우도 몇 가지 시안을 보내 의견을 묻는 출판사가 있긴 하지만 어디까지나 참고용이고 번역자는 출간 직전에야 그 책이 어떤 옷을 입고 나갈지 알게 된다.

개인적으로는 내가 번역한 책에 옷을 입힌 디자이너와 한 번도 소통을 해본 일이 없었기에 늘 표지에 대해 궁금증을 품고 있었다. 원서의 표지 그대로 가는 경우는 (원서 출판사의 요구에 의해서든, 역서 출판사의 의견이든) 원서 디자이너의 생각이 궁금했고, 역서 출판사에서 새로운 표지가 나올 경우 역시 어떤 판단 과정을 거쳐 그 표지가 나오며, 또 어떤 식으로 관계자들의 선택 내지는 승인을 받게 되는지 호기심이 들었다. 표지가 아, 하는 감탄사가 나올 만큼 마음에 든 적도 있었고, 이게 아닌데, 하고 어딘가 책과 어울리지 않는다는 느낌을 받은 적도 있었지만, 그런 번역자의 주관적 느낌과 독자의 느낌이 같았는지 달랐는지 확인할 길은 없었다. 실제로 그 표지가 독자의 독서에, 좀 더 실질적인 문제로는, 그 책의 판매에 어떤 영향을 끼쳤는지도 알 길이 없었다.

독자는 기다리던 작가의 책이 (번역되어) 나왔기에 표지와 상관없이 그 책을 사기도 하지만—사실 표지가 작품의 본질은 아닐 것이다. 그래서 일반 독자가 굳이 디자이너의 이름을 확인하는 일은 드물고, 작품 외적인 것은 출판사에 대한 총체적 신뢰에 맡길 것이다—어느 날 들른 서점에서 무심코 눈길을 사로잡는 표지가 있어 그 책을 손에 들기도 할 것이다. 강렬하고 화려하거나 난해해서 시선을 끄는 표지도 있고, 아름답고 서정적인 표지도 있고, 그냥 개인의 취향이라 마음에 드는 표지도 있을 것이다. 그래서 알지 못하는 작가임에도 무심코 표지를 넘기게 되고 몇 줄, 혹은 몇 쪽 읽다가 글마저 마음에 든다면, 그 책과 새로운 독자와의 만남이 시작된 것이다. 그 표지가 그 작가와 글을 얼마나 잘 담아낸 것이었는지 책을 읽으며 느끼게 된다면 그건 그 만남이 필연적이었음을 알리는 것이다. 책을 다 읽은 후에도 책의 감동과 함께 그 표지는 계속 독자의 머릿속에 남게 될 것이고, 세월이 흐른 후에도 작가와 작품과 함께 그 표지가 선명하게 떠오를 것이다. 번역자의 개인적인 기억을 거슬러 올라가보면, 생전 처음으로 '표지'란 것을 인식하고 '이 책은 이 표지'라고 아주 선명하게 기억했던 책은 어린 시절 읽은 생텍쥐페리의 『어린 왕자』다. 그 표지와 삽화는 어린 왕자의 섬세한 글과 함께 어린 시절 정서와 그 후의 책 선택, 독서에 많은 영향을 끼쳤다. 내 방과 내 책꽂이, 그리고 내 기억에 들이는 책이기에 표지 역시 중요한 문제가 된 것이다.

책 번역 일을 업으로 삼은 후엔 내 이름까지 들어가는 표지이니 더욱 중요한 문제가 되었고 개인적인 호불호가 더욱 갈리게 되었지만 앞서 이야기했듯이 번역자는 표지에 개입하지 않는다. 그리고 내 경우, 책의 본질(작가와 글)뿐 아니라 현실의 영역(시장의 반응과 매출)까지 반영하는 그 어려운 일에 개입할 능력과 감각도 없다. 그러던 중 만나게 된 피터

멘델선드의 『커버』는 표지에 대해 막연하게 품고 있던 이런저런 궁금증을 해결해주고 모호하던 인식을 새롭게 가다듬어 주었다. 우선, 감탄할 만큼 아름다운 책이다. 책에 실린 그의 표지들은 각각, 또는 함께 모여, 그것만으로도 훌륭한 예술이 된다. 그리고 이 책에 실린 글들, 멘델선드가 쓴 표지에 얽힌 이야기들과 표지 제작 과정에 대한 실질적인 조언들, 그리고 여러 작가와 디자인 관계자 들이 쓴 멘델선드 표지에 관한 이야기들 모두 흥미로울 뿐 아니라 책과 표지를 새로이 볼 수 있는 눈을 길러준다. 또 그의 표지를 보고, '왜 그 표지인가'에 대한 그의 해박한 설명을 듣고 있노라면 알지 못했던 작가와 작품일지라도 그 책을 소장하고 읽고

싶어지며, 이미 있는 책이라도 그의 표지라면 기꺼이 새로
갖고 싶게 된다. 책의 표지가 얼마나 중요한 역할을 하고
있는지 확연히 깨닫게 되는 것이다.
책을 좋아하는 이들, 책에 관련된 일을 하는 모든
이들에게 '소장'을 권하고 싶은 책이다. 어린 시절, 작은 별
위에 서 있던 그 소년만큼이나 마음을 사로잡는 표지들을
만나고 싶은 이들이라면, 그런 표지를 만들고 싶은
이들이라면, 이 책을 보며 함께 많은 이야기를 나눌 수
있을 것 같다.

박찬원

커버
북디자이너의 표지 이야기

1판 1쇄	2015년 7월 13일
1판 3쇄	2019년 7월 15일

지은이	피터 멘델선드
옮긴이	박찬원
펴낸이	정민영
책임편집	손희경
편집	김소영
디자인	엄자영
마케팅	정민호 이숙재 양서연 안남영
제작처	미광원색사(인쇄)·중앙제책사(제본)

펴낸곳	(주)아트북스
출판등록	2001년 5월 18일 제406-2003-057호
주소	10881 경기도 파주시 회동길 210
대표전화	031-955-8888
문의전화	031-955-7977(편집부) 031-955-3578(마케팅)
팩스	031-955-8855
전자우편	artbooks21@naver.com
트위터	@artbooks21
페이스북	www.facebook.com/artbooks.pub

ISBN 978-89-6196-240-7 03650

•이 도서의 국립중앙도서관 출판예정도서목록(CIP)은 서지정보유통지원시스템 홈페이
지(http://seoji.nl.go.kr)와 국가자료공동목록시스템(http://www.nl.go.kr/kolisnet)
에서 이용하실 수 있습니다.(CIP제어번호: CIP2015016677)

ver